U0002105

THE LOWER EAST SIDE TENEMENT MUSEUM, NEW YORK MUSÉE RODIN, PARIS THE NATIONAL MUSEUM OF AFGHANISTAN, KABUL PITT RIVERS MUSEUM, O X F O R D MUSEO DELL'OPIFICIO DELLE PIETRE DURE, FLORENCE THE FRICK COLLECTION, NEW YORK VILLA SAN MICHELE, CAPRI NATIONAL GALLER Y OF VICTORIA, M E L B O U R N E IN FLANDERS FIELDS MUSEUM, YPRES THE HARVARD MUSEUM OF NATURAL HISTORY, CAMBRIDGE, MA THORVALDSENSMUSEUM, COPENHAGEN MUSÉE DE LA POUPÉE, P A R I S

ODESSA STATE LITERARY MUSEUM, ODESSA CORINIUM MUSEUM, CIRENCESTER ENSORHUIS, OSTEND MUSEUM OF FINE ARTS, BOSTON AINOLA, JÄRVENPÄÄ DOVE COTTAGE, GRASMERE THE PRADO, MADRID THE MUSEUM OF BROKEN RELATIONSHIPS, ZAGREB THE SIR JOHN RITBLAT TREASURES GALLERY, LONDON LEOPOLD MUSEUM, VIENNA ABBA: THE MUSEUM, STOCKHOLM KELVINGROVE, G L A S G O W

珍愛博物館

24位世界頂級作家，分享此生最值得回味的博物館記憶

瑪姬‧佛格森Maggie Fergusson 編選
艾利森‧皮爾森Allison Pearson｜艾莉‧史密斯Ali Smith
賈桂琳‧威爾森Jacqueline Wilson等24位作家合著
周曉峰、沈聿德｜合譯

Treasure Palaces
Great Writers Visit Great Museums

前言

尼可拉斯・塞羅塔（Nicholas Serota）

泰特現代美術館館長

我們可以在博物館裡，發現過去，反思自己對世界的了解，同時，還能從中洞悉你我未來將何從何去。詩人艾略特（T. S. Eliot）就曾告訴我們：

眼下與以往的時空

或許都存在於未來吧

他還提醒世人，我們「對過去的『理解』，理當受到當下的影響，一如當下，也步步受控於過去」。

過去五十年來，歐美各博物館的造訪人次呈現巨幅成長，這個現象一部分是

因為大眾旅遊興起。博物館的規模變大、數量增多，一棟棟誇張的博物館新建築，滿足了我們對奇觀與新奇體驗的渴望。一九九七年，在西班牙的畢爾包市（Bilbao），建築師法蘭克·蓋瑞（Frank Gehry）完成了古根漢美術館分館（Guggenheim Museum Bilbao）的建造，自此建立了一個新的標竿，激勵了世界各地小城鎮也想有樣學樣的野心。

然而，從這本書裡的各篇文章裡，我們會了解到，博物館的大小，只與拍照時佔去底片多大面積有關，大小幾乎從來都不是重點。二○一二年，土耳其作家奧罕·帕慕克（Orhan Pamuk）在伊斯坦堡（Istanbul）創立了與他二○○八年出版的小說同名的「純真博物館」（Museum of Innocence），當時他想表達的理念，就是要讓世人知道，博物館不應該是浮誇的，而應該以人為規模，最重要的是，博物館是很個人的。他在《文物的純真》（*The Innocence of Objects*）一文裡宣示了博物館的意義，寫道：

有著大門大廳的大型博物館，向我們喊話，要你我拋卻人性，張開雙臂迎接接踵穿梭的群眾……但一般的個人日常生活故事，才更饒富內涵、更具人性、更令人

快慰……博物館非得規模變得更小、更具個人性，還要更便宜不可。這才是博物館以人的規模訴說故事的唯一方式。

這本選集的作者當中，只有極少數的人，偏好大型或館藏浩繁的博物館的參觀經驗。這或許反映出我們會想邀各知名作者，以博物館為題，寫出一篇回溯個人經歷的短文的原因。然而，這無疑的也揭露了非常多人的共同看法——最值回票價的博物館遊歷，不外乎是參觀者與單一展物間建立出的特殊情感連結有關。當我站在一間展覽室，眼前面對的是一座西元前五世紀的雕像、一幅五百年前的畫作，或是某位在世的藝術家的影像裝置作品，我感受到那個共享空間中作品的形式與重量、畫布上奔放的色彩、畫筆的筆觸，或是那張紙上線條的輪廓。

這些，都是另一個人創造的作品，記錄了他／她對世界的感知或感動，也記錄了他／她的信念，這些從而再轉化為我們自己的當下。就是這樣的強度，這種無法透過互聯網感受到的強度（即便 Google 有辦法將偉大巨作的細節放大，擁有絕對能讓人看得神迷目炫的功能，也沒有這樣的強度），驅使你我成為博物館裡人類創作作品的見證者。細細觀察，偶爾甚至還可能把展物拿在手中的那種經歷，只能意會，

無法言傳，是觸覺與空間的感知。我們透過另一個有創造力的人類的視野，擺置自己於時空當中。一一加累，博物館提供了大大小小成千上萬個剎那間的領悟。

或許我們會注意到，本選集中，少數作者選定以大型城市裡最享負盛名的博物館為文。那麼，動身尋找某間地處偏遠的小規模博物館，便能以一種朝聖之旅的形式，提升參訪經歷和念想。小型博物館往往是我們得以將自己從日常生活步調中抽離出來而檢視自我，或探索他人觀點的地方。這些行為，得靠你我找出時間才可以執行，但也因為這些行為，提供了我們反省與沉思的時間。博物館，在這個被貿易與商品牽著鼻子走、被流行與新奇事物主導的世界裡，已然成為價值存續的去處。它們在族群概念或共有空間愈發罕見的現今社會中，提供了一個共享經歷的地方。博物館可以是表達各種想法的平臺，能提供灼見真知，讓我們了解文化造就或因應社會變化的方式。在二十一世紀，最棒的博物館，會創造出對話、辯論和想法交流的空間，同時也會創造出指引方向的空間。就跟大學一樣，博物館可以驗證假設，但它們同時還能吸引一群衍生出某種信任感和族群性的大眾，這在學術機構中是相當罕見的。

我們也許很訝異，那些十九世紀和二十世紀晚期頂尖建築師手下的博物館建

築作品，受到大眾如此的關注，但本選集中，卻只有寥寥可數的文章，把重點放在博物館建築的來龍去脈上。艾倫‧霍林赫斯特（Alan Hollinghurst）到哥本哈根托爾瓦森博物館（Tholvalsens Museum）的遊記，算是例外之一；不過，整體而言，作者們記錄的是他們跟展物間的關係，而不是跟建築物本身的關係。然而，隨著博物館變成群眾聚集之地，又是反省沉思之所，建築物的形式，不可避免的也會隨之演化。博物館作為觀看的空間和社會活動空間兩者間的平衡，會有所變化。

過去五十年來，透過引進教室、講堂，甚至到後來還有商店、餐廳、咖啡館、以及「舉辦活動的空間」，我們已經見證了博物館的重大改變。接下來的二十年，博物館還會進化成舉行研討會、辯論會、對話討論，還有實作活動的空間。「學習」將不會只侷限於教室或講堂裡，而是會發生在博物館建築中的各個角落，把你我，從巍峨殿堂帶向公會論壇：在這一個民主的場域，所有的人，得以從彼此，從我們的現在，乃至我們的過去當中，學習精進。話雖如此，近距離觀看展物和藝術作品的獨特經歷，依然會是博物館最重要的標準定義。也正是這種獨特經歷，持續刺激了許多作家天馬行空的想像，而我們何其有幸，在隨後的篇章裡，分享他們的點滴洞察。

序

瑪姬・佛格森（Maggie Fergusson）

有些人在洗澡時會靈光一現；提姆・德・萊爾（Tim de Lisle）則是在大英博物館想出他最了不起的其中一個點子。時值二〇〇八年春天，即將接任《經濟學人》雜誌（The Economist）《智生活》（Intelligent Life）編輯的他，陪十歲的女兒參加大英博物館舉辦的中國新年活動。雖然兵馬俑展的票已經賣完了，不過他們循著掛燈籠的步道，邊走邊看著中國戲劇團的表演，瀏覽搖身一變被布置成一個超大炒鍋的大中庭裡各式各樣的攤子，改用這樣的方式自娛。

那天是大英博物館史上入館人次最多的一天。總計有三萬五千位訪客通過票閘口，館方後來不得不關上大門，這可是繼一八四八年憲章工運暴動事件（Chariot riots）後的頭一遭。

提姆突然意識到，他小時候根本不可能發生這等情事。他回憶道，回溯到一

九七〇年代，博物館「基本上是個陰沉的地方⋯滿布塵埃、霉味陣陣，又密不通風。」他記得在某個下雨的週日午後，他被父母拽著去參觀維多利亞與艾伯特博物館（V&A）（「披在無頭人體模特兒身上單調乏味的老舊罩袍」）、帝國戰爭博物館（Imperial War Museum）（「嘈雜、混亂又無聊至極」），還有自然歷史博物館（Natural History Museum）（「要命的一具又具的人體骨骼」）。

然而在他和女兒的童年相距的這三十餘年間，博物館吹起了改造之風。它們甦醒了過來，不再陰沉而內斂，而是變得輕快又喜迎造訪。羅浮宮建起了玻璃金字塔，而大英博物館的大中庭變身為一個玻璃的甜甜圈。

被這所有的一切所啟發，提姆想出一個新的主題系列，名為「作家寫博物館」，其構想簡單，但強而有力。每一期的《智生活》都會找一位作家（而非藝評家）重訪自己生命中意義重大的博物館，寫下喜歡（或不喜歡）那個博物館的事由，交織成回憶錄的一絲半縷。

幾年之後，我接下了這個系列的委任工作。我碰過一些回絕邀稿的有趣經驗。蘿絲・崔梅（Rose Tremain）解釋，她不喜歡博物館的理由，和她討厭新年的派對聚會是一樣的——「我覺得在非常緊迫的時間裡，被要求做出合宜的情感表

達和聰明的回應，就像遭致囚禁一般」；理查‧福特（Richard Ford）則坦承，他給自己「約莫四十五分鐘的時間逛展區」，但之後地面就會變得具體，讓他的眼神無法聚焦」；大衛‧塞德里（David Sedaris）承認，他就不是個喜歡去博物館的人，但他「是個滿愛逛博物館禮品店或流連博物館咖啡廳的那種人」。

　　話雖如此，作家們往往都還是很有意願再次造訪那些博物館，且在今年稍早、本主題系列結束之前，已經有三十八位作家撰寫了關於啟發他們的博物館的文章──當中甚至還有幾例，改變了他們的人生。各個作家的選擇包羅極廣，從莊嚴的約翰‧蘭徹斯特（John Lanchester）筆下的普拉多美術館（The Prado），到家庭式的羅迪‧道爾（Roddy Doyle）筆下的紐約下東城移民公寓博物館（The Lower East Side Tenement Museum），還有風格詭異的博物館，阿米娜妲‧佛爾納（Aminatta Forna）筆下，位於札格拉布的失戀博物館（Museum of Broken Relationships）。然而，統一這些眾多選擇，同時賦予其特殊性的，是文章的品質。

　　我們花了很長的時間審慎考慮，要將哪些文章收錄本書中，而我們認為精選出的二十四篇都是上乘之作。希望讀者和我們一樣，也喜歡這些文章。

導讀

沈聿德（譯者）

《珍愛博物館：24位世界頂級作家，分享此生最值得回味的博物館記憶》一書一共有二十四篇散文，是《經濟學人》生活雜誌《智生活》的編輯群，從多篇以作家介紹博物館為題的專題文章中，精挑細選而成的作品集。名家寫作，詞情並備兼具，下筆為文，或論理、或抒情、或敘事，無一不屬上乘；筆者能翻譯其中十二篇，感到十分榮幸。

本書中，作家們挑選的博物館主題各異其趣，上自古典藝術的巨擘創作、下至大眾文化的流行音樂，應有盡有；作家們心有所屬的博物館也各自有別，從巍峨壯觀的國家型大型館件、到精巧迷你的私人收藏屋，一應俱全：還有，作家們撰文抒發自己與博物館之私密連結的理由更是不一而足：有親情、愛情、友情、對年少記憶的緬懷、對戰亂與和平的反思等等，包羅萬象。

然而，即便書裡各家羅列的博物館，規模、內容、與知名度都大不相同，但

它們都有一個共同點——它們被個人化了。；在這些名家筆下，博物館不再是一棟仰之彌高的冷峻建築，而館藏珍品也不再是受眾人仰望且難以親近的文物瑰寶，博物館成為某種個人情感的載物，而展品就此和參訪者有了更細微且私密的互動關係。

人們在談後現代（post-modernity）的時候，常常提到一種大敘事（grand narrative）結構的瓦解。在中文的翻譯裡，「博物館」這三個字，總讓人聯想起一種包山包海、連古串今的文物陳列方式；《智生活》的編輯當初在構思「私房博物館」這個主題的時候，就是希望能重新思考博物館的定位，重新定義參訪群眾和這龐大的文物保存與展覽制度間應該建立的互動關係。透過這些作家筆下的個人經驗，讀者得以一窺不同博物館及其館藏在每個作者心目中大相逕庭的私人意義，例如：「移民公寓博物館」（Pitt Rivers Museum）裡某個移民家庭深埋數十載的祕密、「皮特·瑞佛斯博物館」（Pitt Rivers Museum）裡阿富汗難民用殺蟲劑空罐子做給孩子的飛機、「失戀博物館」裡彷若已逝戀人心跳頻率而閃著紅光的狗項圈、「墨爾本維多利亞美術館」（National Gallery of Victoria）給鄉下孩子帶來的文化衝擊與震撼及其幾十年來策展方式與展覽內容的改變、「阿巴合唱團博物館」（ABBA: The Museum）的大眾流行音樂

在文化符號學與世界政治潮流上的意義……。

這一切，讓我們感受到，博物館連同其內的文物展品，有了生命，彷彿從展臺底座上走了下來，和觀者間產生了一種無形卻有意的互動，時而短暫即逝，時而深遠雋永。在這樣的意義變動中，博物館的大敘事架構被拆解了，成為一個又一個獨立的小故事；而博物館甚至可以不需背負著必然山包海匯、蒐羅古今、專收精緻藝術（high art）的刻板印象，重新尋回其字源（古希臘語 mouseion）的意思──它應該是研習、學習之處，是研習藝術詩歌之所。參觀博物館的你我，就應當看見博物館的微、小、個人化，重新打造有別以往的觀展經驗。

近年來，臺灣人出國自助旅遊的風氣漸盛，而臺灣本身從政府到民間，推動本地觀光的口號也打得震天價響。這本《珍愛博物館》裡每篇就文化底蘊上深入淺出的介紹文，除了可以作為出國旅遊安排行程時的又一參考，也能補強讀者對特定領域略嫌不足的背景知識；此外，本書介紹的許多博物館，還可以提供臺灣推動文創與觀光的另一個思考方向──將「觀看」與「體驗」個人化，在參訪者與遊客身上，留下獨一無二且恆久綿長的深刻記憶。最重要的是，這本書收錄的每一篇散文都自成佳作，掀開扉頁的當口，我們也就步入了你我的「珍愛博物館」吧！

導讀

周曉峰（譯者）

本書由二十四位英美著名的作家，介紹二十四個世界各地的博物館。其中有些博物館世界知名，有些博物館鮮為人知，但都很有特色，主題包括繪畫、建築、雕塑、詩歌、文學、音樂、宗教以及文化。每篇文章都寫得精采，文筆典雅。筆者負責翻譯其中的十二篇，在此謝謝王怡文女士在翻譯過程中的多方協助和一些很好的建議。

這些文章裡談的較多的是繪畫，涉及的畫家有文藝復興時期的皮耶羅（Piero Della Francesca）、貝利尼（Giovanni Bellini）、達文西（Leonardo da Vinci）；十七世紀荷蘭畫派的維梅爾（Johannes Vermeer）；十八世紀洛可可畫派的弗拉哥納爾（Jean-Honore Fragonard）；十九世紀浪漫主義的康斯特勃（John Constable）、透納（Joseph Mallord William Tuner）；十九世紀寫實主義柯洛（Camille Corot）；十九世紀新古典主義的安格爾（Jean Ingres）；印象派的竇加（Edgar Degas）、雷諾瓦（Pierre-Auguste

14

Renoir)、沙金（John Singer Sargent）；到二十世紀表現主義的席勒（Egon Schiele）、培根（Francis Bacon）、弗洛伊德（Lucian Freud）。這其中維梅爾生前清苦，死後兩百年才獲肯定。席勒生前沒有賣出一幅畫，二十八歲過世，死後五十年才被認定是天才。難以想像藝術評論家以及藝術史學者會錯得如此離譜。建議讀者在網路上查看維梅爾的《蕾絲女工》（The Lacemaker）和《軍官與微笑少女》（Officer and Laughing Girl）以及席勒的兩幅自畫像：《自畫像——傾斜的頭》和《自畫像——冬天的櫻桃》，都是經典之作。

從十九世紀末到二十世紀，畫風的變化風起雲湧，創作豐富琳瑯滿目。作者唐·派德森卻說文藝復興時期喬凡尼·貝利尼的宗教作品《沙漠裡的聖·法蘭西斯》（St. Francis in the Dessert）深深的打動了他。現代畫充滿了視覺上的創新，題材千變萬化，非常吸引人。創新固然重要，但是畫要有生命，最重要的是要有深厚的信念或者信仰。貝利尼的藝術作品，無論是繪畫雕刻或建築，都感動人，是因為他有深厚的信仰。

愛諾拉博物館原來是挪威音樂家西貝流士（Sibelius）的舊居，西貝流士建造此屋時幾乎破產。西貝流士的音樂非常的冷，和同時期的阿諾·荀伯克（Arnold

Schoenberg）的音樂同樣的冷，不過前者是一種北國天寒地凍的冷，後者是心靈上的冷。西貝流士生命的最後三十年保持沉默，不再寫一個音符。一九四〇年代的初期某一天，他將第八交響樂的草稿，和一堆未完成的作品，全都丟進火爐裡。他從此變得更平靜更樂觀。他的心裡總縈繞著家居附近的天鵝、鶴、大雁，牠們的身影和叫聲，比任何音樂文學或藝術更能打動他。創作固然是美好的事，完全的看透也是一種美。

大英圖書館的約翰‧瑞布萊特爵士珍藏館，專門收原稿或者手稿，包括有披頭四歌曲的原稿、希臘文新舊聖經最重要的手稿、韓國的《華嚴經》（Garland Sutra）手稿、《英國大憲章》（Magna Carta）的原稿、史詩《貝爾武夫》（Beowulf）的手稿、湯瑪士‧哈代（Thomas Hardy）的《黛絲姑娘》（Tess of the D'Urbervilles）的初稿。原稿或者手稿，對於作者、讀者都有很大的啟發性，甚至有某種神祕的魔力。

英國詩人威廉‧華茲華斯（William Wordsworth）在一七九九到一八〇八年間住在格拉斯米爾的鴿屋，這一段時期華茲華斯生活清苦簡單，小屋四面環山，他在山坡地上種菜，在附近的小溪漫步。小溪是他靈感的泉源，他寫下了很多好

詩。鴿屋已成為紀念他的博物館。華茲華斯的詩清新樸實，和他的小屋一樣，是一個純淨的世界，有星辰、彩虹、蒲公英、畫眉，沒有過分複雜的情緒或深奧的思索。他是浪漫派文學代表性的人物，歌誦大自然的美。詩裡深沉的信仰和靈巧的韻腳有寧靜的美，很迷人，有點像喬凡尼·貝利尼的《沙漠裡的聖·法蘭西斯》，能安撫現代人忙亂的心境。

這些博物館有些你也許聽說過，有些你甚至去過，有些你聞所未聞。作者們都提供了豐富的資訊和深刻的見解，文字雋永，條理分明。閱讀此書，也許比你親自造訪這些博物館會有更多的收穫。如果你到歐美旅遊，建議你先參考這本書，也許安排參觀書裡談到的某些博物館，旅遊會更豐富、更有趣。

目錄

暗藏生命的牆壁

美國紐約，下東城移民公寓博物館（The Lower East
Side Tenement Museum, New York）

羅迪‧道爾

（Roddy Doyle）

眼前這棟也算博物館，實在是讓我很難接受。而我也很難不想，谷姆波茲家族（Gumpertz）的成員，搞不好是谷姆波茲太太本人，冷不防會突然走進來，要求我表明自己在這兒的用意——這裡，可是他們家呢！

真要回答的話，我會說：「我來這裡看你們的壁紙。」

谷姆波茲太太——娜塔莉‧萊恩斯伯格（Natalie, nee Rheinsberg）就住在這裡，紐約下東城的果園街（Orchard Street）九十七號，地蘭西街（Delancey Street）往南幾戶之處。我就站在她跟和四個孩子還有先生朱利亞斯住的公寓裡。朱利亞斯是名製鞋匠，負責裁切鞋跟。一八七四年十月的某天早上，他出門工作，便再也沒回來過。

我居住在都柏林，城裡到處都是介紹名人舊居的門牌。知名作家也好、備受敬重的立國者也罷——這座城市似乎都是偉人。我常常想，要是有人拆了這些名人門牌，對喬治王朝時期都柏林（Georgian Dublin）建築的輝煌名聲，會造成什麼後果呢？搞不好會崩潰吧。我住在郊區，我的家對街就有一棟房子，正面的牆上掛了一塊名人門牌：愛爾蘭新芬黨（Sinn Fein）創黨人亞瑟·葛瑞菲絲（Arthur Griffith）故居。十分鐘路程之外，又可以看到另一個名人門牌——諾貝爾獎得主物理學家爾文·薛丁格（Erwin Schrodinger）一九三九年到一九五六年間的居處。如果朝反方向走十分鐘，會看到布萊姆·斯托克（Bram Stoker，小說《德古拉》作者）長大的房子，只不過那間屋子外牆沒有名人門牌。我猜，八成是現在住在裡面的人，不想看到他們家前院從圍欄一直到信箱旁邊，都擠滿嚮往吸血鬼的日本年輕人。不過，在基爾代爾街（Kildare Street）的另外一棟房子外牆上，有一塊斯托克的名人門牌。

我喜歡這些名人門牌。我滿喜歡透過它們了解地方的這種感覺，例如得知詹姆斯·喬伊斯（James Joyce，小說《都柏林人》作者）曾經在不同時期住過的地方，還有愛德華·卡爾森勳爵（Lord Edward Carson，愛爾蘭民主統一黨政治人物）的出生

處等等。我喜歡俯拾可得的驚喜——雪利登・拉芬努（Sheridan le Fanu，小說《女吸血鬼卡蜜拉》作者）住過這裡、厄尼斯特・沙可頓（Ernest Shackleton，南極探險家）住過哪裡、路德威・維根斯坦（Ludwig Wittgenstein，哲學家）在一九四八年和一九四九年的冬季那幾個月，喜歡坐在這些臺階上寫東西等等。這些名人門牌的存在，為城市增添了文化內涵，都柏林因此更有了愛爾蘭的味道，而不像個文化沙漠。

何況，我們本來就應該頌揚這些名人為人津津樂道的背後，他們的天賦、以及一路上碰上的好壞運氣，只不過，這是有條件的：你得先有名氣才行。我從來沒見過某個門牌上寫著像是「深愛家人的瑪麗・柯林斯（Mary Collins）故居（1897-1932）」或者「德瑞克・莫非（Derek Murphy），印刷工人（1923-2001），下班後在回家路上曾坐在這些臺階上抽了根菸。他喜歡笑，而且做事總是全力以赴。」

這就是為什麼移民公寓博物館那麼特別，這也是我為何在十五年內已經造訪了三回的緣故。沒有名人住過這裡。住過這裡的人，全都是市井小民。

我站在一臺縫紉機前面，我覺得這臺肯定是娜塔莉・谷姆波茲在先生離家之後，為了工作維持家計所使用過的縫紉機。朱利亞斯為什麼要離家，我們永遠都

不會知道——而這就是博物館吸引人的一大賣點。這裡的每一間房間，都是以事實為根據組合（或重新組合）而成。出生證明、人口普查細節、法院證詞、布料、破碎不全的壁紙、邊邊角角的油地氈。剩下的，就交給我們去想像了。我們只知道她先生離家，而且一去不回。這間房間裡頭的擺設，就跟當時房間的擺設一樣；那是娜塔莉和孩子們終於明白爸爸不會回家之後，看在眼裡的房間——博物館館方重現的應該是那樣的感覺。我看著那臺縫紉機，發現它跟現代的縫紉機比起來，尺寸好小。房裡沒有電燈，也沒有煤油燈。走個四、五步，你就可以從公寓的一頭，走到門口，步出那條通往門外又窄又暗的走廊。想用水的話，你得拿著水桶去房子後面接水。先步下樓梯，再爬上來，總共要上下三大段的臺階。娜塔莉可能申請過院外救濟，一星期兩塊美金，通常是以商品的形式補助，例如，麵包、燃煤等，而非現金。她也可能懇求房東魯卡斯‧葛拉克那（Lucas Glockner）在房租上給點方便。她可能是從剛剛成立的希伯來聯合慈善機構那裡要到縫紉機的。但關於這一切，我們其實都不得而知。「出租公寓樓」（Tenement）這個字，意思是一棟容納三個家庭以上的單一建築。站在這個房間裡，重新感受這個字，就多了一股不一樣的情緒。

話說回來，壁紙好漂亮啊！這是個陽光普照的清冷早晨，然而不管外面是什麼天候，這裡的壁紙看起來都很漂亮。壁紙上是花朵圖樣的印花，美極了。我並不是個會注意壁紙或家具的人。我認為這是我頭一回把「花朵圖樣的印花」這樣的字眼用在寫作上。但這壁紙很重要，它把谷姆波茲一家——我想像下的谷姆波茲一家人——從悲慘和憂鬱中抽離出來。其實這並不是原本的壁紙。這棟公寓樓時可能生產這種壁紙的公司，製作出足夠的新品，讓他們用來貼滿客廳的牆面。

有趣的來了，這些新壁紙，看起來就好像已經在牆上經過了一百四十年的時間。

壁紙看起來就像是一種主張：儘管生活很黯淡，牆壁卻明亮又繁複細微。娜塔莉的先生人去樓空，而四名孩子之一的艾薩克八個月之後夭折。一八七○年的人口普查記錄裡，把娜塔莉紀錄為「家管」；到了一八八○年，她已經是個「女裝裁縫師」。客廳，也就是前面的房間，成為了娜塔莉的「工作室」，她的客人會來這裡下訂單，請她修改洋裝和外套。這些人走進了一個明亮、開心的房間裡，修改好的衣服，給未來帶來希望，帶來成功，帶來信心，他們相信一件縫功精良的

他們把谷姆波茲家壁紙的一部分送到一八七○年代裡發現超過二十層厚的壁紙。他們把這棟出租公寓樓改成博物館的人，在部分房間有五層，每一層隔為五間公寓。

衣服帶來的力量。

房間裡，有一張大概「約莫」是娜塔莉一八八〇年照的照片。（「約莫」這個字眼在這間移民公寓博物館裡的文字簡介中很常出現。）她看上去既堅強又謹慎，如果有必要，她也會說笑，逗大家開心。

這棟位於果園街九十七號的出租公寓樓，是娜塔莉的德裔移民房東葛拉克那，一位訂製服裁縫師，於一八六三年建造的。現在我們稱為下東城的區域，在那時叫做小德國區（Kleindeutschland）。從那一年到一九三五年間，這棟被大家嫌惡的住宅，最起碼有七千人住過，住客都是移民或移民的小孩。他們來自超過二十個以上的不同國家。

這間博物館，有一層又一層的油漆，和一批又一批的房客。一九三五年，當時的房東決定不再依照新的建築法規，進行所費不貲的改裝。他的房客們無法負擔高漲的房租，所以，他把大家都趕了出去。然而，一、二樓的店面還是繼續營業，只是通往樓上分租公寓的門都上了鎖——其實也不盡然啦，有些出租公寓被拿來當作儲藏倉庫——直到一九八八年，多虧了博物館的創辦人茹絲‧亞伯拉姆（Ruth Abram）和阿尼塔‧賈克伯森（Anita Jacobson）

兩位女士，這棟出租公寓樓又重新開放。在我的想像裡，有一陣交雜著波斯語、波蘭語、愛爾蘭語、義大利語的窸窣細語，愈來愈清楚，彷彿有人說著德文、意第緒文（猶太方言的一支），或許還用蓋爾語（愛爾蘭方言的一支），甚至以英文說：「怎麼拖了那麼久才開放？」

對博物館的參訪者，以及對我這位參訪者來說，電影《教父》第二集裡面有個場景，影星勞勃‧狄尼洛在屋頂上尾隨劇中角色唐‧法努其（Don Fanucci），準備幹掉他——那個場景，就是果園街。或許，我們從地面一樓往上看，就能回溯百年光景，甚至更早更久遠。站在這座移民公寓博物館門前階梯的平臺上，就連「門前階梯的平臺」這樣的字眼都讓人興奮難平：在愛爾蘭，我們只有階梯，沒有平臺。我眼中所見的是一部電影，是上百部電影，是一幕又一幕我最喜歡的電影場景。

在這棟出租公寓樓裡，漆黑一片的狹窄走廊中，我彷彿又被帶到更久遠之前，那是電影還沒出現的年代。（不過你可別忘了，這真的很像勞勃‧狄尼洛在螢幕裡，拿著用毛巾裹起來的槍，準備埋伏暗算唐‧法努其時的場景）那感覺就很像注視著賈各‧里斯（Jacob A. Riis，活躍於紐約的丹麥裔美國新聞攝影家）的攝影照片；我幾乎可以感

覺自己一腳踏進了照片裡。里斯鏡頭下，紐約市的出租公寓住戶和他們讓人看了驚駭不已的低落生活水平，以及他出版的《另一半的人如何過活》（*How the Other Half Lives*），強力推動了大規模的住屋改革和修繕工作。搞不好里斯也曾站在這個走廊呢？或許，他就曾經穿過了這條走廊，要去完成攝影工作、跟住戶聊天。我來的這一天，外頭的天氣，清朗明亮，可是這條走廊，卻陰鬱漆暗。（這棟樓一直到一九○五年才裝設了煤油燈，到一九二四年才安裝了電燈。）

這條走廊，不但讓人害怕，可能還曾經非常危險。牆上的壁紙，搞不好是為了因應新裝設好的煤油燈，才在一九○五年貼上去的，材質是用亞麻子油處理過的粗麻布。壁紙布面非常吸引人目光，我卻忍不住想像自己的寶寶在樓上睡覺時，某個調皮搗蛋的小孩在把玩火柴的畫面。

剝落的油漆，不知怎麼的，有股動人的情懷。這不是重製的結果。這條走廊的模樣，一如從前的；正如牆上的油漆，也是老漆。我就站在娜塔莉·谷姆波茲要汲水得經過的走廊，也是最後一批住戶之一的約瑟芬·包爾迪契（Josephine Baldizzi）外出上學要經過的同一條走廊。他們的肩膀磨過這些牆面；包爾迪契一家人的肩膀，輕擦過上面的油漆。娃娃車曾擺放在這條走廊上；一桶桶的燃煤和

一匹匹的布料，就這麼運過這條走廊。剛離開艾利斯島（Ellis Island，當時歐陸移民踏上美國本土前，下船後就要先在此處接受身分查驗和身體檢查）的移民們瑟縮在這條走廊上，對自己的下一步，一片茫然。

這棟樓的生命，就隱藏在這裡，在剝落的油漆背後，在斑駁的油漆之中。你會忍不住有股衝動，想伸手劃過一小塊牆面，抹除那些未受好好保存的歲月痕跡，看著斑駁油漆這麼被片片挑起，然後隨粉塵飄落。這條走廊屬於逝者，而且它真的很漂亮，彷彿時間靜止的哈瓦那一樣。你很快就會忘了「為什麼他們不修繕牆面」這種問題。樓內的天花板是金屬壓製而成的；此外，還有灰泥的門拱和遠溯自一八六三年製的木材護壁板。這些內裝看起來大氣，卻又顯得破舊，我想，在當年那些初來乍到的移民眼中，美國就有點像這樣吧。

在愛爾蘭，「房東」這個字眼往往伴隨著「貧民窟」的想像。愛爾蘭的歷史充滿了貧民窟房東和地主。我記得自己小時候，牽著爸爸的手，抬頭望著都柏林內一棟喬治王朝風格建築漆黑的大門口。門上方的玻璃已經破了；敞開的大門背後，是一條陰暗巨大的走廊。與我一般年紀的野孩子們跑進跑出，在階梯上扭打。我問父親：「為什麼他們會在這裡？」父親回我：「因為他們住在這裡。」

這個答案把我嚇壞了。「他們是壞孩子嗎？」我接著問。父親大笑著說：「噢，不是。不過呢，以後就是了。」

我很清楚，此刻的我，就站在貧民區裡面，在我眼前有這麼一幅牆飾畫作，一幅橢圓形的畫。我背後還有另一幅，不過，那幅已經髒到看不出畫的是什麼。

橢圓形的牆飾畫作，是修復過的。畫裡有一座木屋，襯著藍色的天景，綠草茵茵，看上去就像某個有天分的孩子畫的。為什麼這幅畫會掛在那面牆上，大概沒人知道；但它終歸就掛在那兒了，那幅畫給人一種明亮，而且或多或少帶有希望的感覺。多年來，葛拉克那都是應法規要求，才會進行屋子的修繕，不過，他一定曾經以這棟樓為傲吧！這棟樓，也曾經是新樓啊。

樓上的房間，跟一九八八年被世人看到的時候一樣，沒有更動過。一層層的壁紙和油漆；一層層的油氈布地板。這是生命的層層疊疊。每每我走在老舊、廢的屋子裡時，都會想像它們是我的房子，我要好好整修一番，住進裡面。然這棟樓的廢棄感，有種很明確的概念，甚至帶點不可思議。這樣的廢護，而是一種尊重。這可是有人住過的啊，曾有人住著呢。

都差不多，你可以在布置重現的屋子裡，看到谷姆波茲家

的房間，還有羅格歐夫斯基家的、萊文家、摩爾家，以及包爾迪契家。所有的布置，都回復到當初他們家居的情形：一個玩偶、一件嬰兒的內襯衣、一把剪刀、一罐柯爾曼牌的芥末粉，便能緊扣著你我心弦，彷彿引領著我們去到那些人跟前。奇怪的是，像「約莫」和「或許」這些不斷在這座博物館文字簡介裡出現的字眼，也有一樣的效果。這些字眼有安撫的作用，讓我們安心的四處轉悠，感覺像在自己家裡一樣自在。過去消逝了——柯爾曼牌的芥末粉罐，看起來就像我剛才在附近超級市場買賣的一樣。房裡的空間都非常小，不過，住這兒的各個家庭，都會發揮創意，善盡其用。室內牆壁上的大窗戶，看起來很奇怪，甚至讓人覺得不太舒服。不過，多虧了它們的妙用，能讓白天的陽光照進室內最裡面的陰暗角落。雖然這裡的生活困苦，但大家可以巧妙布置一個至少能遮風避雨的環境。

包爾迪契家的公寓還有個額外的展品，是生於一九二六年的約瑟芬所錄下的聲音。一九三五年，時年九歲的她，跟家人一起遭到強制驅離。她的錄音迴盪在整個房間裡。她聲音宏亮，說著一口非常美式的英文。她在這兒的生活，並不悲慘。她說：「我爸爸什麼都能動手做得出來。他有一雙不可多得的巧手。」而那

些決定這棟樓應該要成為一座博物館的人，也同樣有神妙之手。

朱利亞斯・谷姆波茲從果園街九十七號離家出走九年之後，一八八三年，娜塔莉收到一封通知，她住在德國普勞施尼茲（Prausnitz）的公公過世，因此她的先生繼承了六百美金。他們必須宣告朱利亞斯在法律上已經死亡。這表示房東魯卡斯・葛拉克那、她的女兒羅薩，還有娜塔莉她本人，必須簽署書面聲明，證實朱利亞斯失蹤，讓娜塔莉成為先生財產的正式支配人。當時的六百美金，相當於四年以上的房租。她跟三個孩子搬到上城區（又更挺進了美國）上東區的約克維爾（Yorkville）。當時的她有能力可以搬走，而下東城也正在改變。跟娜塔莉一樣，很多新鄰居都是猶太人。不過，他們是東歐移民；他們用的是意第緒語。約克維爾則是許多德裔移民遷去的小區。一八八六年，她住在東七十三街二三七號，職業欄上寫的是「寡婦」。八年之後，五十八歲的她身故，留下了一千美金給女兒。女兒們在母親過世後一年內，都紛紛成了親。

二〇〇九年，朱利亞斯總算被找到了。一九二四年時，他死在俄亥俄州辛辛那提市（Cincinnati）一個猶太老人安養中心裡。他的職業欄上寫著：「叫賣小販」。

紐約下東城移民公寓博物館

The Lower East Side Tenement Museum,New York

www.tenement.org

103 Orchard Street, New York 10002, United States

暗藏生命的牆壁

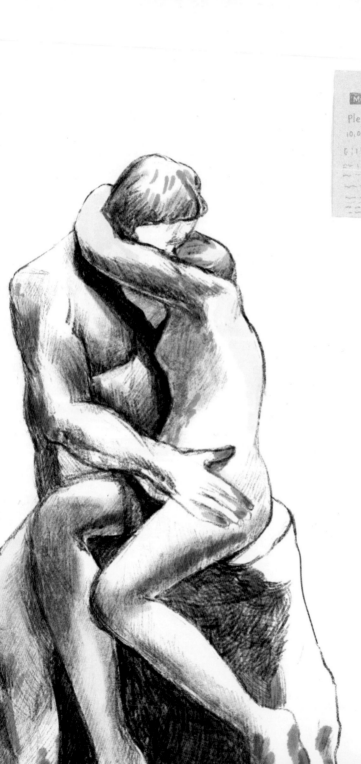

Musée Rodin Paris

Plein Tarif

10,00

羅丹石雕裡的十四行詩

法國巴黎，羅丹博物館（Musee Rodin,
Paris）

艾利森‧皮爾森
（Allison Pearson）

初吻是永遠忘不掉的。我自己的初吻，發生在三十年前的復活節假期，到巴黎參加校外教學期間；不知道是機緣巧合，還是老天爺給我開了個玩笑，因為，在那場復活節的校外教學裡，我還經歷了另一個難以忘懷的「吻」。在聞起來就像青少年臭襪子的宿舍裡、一張凹凸不平的行軍床上，我跟來自奧得比（Oadby）的大衛擁吻，我倆從尷尬到愈發難以自拔——那情那景，我永遠會記得。但現在它已經不再佔據我的內心。

另一個「吻」——奧古斯特‧羅丹（Auguste Rodin）的《吻》——開展了我跟巴黎左岸一間小博物館的情事，在那裡，這位雕塑家偉大的作品和他情婦卡蜜兒‧克勞黛爾（Camille Claudel）的幾件傑作間，坐落著名為《吻》（Le Baiser）的雕

塑。這個由藝術所呈現的吻，跟男人給的吻不一樣，它被銘記於石頭上。

我第一次意識到藝術的能耐，就是在羅丹博物館。當時，我們一夥人跟在頭戴著貝雷帽、一看就知道是死忠法國迷的老師S先生後面，大家已經「趕完」參觀巴黎聖母院（Notre Dame）的行程。接下來，我們一行人要穿過羅浮宮博物館（Louvre）。在羅浮宮還沒有玻璃金字塔這樣輕快的改造之前，它給人感覺就是最糟糕的那種博物館：大到讓人受不了，裡面交錯無盡的迴廊牆上，排滿髒髒像鏟子的公爵，還有那些二頭戴蓬蓬假髮、嘴唇薄薄、一副被寵壞樣的女人。

我們逛了幾個小時之後，腳也痠了、對文化的禮敬也麻痺了，最後終於走到《蒙娜麗莎》（Mona Lisa）前面。我記得自己當時想的是：這幅畫怎麼那麼小，而且，她看起來肉肉的。那著名的微笑略顯尷尬，好像暗示著，所有人不遠千里來看她，而事實上她卻一點也不特別。我們真佩服S先生，大家仔細聽著他一邊帶著誇張的假法國人手勢、一邊滔滔不絕的說「這是肖像畫歷史的轉戾點」、「畫中皮膚的顏色處理得有多微妙」等等的。不過，他的熱情對我們一點幫助也沒有。《蒙娜麗莎》是這麼了不起的鉅作，但我們根本連看都看不懂。我們就跟一般青春期的孩子一樣，無論講愛情，或是談藝術，都非得探究出什麼不可，但

是，當時的我們沒辦法探掘出她之所以偉大的祕密是什麼。

那天的行程要結束之前，我們實在不想再去參觀任何博物館。然而，隨著天光隱沒，點點銀白把巴黎的天際線變得像早期的相片那樣，我們走到了瓦倫那街（rue de Varenne）。想走到畢隆飯店（Hotel Biron）的前門，得穿過一個鋪設了圓石的小廣場。畢隆飯店可以說是個非常恰到好處的小莊園堡，好像一座娃娃屋，從天上降臨到聖日耳曼法布區（Faubourg Saint-Germain）中佔地七英畝的精美幾何花園裡。建造於一七三〇年左右的畢隆飯店，一開始是私人宅邸，接著被拿來當做學校。到了一九〇五年，由於早已年久失修，裡面的房間便釋出給幾個承租戶。這些住戶一度包含了法國作家尚‧考克多（Jean Cocteau）、野獸派代表畫家亨利‧馬帝斯（Henri Matisse）、舞蹈家伊莎朵拉‧鄧肯（Isadora Duncan）、詩人里爾克（Rainer Maria Rilke）、還有羅丹本人。我想，他們排隊上洗手間的景象，一定很驚人吧！

一九一六年，羅丹時年七十五歲，大家同意把這座建築改為羅丹博物館，而他則捐出了自己的作品，還有他所有的雕塑與較鮮為人知的畫稿，當中有些線條簡明的草圖，是為馬帝斯名作《後宮佳麗》（Odalisques）準備前置作業時所畫下的。

雖然羅丹在一九一九年博物館開幕前就去世了，不過，我們很難再想到另一

座博物館，可以讓人感受到創建者如此強烈的存在感。老實說，如果在博物館裡

待幾個小時之後，沒看到大鬍子羅丹像摩西（Moses）那樣，披著長袍，從大理石

雕刻臺階上走下來，繼續著他了不得的工作，把他的雕像從大理石的囚籠中放出

來……這樣還真教人失望呢！羅丹可能會說：釋放我的雕像們吧。

所有偉大的藝術家，都是把自己掏空的人。在他們經歷過從大師那邊偷藝的

階段之後，就開始拿自己的作品當破壞目標。這不是因為自己江郎才盡、也不是

刻意要一再重做，而是一種衝動，一種出於激進瘋狂的信念，就像自家餐廳就剛

好在那附近的米其林主廚喬爾·侯布雄（Joel Robuchon）說過的那樣，他們都深

信，這一次，所有食材，可以彼此平衡到恰到好處，達到連自己都沒預料到的完

美境界。在這裡挑高優雅的展廳中，我們才更能清楚一窺羅丹義無反顧地為他的

藝術作品帶來新的生命。

穿過大門，右手邊是大迴旋階梯，前方就是作品《行走的人》（Walking Man,

1900-1907），一座無頭的青銅雕像。《行走的人》是羅丹將原本為作品《布道的聖

施洗約翰》（St. John the Baptist Preaching）所創作的兩隻腳，加上他先前創作完成、

放著沒用的另一個軀幹的一部分，組合而成的。從窗戶邊望去，花園的光線照進

來，在名為《祕密》（The Secret）的作品上投射了神聖的光輝。一如杜勒（譯註：Albrecht Dürer，德國中世紀末期、文藝復興時期著名的油畫、版畫及雕塑家）畫禱告之手那樣，《祕密》是一雙手，羅丹這雙手的雕塑有大量的複製品，這雙手的手指幾乎沒有相互碰觸，是那麼維妙維肖，受到大眾讚揚。不過，要是你仔細看，你會發現，羅丹是把兩隻手右手放在一起。羅丹絕對不讓自己的作品看起來不夠行雲流水.；那麼，既然左手可能會破壞了完美的對稱，那就放棄左手，拿另一隻手來用兩次。兩隻手都是右手，也許這就是這雙手的祕密。

　另一個同樣也不怕別人指畫、甚至還更引人思考的例子，是羅丹用在《殉教者》（The Martyr）上的巧思。這作品當中的軀體，頭向後仰、四肢攤開，其中一支手還狂放的揮舞著像是要抓住什麼；羅丹打從一開始就不打算賦予這雕像明確的身分。她到底殉的是什麼呢：是在自己的臥室受到聖靈狂喜的感召、還是在眾目睽睽之下痛苦的殉道？她不知道自己來自天堂、抑或即將升天。你會發現她——要是你看得出來的話，她在太多羅丹風格濃烈的代表作品形式裡蜷藏著（其中包含了《沉思者》（The Thinker）、《墮落者》（The Falling Man）、《逝去的愛》（Fugit Amor）和《浪子》（The Prodigal Son））——也在由法國政府出資贊助的超大

型雕塑作品《地獄之門》(The Gates of Hell)當中，只不過，這個作品隨著一九一七年羅丹去逝，並未完成。

如今，作品《地獄之門》佔據了館區花園裡最靠近外圍道路的一面牆上。我向來都不喜歡這個作品，倒是作品的靈感來源：佛羅倫斯的聖若望洗禮堂(Baptistry)的門，讓我覺得好多了。上面精細嚴格的幾何構圖，呈現的視覺效果更好。羅丹的門太繁雜又太多東西，幾乎讓人無法消化，我講的可不是第一眼看起來的感覺，而是就算你花上很長的時間、細細品味之後也一樣的：門上是一個縱向構圖的戰場，滿是受困在生死之間扭曲的軀體。(我們根本無從想像門上的景象對那些從館區西面走回來的人而言有多麼震撼。) 不過，羅丹把他那位《殉教者》從她的牆上取了下來，讓她單獨演出。然後，一八九六年時，他將她翻了過來，在背上安了一對翅膀，接著腳上頭下的讓她鼻子朝地，以墜落的姿態固定在大理石基座上。這回，羅丹把這個作品稱為《幻象：伊卡魯斯的姐姐》(Illusion: Icarus's Sister)，這可有點做過頭了。我們都知道神話裡面那個名叫伊卡魯斯的男孩，用蠟製的翅膀飛翔，飛得太接近太陽，翅膀融化而摔死，羅丹的想像力非常豐富：誰能想到伊卡魯斯還有個魯莽的姐姐呢？

這些年來，我對羅丹使用神話做為作品標題的疑慮，愈發強烈。作品中的性愛愈是激烈纏綿，羅丹就愈會標上古典標籤，增添其優美雋永的意義——當時有文化素養的觀眾，就會放他一馬。他有一幅二十世紀初的畫作，標籤上寫著《賽姬：脫凡升天》（*Psyche: Transported to Heaven*），只不過，畫中的賽姬到底是真的在升天成神的過程呢，還是正在享受著身旁那位俊美漂亮的男孩邱比特，對著她右邊的乳頭輕輕吹氣呢，根本很難說。

這一切層層疊疊、讓人抽絲剝繭的藝術史，著實引人入勝，而且也可做為大師級的創意課程，然而，回到一九七五年，這些根本一點都沒有打動我。我還在忙著消化這座博物館帶給我的驚奇。對初次造訪的人而言，羅丹博物館送上的是雙重震撼。雖然它本身的空間巍峨恢弘，但卻因為有種磨損與剝落感，拉近了展品與觀者的親密距離，更加惹人喜愛；在兩層的展館內，充滿了羅丹作品裡人的情慾、沮喪、嫉妒、暴力和愛。

看看《永恆的偶像》（*L'eternelle Idole*）這個作品吧，一個裸身的男子跪在位置稍微比他高一點的裸女跟前，女子紆尊降貴的眼神瞥向這名在她下胸種上一吻的可憐男人。難道她同情那名男子嗎？男子的雙手，交叉於身後，並不是環抱著這

名裸女，難道是因為他不是對方的情人，而比較像是一個逃脫不了自己對女主一往情深命運的無助奴隸嗎？回過頭來，別忘了還有《吻》這個作品。

過了三十年，我懷疑，當年我在作品中那個剎那永恆的擁吻裡看到了什麼。

這個作品擺放在任何一個拉斯維加斯的速食愛情教堂裡再合適不過。有時候，大理石給人感覺太平滑、太冷，不適合羅丹的創作目的；近來，原作一旁小玻璃箱裡，用較粗糙、更容易取得的赤陶土製作而成的縮小版《吻》，打動了我。話說回來，我依然要感謝第一個吻。對一群來自英國、體力耗盡的青少年來說，它傳達出很深刻的信息。死去的人曾經有這些感情；而活著的人繼續有同樣的感觸。羅丹的雕像連結了世人與逝者，它們繼續在大理石的肌膚下掙扎、喘息、渴求愛情、交纏相擁。

四年之後，已經是大學生的我坐在劍橋藝術影影院裡看著羅塞里尼（Roberto Rosellini）導演的電影《義大利之旅》（Journey to Italy），當中英格麗·褒曼（Ingrid Bergman）和喬治·桑德斯（George Sanders）飾演一對怨偶，他們一起造訪龐貝城考古博物館。

看著那些困在火山灰裡中狰獰痛苦的石膏像，褒曼深受撼動。我看出她臉上

42 · Treasure Palaces

的表情。她無比清楚的意識到，自己和先生，不是第一對如此受苦的伴侶，也不會是最後一對。維蘇威火山埋掉龐貝城的悲劇是意外，羅丹作品的喜怒哀樂是他的精心設計。

我不推薦婚姻不健康的人去參觀羅丹博物館。作品中要你非及時行樂不可的寓意，強烈到可以讓離婚律師在博物館出口處設立接待攤位，大賺一票。這座博物館已然成為浪漫愛情約會地點。我最近一次造訪時，是跟孩子的爸爸一起去的。我們跟很多中年夫妻一樣，到巴黎度週末，看看已經身為爸媽的彼此是不是還能重拾往日情懷。當他隨口說出，這個地點，多年以前曾是他專屬的幽會地時，我大吃一驚。我隨即抗議：「這可是我的博物館哪。」雖然這是一句聽來很蠢的話，但要是我們發現一處自己喜愛的地方，便會陷入想跟其他人分享，或是守護著自己的專屬之地、誰也不讓的兩難之中。對我，羅丹博物館依然像是個自己的祕密，然而，顯然它是個公開的祕密，而且本該如此。

這一回，我們直接走上二樓比較安靜的展間。（想伸手觸摸那些大理石肉體的衝動可能很難抑制，何況，就我過去的經驗，樓上的安管人員比較有可能睜一隻眼閉一隻眼，而比較不會像樓下的人那樣嚴格執行「禁止觸摸」的規定；但請不要說這是我講的。）這裡

帶給訪眾的觀展快感，並不那麼直接明白。拿愛德華・史泰欽（Edward Steichen）在黃昏時拍下羅丹作品《巴爾札克》（Balzac）的攝影傑作來說，那一系列的照片，總計有八千幅記錄下藝術家及其作品的影像：像是時光旅行的隨拍快照，可以讓我們看看，在那個年代，別人怎麼看待羅丹這位藝術家。在我最喜歡的一張照片裡，隨著年歲增長而白髮斑斑的羅丹，正苦思著該怎麼處理作品《上帝之手》（The Hand of God）的巨大石膏模型。創造者遇上他自己的創造者，棋逢敵手。

在我大概第七次造訪時，我想都沒想就直接走向作品《達那伊德》（La Danaïde）。臉朝下，長髮流洩在自己面前的這位年輕女子，受到詛咒，得永遠不斷的汲水倒進一個無底的花瓶裡。同樣的，做為補償，羅丹給了她可能是所有藝術作品中最絕美的背影。所有的女人都會願意拋卻一切，換來這麼菱角分明的肩胛骨。應該要有人把她介紹給米開朗基羅（Michelangelo）的《大衛像》（David）：他們會生出最美的石頭寶寶。

那回校外教學之旅的最後一晚，我那位很棒的老師S先生，把我叫進他的房裡，這回，他的手不再用來模仿法國人的說話手勢，而是將我逼進了衣櫃一角，企圖解掉我的上衣。當年我的年紀那麼輕，但我卻並不感到噁心或害怕，反而非

常同情他。這也是他給我的教育之一。不過，這大概嚇不了羅丹，他太清楚肉體

要承受千百種的震撼，包含了強取侵犯，當然也包含溫柔以對。

要是你尋著石子路往花園的底部走去，然後回過頭來看看噴泉後面的畢隆飯

店，你很難想像，這座美麗倉庫，有多少一石塊又一石塊的人類天性，藏身其

中。我第一次來這裡的時候，還是個一無所知的小女孩；而我希望，有天再訪

時，自己將是具備人生智慧的老婦，驚嘆當年屬於我自己的感覺。《吻》也許只

是一個吻，但跟愛情有關的大小事，隨著時間消逝，有些東西永遠不變。（譯註：

The Kiss may be just a kiss, but the fundamental things apply. As time goes by, 電影《北非諜

影》的主題曲《*As Time Goes By*》歌詞中一句。）

巴黎羅丹博物館

Musee Rodin,Paris

79 Rue de Varenne, 75007 Paris, France

www.musee-rodin.fr

烽火下的博物館

阿富汗喀布爾，國家博物館（The National Museum of Afghanistan, Kabul）

羅利·史都華
（Rory Stewart）

大廳裡，聳立著兩個巨大且幾乎無軀幹連結的石雕腿部；一旁坐落著一個雙肩微駝的殘破佛陀像，凝視的雙眼表露哀傷神情——這是一千七百年前某位阿富汗雕刻家的作品。這座佛像在二〇〇一年時遭到塔利班組織炸成碎片，祂似乎哀悼著自己被重建時累累的裂痕與重重的石灰接著處。

要刻意避免將喀布爾博物館的故事寫成悲情傷感的輓歌，實在不是件容易的事，而且，早在塔利班組織成立之前，它就已歷盡蒼桑了。走進博物館時，左手邊單獨一座的白色大理石門，很可能是取自某個喀布爾市集的，而一八四二年時，英國人為了報復第一次英阿戰爭所遭受的羞辱，放火燒了這座門；大理石門也可能來自巴拉西撒爾（Bala Hissar）在一八八〇年第二次遭英國占領時被摧毀的

王宮。這座博物館，身上帶著疤痕，有的是一九九三年春天射中它的飛彈所留下的，還有同一年秋天，民兵破門進入儲藏間，翻箱倒櫃、焚毀紀錄、同時還移走大部分展品時所造成的。

不過，博物館並不是一個讓人難過沮喪的地方。我第一次造訪，是二○○二年初。那年冬天，我從赫拉特（Herat）走到喀布爾。我見過上百名在巴基斯坦商人驅使下揮動十字鎬的村民，他們在相傳失落的中世紀阿富汗首都綠松石山（Turquoise Mountain）的古城裡，挖掘、竊取、破壞這些遺址。塔利班組織才剛剛炸掉了巴米揚谷（Bamiyan Valley）西元六世紀鑿在山壁上的兩座大佛古蹟。我在一萬一千英尺的山脊上，看到盜採者新挖過的坑。在這個到處是各自孤立小村莊的國家裡，人民的平均壽命是三十七歲；在南方，人民的識字率為百分之八，而考古盜採，儼然成為常見的職業，跟製造海洛因還有輸出傭兵一樣。

喀布爾省中部似乎就像一個延伸的安全檢查哨。會有男人攔下你，直接把你車門打開然後拿著來福槍對著乘客。你開著開著會突然發現，路上兩邊堆了沙包，路就像隧道一樣愈來愈窄，或者完全被水泥防爆牆整個堵死。在路上不時被迫讓道，讓那些警鈴聲大響的武裝車輛、外交使節的護航車隊，或裝載民兵的貨

車先通過。

不過，往西南方開向喀布爾博物館這條長達五英哩的大道，會將我們引進一個比較平靜的國度，可以看到遠方覆蓋皚皚白雪的山峰。明明就反著車行方向的男人們，輕鬆的坐在馬車上，由驢子緩步達達的拉著。這條路，是國內第一條鋪設完成的道路。阿曼努拉國王（Kind Amanullah）在一九二○年代的時候曾駕著他的七臺勞斯萊斯車，開在這條路上，還有，在那過後，提供林蔭的法國梧桐樹，都被砍來當柴燒了，不過路還是鋪得好好的。大道底，便是阿曼努拉國王宏偉的達魯爾‧阿曼宮（palace of Darul Aman）——所謂「平靜之地」，四周有一萬五千英尺的高牆圍住，正對著博物館。

這座博物館，並不像北大西洋公約組織設立的基地那樣，周邊有尖利的鐵絲網與防爆牆；也不像阿富汗新興有錢人裝飾華美的宮殿那樣，有爬著金銀飾線的外突陽臺和粉紅色的圓形穹頂。而且，它的外觀也沒有鋪設販毒軍閥和爵爺們、承包商或是外使部長等人偏好的綠色磁磚。相反的，在此，我們見到的是一棟一九三○年代的兩層樓別墅，外牆是淡灰色的的灰泥卵石牆，屋頂下緣綴有一小條白石灰線。館外的遮陽棚下停了兩臺一九五○年代的美國車，外面覆蓋了一塊半

透明的咖啡色帆布。還有一架為了根本不存在的火車軌道所準備的軌道引擎。

博物館的入口，自從一九四三年盜奪豪取的匈牙利裔考古學家奧萊爾‧史坦因爵士（Sir Aurel Stein）造訪過後，就再也沒變過。（他八十歲時逝世於喀布爾，埋在英國墓園。）售票亭的玻璃，貼滿了褪色的明信片。桌子後面堆疊的那些破爛簡介，有的是一九八〇年代蘇聯佔領時期印製的，甚或是舊王朝時期製作的，或是一九七〇年代達烏德（Daud）總統統理時期印製的，甚至是舊王朝時期製作的東西。坐在票亭裡的兩位女士，看上去好像儘管年代遞嬗，她們總還是坐在昏暗的票亭裡，堅守崗位；就要吃完午餐的她們，看到有人要買票，顯得驚訝。

從我第一次造訪起算，國際社群這些年來已經在阿富汗投下了三千億美元，然而博物館內卻毫無改變。兩個女士逕自吃著午餐。一樓的文物和基座，與其說是擺出來展示，還不如說它們比較像在考古遺址中被挖掘出來時那樣的狀態。在這裡，看不到任何現代館長在策展時會用上的心思機巧。沒有闃黑靜謐的展廳，擺著人家挑選出來而且打上光的寶物。沒有隱藏的聚光燈，督促你把每一件文物當成神祕的象徵與古人的智慧。這些展示文物，在日光的照射下，置立於白牆圍繞的小小展廳。穿了巨大毛氈靴與打折長褲的無頭迦膩色伽王（Kanishka）雕像，

幾乎就立在一九七六年展出時一模一樣的位置上。沒有藝術決定的配色，沒有古老的文字引用或參考的繪製地圖，沒有大膽的並置，沒有解釋說明的板子，沒有聲音導覽，也沒有精美討喜的文物目錄。在這裡，往往連文物標示都沒有。而且，這裡幾乎沒有人來參觀。

那些駐喀布爾的外國使節、非政府組織的工作人員，還有一萬名顧問的人，堅持大部分的參訪行程要有保鑣，而且，他們覺得文化參訪的行為，是不必要的一意孤行。於此同時，雖然在這座城市其他地方的阿富汗人喜迎文化的歸來——例如當他們舉辦伊斯蘭神祕主義詩人路米（Rumi）詩作的朗讀會時，就吸引了男男女女盤腿坐在地毯上，擠滿整座花園，還有，伊斯蘭教蘇菲樂（Sufi）可以吸引大群人潮——不過，他們也只是緩步的開始重視這座博物館，慢慢開始回到他們的博物館參觀。

博物館一樓，只有一件文物是擺放在玻璃櫃裡面，那就是佛陀像。其他的文物，感覺上不太有藝術價值，比較像是沉甸甸的物品。半破損的壁龕後面好像拖了一長條泥灰落塵。擺在博物館前廳的文物大盆也積了很多灰塵；話說回來，這個圓周長約八英尺、從下方雕的蓮花可以推論是佛教用的大盆，無論什麼東西，

絲毫都減損不了冷冽的黑色大理石材質所散發出的光芒。大盆上面用阿拉伯庫法字體銘刻的文字，記錄了它曾於中世紀時又被坎大哈（Kandahar）的神學院拿來使用的那段歷史。

你可以聞得到雪松木的味道，那是來自於博物館一樓平臺上展出的阿富汗東北異教徒的古老雕像文物。這個長型展廳的盡頭，日光透過滿布灰塵、顏色褪卻的窗簾，微微照在一座雕像身上；這座雕像，雙腿細瘦，五官扁平，握劍的方式看上去有點隨便，騎在一匹作工粗糙，形體簡單的馬兒身上。要雕出這樣的像，當初選用的雪松木，半徑肯定要有九英尺那麼大，而且，那棵樹可能比伊斯蘭教傳到這兒的時間還要古老，這還不是跟努里斯坦省（Nuristan）相比而已，就連跟伊斯蘭教傳到南亞的時間相比也是一樣。

眼前這些英雄雕像，在一八九○年代努里斯坦省遭到佔領、居民被迫改信伊斯蘭教之後，大都遭到毒手破壞。一百年過去，它們粉碎在聖戰游擊隊（mujahideen，當中還包含了目前政府的游擊組織）的手中，接著被修復。然後又被塔利班組織破壞，接著又被修復。然而，會讓你注意到的，不是打著破除偶像口號的那些人在摧毀文物時造成的粗糙傷痕，而是雕像原作者的粗糙作工。很多作品

身上，都帶著銼鋤（譯注：adze，類似手斧）狂野刻鑿的粗糙痕跡。只有安在牆上那座雕像的肚子，是平滑的圓球體。

然而，那年冬末春初造訪博物館時，啟發我的，是博物館二樓的新展覽。國外的策展者和阿富汗當地的工作人員，一起合作，把牆漆成了色調較柔的暗紅色，同時引進了玻璃櫃，展示當時才出土不久的一系列小型雕塑文物。在這裡，作品一樣用了馥帶香氣的古老雪松，但是，少了奇怪荒誕的比例，也沒有銼鋤或鑿子的粗糙痕跡。這些作品提醒了你我，早在努里斯坦省製作的那些雕像問世前約兩千年以前，阿富汗的工匠們，就已經利用木材、石材、青銅、赤陶土和金箔，製作佛像了；這些精細、寫實自然、作工完美的佛像，祥和的面部表情，自此改變了亞洲的藝術。被館方蒐集起來的它們，大大改變了我們對西元二世紀時的阿富汗的認知。

這些雕像，是月岐朝（譯注：Yue-chih dynasty，大月氏進入北印度後建立於中亞的古代盛國貴霜帝國）的文物，那個時代，往往被視為粗鄙的蠻族當道。這些大草原上的騎馬高手，擊潰了亞歷山大大帝（Alexander the Great）以降的最後幾位的繼位者、搗毀了希臘戲劇院、還毀壞德爾菲神諭（Delphi）的銘文。就連他們想建立文

明、財政系統、信仰以及藝術的企圖，都看起來可笑滑稽。在他們的錢幣上，原本精緻的馬其頓（Macedonian）人頭像被換成了圖案線條粗糙、穿著寬大靴子的人型，而且，蝕刻其上的文字，是文盲胡亂拼湊出來的希臘字母。硬幣上有五十種不同的神的圖樣，從赫丘歷斯（Hercules）到印度教三大主神之一濕婆神（Shiva）的聖牛座騎南迪（Nandi），幾乎看不到對什麼神有所歧視。同時，在他們位於貝格拉姆（Begram）的王宮裡所發現的精美財寶，都是進口的——有來自中國的漆器、來自亞歷山卓的玻璃、以及來自印度彎曲象牙上的舞孃雕刻——這些東西八成都曾堆在貿易驛道上的倉庫裡面。

然而就是在這個二樓的小小展廳裡，我們才發現，大家以為野蠻粗鄙的王國，原來是最了不起、也最難以理解的古代文明之一。這些文物，在喀布爾東南方約二十五英哩處的梅斯・艾那克（Mes Aynak）出土，考古學家在那裡剛剛挖到了一個西元二世紀的宗教古蹟群落，出土文物顯露出的高度藝術性與虔誠信仰，令人嘆為觀止。這些具備印度佛像特徵的雕像基座，也有人像，身著馬其頓樣式的裙子，留著波斯人樣式的鬍鬚。展廳角落的人像鼻子上的金箔已經剝落了，不過，這絲毫不影響他向下俯視的凝視眼神，而且，他散發出的祥和平靜，依然挑

戰著不信佛教的眾生。砂岩雕的佛陀，傾身對著觀者，伸出一隻宗教手印的手。這個帶著阿富汗色彩的佛教，形式獨特而莊嚴。這麼緊實的佛陀立像，赤著腳堅定的站著，而隨著袈裟的擺動，那衣襬波波起伏——世界上，還有其他地方，看得到刻畫如此清楚的佛陀像嗎？還有什麼地方，能讓你看到佛陀身旁竟有個裸男？又或者，除了這兒，還有哪邊可以讓你看到黑頁岩雕成的座像菩薩，不但有著深深脣紋，還套著一件游牧民族的長罩袍？

這些文物，是在喜馬拉雅群峰間廣布一千英畝的各個僧院和佛舍利塔中發現的，它們的存在，比藏傳佛教的年代，還早了幾百年。它們是人類描摹佛陀的最早創作之一，是早期了不起的佛教傳教任務巔峰鼎盛時期的文物，佛教最後甚至西傳到了伊朗，往北則穿過了中亞，傳到日本。在這個文物出土地工作的考古學家們，還發現了五十英尺高的佛舍利塔、一座半身埋在土裡的二十英尺高佛陀像，還有一座巨大到可以塞滿一間電影院的臥佛。在僧院的灰泥土牆上，還發現了部分用青金石和黃金繪製的壁畫遺跡。威脅到這些珍貴發現的，並非塔利班組織，而是國際社群。挾帶著國際支持的中國政府，很快的就要炸掉整個梅斯·艾那克的文物出土區，將那裡開鑿為銅礦礦場。法國考古學家團隊跟阿富汗人民，

現正攜手合作，趕在文物挖掘區還沒被炸成一個大窟窿之前，盡量搶救文物。

然而，我相信，就算梅斯·艾那克消失，喀布爾博物館還是會存續下來。它之所以可以承受極致之重，就是因為它是不折不扣的阿富汗機構。自一九七八年開始，館長歐馬·可汗·馬蘇迪（Omar Khan Masudi）博士，就穿著細條紋西裝，堅守館長一職。內戰期間，阿富汗的古董在邊界城市白夏瓦（Peshawar）可以賣到超過十萬美元時，他也沒有就此離去。他是少數幾個知道希臘人建立的大夏王國（Bactrian）寶藏在哪裡的人，也就是蘇聯入侵前不久，發現於北阿富汗的那一大批黃金飾品；當大家都以為寶藏早被偷了的時候，他保守祕密，長達九年。自從美國領軍入侵，他又抗拒了很多新的誘惑：他放棄了大半年可以隨著展品巡迴歐洲展出而離境的機會、或是接任某所常春藤大學研究職的機會等等。國際機構用恩威並濟和耍手段蠱惑的伎倆，想施加壓力，改變阿富汗與這座博物館時，他都沉住氣一口吞了下來。雖然我在舊金山和倫敦見過他本人，不過，只要我回到喀布爾，都會看到他人還在博物館裡，緩步穿梭於展廳之間。

坐在館長馬蘇迪博士的辦公室裡，我和他一起喝綠茶、吃核桃，談話席間，我開口問了他對於梅斯·艾那克遭致重大毀壞的看法。他兩眼透過微帶顏色的眼

鏡鏡片盯著我，不做任何評論。眾所周知，阿富汗需要外資，而銅礦，就是答案。那些為了鋰礦會不假思索的炸掉倫敦西敏寺（Westminster Abbey），或是為了錫礦而願意炸毀希臘帕德嫩神殿（Parthenon）的外國人，覺得摧毀一個失落的偉大文明，換來阿富汗國庫的收入，情有可原。畢竟，這裡只是阿富汗罷了，無足輕重。然而，展間空蕩蕩、展品死沉沉，而工作人員忠心耿耿的喀布爾博物館，會提醒著世人，該如何看待那些古老的價值，面對你我曾同享的過去。

阿富汗國家博物館

The National Museum of Afghanistan,Kabul

Darulaman Road, Kabul, Afghanistan

www.nationalmuseum.af

櫃子裡的奇妙收藏

英國牛津，皮特·瑞佛斯博物館（Pitt Rivers Museum, Oxford）

法蘭克·科崔爾—波伊斯
（Frank Cottrell-Boyce）

如果你走入皮特·瑞佛斯博物館，走近詢問檯的桌子，服務員知道你會問：

「風乾縮小的人頭在哪裡？」

這些人頭是博物館裡的展覽明星，令人聯想到《哈利·波特》中的一景。博物館人員對這些風乾人頭的態度是非常敏感的，如果你要照相，他們會說，什麼都可以照，就是不能照這些人頭。無論如何他們都是人類的遺體，應該獲得一定的尊重。我帶著敬畏的心，在這裡只做文字上的敘述，沒有照片。

博物館的一樓零亂、昏暗，但令人著迷。展覽櫃上貼了一些標籤，例如：玩偶、占卜的神器、簧片樂器，還有你最想看的，處理敵人屍體的方法。整個展覽廳很像十六世紀荷蘭畫家耶羅尼米斯·波西（Hieronymus Bosch）光怪陸離的畫

作。十幾個風乾的頭顱吊掛著，怪異的浮在空中，像是釣起來的魚。其中一個頭顱頭髮零亂濃黑，像隻拖把，猶如經過生化工程製作出來的活生生的披頭四紀念頭像。另外一個，鼻子上穿了一個把手，就好像托爾金（J. R. R. Tolkien）作品《魔戒》裡的道具，他們的容貌各有特色。毫無疑問的，如果他們的家人和朋友看到了會很容易認出他們。

製作者多半是厄瓜多人或是祕魯人。在一九六〇年之前，土著部落蘇瓦人（Shuar）和阿曲瓦人（Achuar）長期處於戰爭狀態，相互獵殺人頭，然後將人頭風乾縮小。這些人頭並不是戰利品，人頭風乾縮小是必要的過程，目的是將死者的靈魂融入征服者的家族。經過這個過程之後，這些人頭就不再有任何價值，一切大功告成。蘇瓦人和阿曲瓦人很高興的買賣這些人頭，也因此有些人頭最後到了特·瑞佛斯（Pitt Rivers）本人捐獻了一件展覽品，是用樹懶的頭顱偽造的。有些頭顱的來源竊自殯儀館。有些風乾的頭顱裡塞的不是熱帶雨林的植物，而是市區裡的舊報紙，這些頭顱當然不是土著製作的。

這類人頭的展覽引發了我的疑問，究竟這些關於人種的展覽品有什麼目的？

這種種奇特的展覽，能否加深我們對其他文化的了解，或是發現人類的共通性？或只是滿足我們相對於化外之民的優越感？我第一次到皮特‧瑞佛斯博物館的原因，就是對這些蠻族的奇風異俗充滿好奇心。

一九八〇年代初期，我是牛津大學的學生。為了引起一個女孩子的注意，我帶她去看風乾的人頭。同時我也展現自己溫柔感性的那一面，帶她去看精雕細琢的象牙球，這顆球有十一層，每一層像絲綢般精緻，層層相套，是用一整塊象牙雕出來的，真是奇妙極了。難怪她會嫁給我。當時整個牛津大學也有一種獨特的風情。我在學校的第一年有些反叛又有些茫然，不太能融入學校的生活。我不敢相信校園裡到處都如此美麗，也不敢相信可以毫無拘束的暢遊學校任何地點。我找到一個鮮為人知的路徑，通過鬧區，穿過偏僻的廣場，又穿過隱蔽的迴廊，到了圖書館和別系的學院大樓，往迷宮的深處遊走。如果運氣好，就能隨意暢遊，沒有人阻撓我。也因此我找到了自然歷史博物館後面通往皮特‧瑞佛斯博物館的一扇小門。

現在校園已經有清楚的路標，學校教職員的人數也大量增加。在我們那個年代，從明亮的牛津自然博物館闖入陰森的皮特‧瑞佛斯博物館，膽子要夠大，一

個小博物館巧妙的隱藏在另一個博物館裡面。你要勇敢的穿過很多扇門。這兒有很多櫃子也有很多抽屜：我可以打開它們看看嗎？在角落裡有一個蓋上布幕的玻璃櫃，我把布幕拉開，發現一件很寬大的紅黃相間的外袍，這是一八三〇年為夏威夷女王（Kekauluoki of Lahina）特別製作的，使用了幾十萬隻紅黃色蜂鳥小巧的羽毛，由特定專人從每隻蜂鳥身上拔起幾隻羽毛，然後把鳥放走。每隻羽毛都固定在一定的位置，才製成這件少數僅存的外袍。目前這種蜂鳥已經絕種了。

就像一層層的象牙球，每件展覽品也有一層層的故事。一件展覽品初始是怎麼製作的？都會是一個故事。有件展覽品是一個警察的護身符，是用舊的錢幣和一段繩子做的。一八八三年一個名叫坎培的強盜，在巴黎因搶劫殺人罪被處絞刑，繩子是吊索的一部分，坎培臨死前向神父懺悔求上帝赦免他的罪，所以他的身後遺物據說有靈驗的療效。另一件展覽品是印地安人的圖騰柱，是一位海達族（Haida）印地安部落酋長，因收養一個女孩而製作的。我可以想像這女孩站在酋長的帳幕外，面對圖騰柱上家族黯淡的歷史，先人們經由圖騰柱上鷹的眼睛、熊的眼睛和水獺的眼睛，哀戚的看著她。

這些展覽品是如何來到博物館的，也各自有故事。有些展覽品的標籤上的說

明很動人。有一件展覽品是斐濟國人用抹香鯨牙齒製作的項鍊。一八七四年斐濟國王把項鍊送給卡佛牧師，多年之後卡佛的孫女為了紀念她的兒子，把項鍊捐給博物館，她的兒子是著名的英國飛行員卡佛（Pilot officer James Lionel Calvert），在一九三九年二次大戰時陣亡。博物館收藏了美麗的奈及利亞貝南城（Benin）的銅製浮雕。一八九七年英軍攻佔奈及利亞的貝南城，破壞燒毀貝南城做為懲罰，竊取並拍賣了藝術珍藏品，將拍賣所得做為戰爭的賠款，這些美麗的銅製浮雕，輾轉到了博物館。

皮特‧瑞佛斯先生本人捐贈了兩萬件藏品。他在一八二七年出生，原名是奧古斯特‧連恩—福克斯（Augustus Lane-Fox），原是格納迪爾市（Grenaiers）的低階政府官員，因緣際會下接收了一筆龐大的遺產，變成一個歷史留名的收藏家。依遺囑裡的繼承規定，他將名字改為皮特‧瑞佛斯。一般而言，每一間博物館的收藏都有其基本的理念。這個理念也是博物館很重要的一部分，是博物館抽象的無形資產。這些理念有時比博物館的珍藏品更奇特，甚至更不合時宜。皮特‧瑞佛斯先生的理念複雜而不尋常，除了浮雕和風乾縮小的人頭，他蒐集的興趣一般不是戰利品或珍貴之物，而是一些平凡無奇的東西。十九世紀大多數博物館的收藏

涉及種族跟國家：比如說埃及文物、希臘文物、羅馬文物、維京文物等等。皮特·瑞佛斯的展覽題材是由錢幣、武器、馬鞍、狩獵等項目組織而成。而風乾人頭和愛爾蘭武士的心臟一起展覽，心臟被鹽醃製過，放在心型鉛製的盒子裡，旁邊還有一個一次大戰的頭盔，和一隻矛，矛上插了十七世紀英國政治家克倫威爾（Oliver Cromwell）的頭像。歐洲算命用的塔羅牌和非洲剛果占卜用的骨頭也放在一起，而英國約克郡葬禮上使用的餅乾，和中國死者埋葬時的頭巾並置。

一般來說，我們對於文化發展的觀察有兩種論點，一種是從進化的觀點來看，另一種是相對的角度。前者的觀點是，原始文化慢慢演變為近代文明。後者的觀點則是，文化沒有所謂絕對的進步或落後，每一個文化都有自己的信念，在自己的文化裡發揮作用。皮特·瑞佛斯先生不是文化的相對論者，他是熱忱的達爾文進化論者。有些過度熱忱的基督徒，可能會把抽象的、精神上的狂熱投射在具體、現實的生活層面上；而過度熱忱的進化論者，甚至可能把具體的進化論套用在抽象的文化層面。皮特·瑞佛斯先生屬於後者，他將展覽分類成不同的類型，提出了一個科學的理論，叫做類型學（Typology，依人種和文物的類型做文化上的區別），指出人類使用日常物品也像生物一樣，會逐漸的演化。他認為物品的演

化在某些地區比較快，有些地區則比較慢。他說類型學也像樹的枝幹一樣演進，有主幹也有分枝，所有研究大自然所遭遇的問題，在類型學裡也會存在。

皮特・瑞佛斯先生主觀的認為西方文化是先進的，但卻從不考慮如何去證明這個論點。他認為我們生活周遭物品的進化非常慢，而激烈的政治軍事活動往往和物品緩慢的演進相衝突。為了克服這個問題，他主張改革人類社會的種種政治革命運動。

今天我們已經聽不到類型學的論點了，已不合時宜。這些展覽的文物給我們另外一種看法──整體來說，無論我們到了什麼地方，在南北兩極或熱帶雨林，我們都有創造的動力。不只在生存上滿足口腹之欲，另外也渴望各種生活上使用的物品能盡善盡美、賞心悅目。在阿拉斯加的偏遠地方，人們把海豹的腸子做成令人驚嘆的外衣。北美的印地安人用海鴨的嘴喙做成沙鈴（一種樂器）……無論沙漠地帶或是冰天雪地，我們都能創造出音樂。在非洲辛巴威共和國（Zimbabwe）的城市裡，有人把回收的燈泡做成檯燈。在整個博物館最令我感動的東西，是一九八八年來自烏干達（Uganda）難民營的一個小盒子。原來是裝殺蟲劑的鐵盒子，在難民營裡有人用鐵絲重新加工，加上一個塑膠鼻尖，就變成黃色的玩具飛機。

即使在最惡劣的環境裡，我們也還能有夢，夢想與孩子們一起飛離難民營。

皮特・瑞佛斯博物館

Pitt Rivers Museum, Oxford

South Parks Road, Oxford, United Kingdom

www.prm.ox.ac.uk

石之畫

義大利佛羅倫斯，半寶石古物修復博物館（Museo Dell'opificio

Delle Pietre Dure, Florence）

瑪格利特·德拉博

（Margaret Drabble）

十七歲那年，我第一次造訪佛羅倫斯（Florence），自此它徹底改變了我的視覺世界。我來自英國鄉間，那裡的景緻只有單調的灰色和綠色。我曾經在一間約克郡的教會學校就讀，那裡神祕、嚴肅而高峻的哥德式石造大教堂，聳立於英國的陰沉天空中。佛羅倫斯卻是明亮光彩而輕鬆的，教堂彩色繽紛，這對我來說是很大的震撼，因我沒有學習研究過建築學，這方面所知有限。佛羅倫斯的建築物正面呈現精緻的淡紅色、白色、綠色和灰色，牆上有條狀、帶狀的裝飾，大理石的紋路是麥芽色，院子裡種滿了雪松和橙樹，這種種我從來都沒有見過。當我乘坐火車二等艙的臥鋪，穿過阿爾卑斯山，從黑黝黝的山洞裡來到陽光燦爛的天堂之地，我像是一個時間的旅者，回到文藝復興時代。

佛羅倫斯也有陰暗的一面，有些街道在暗而深的山谷裡。阿爾法尼街（The Via degli Alfani）看來樸實無華，路旁的建築物高大，門戶緊閉，窗戶的百頁窗簾也緊緊拉下，路邊有垃圾，牆上有鷹架、塗鴉，還有一些小店舖，賣些電器零件和多彩的冰淇淋。一間非常有趣而很少人知道的博物館就在這條街上。如果你走到舍必街（The Via dei Servi），從主教教堂（Duomo）往廣場（Piazza SS. Annunziata）方向走，在廣場上你會看到文藝復興後期的雕刻家詹波隆那（Giambologna）鑄造的斐迪南一世（Ferdinand I de' Medici）的青銅雕像，他就騎在駿馬上看著你。再往前走，穿過狹窄的阿爾法尼街，左手邊有一棟建築物，頂樓掛著懶洋洋、灰撲撲的義大利和歐盟的旗幟，這就是半寶石古物修復博物館，收藏了很多半寶石藝術品。一五八八年斐迪南公爵所建立的半寶石古物工作室就在這裡。佛羅倫斯的學院美術館（Accademia）在博物館附近，人群在人行道上大排長龍，要到美術館看米開朗基羅的大衛王雕塑。而你到半寶石古物修復博物館去看珍藏，則完全不需要排隊。在這人潮洶湧的城市裡，參觀這間博物館，你會覺得自在、不受干擾、難得的安靜。

阿諾河上的老橋（the Ponte Vecchio）有很多迷人的鑲金嵌銀的手工藝品，市場

裡時尚店販賣的女用手提包精美而令人驚豔，這些都深深吸引很多的觀光客。佛羅倫斯的傳統精神深植在鑲金戴銀的裝飾圖案裡。小的圖案、寬敞的大理石地板、繪畫、紡織品和教堂的祭壇都充滿了這類裝飾風格。以彩色石頭製成的畫作，最能表現出這種奇特的裝飾藝術，而博物館則清楚的記載了這些藝術品的歷史。在一樓信步參觀，幾件十八、十九世紀華麗的、紫色、灰色的大理石桌面讓人讚嘆不已。它們以半寶石裝飾各類圖案，有花和蝴蝶、樂器、鳥類稀有而華麗的羽毛，還有貝殼和魚、珍珠項鍊。珍珠圖案展現的真實感，幾乎讓人有可以戴到脖子上的錯覺。這些圖案色彩細膩而且純淨，藍色的絲帶和花，李子樹纖弱的灰紫色的花兒，黃褐色帶著斑點的梨子，熟透得讓色珊瑚和石榴，強烈鮮豔的紅你覺得可以用牙齒咬它。奇妙的是，這些都是用平滑拋光的彩色石頭拼貼出來的。

這些藝術品代表財富、地位，它具有永恆性，也難怪托斯卡尼的大公（Grand Dukes of Tuscany）非常喜愛這些藝術寶藏。羅倫佐・德・梅迪奇（Lorenzo de' Medici，十五世紀文藝復興時期義大利政治家、佛羅倫斯的統治者），世稱「偉大的羅倫佐」（Lorenzo the Magnificent），喜歡紅色的埃及斑岩，它代表皇室的崇高地位和帝王的權柄。羅

倫佐的後繼者弗朗切斯可（Francesco）是設立半寶石工作室的斐迪南大公的弟弟。

弗朗切斯可學問高深卻個性古怪，特別喜歡半寶石的亮度和複雜切面。文藝復興時代的科學知識，賦與了半寶石如煉金術般特別的魔力，但工作室也會參考古老的樣式，從中發掘出新意。工作室擅長於將佛羅倫斯精神發揚在一種稱為「碎塊型工藝」（opus sectile）的古羅馬工藝技術上，這是一種稱為馬賽克的形式，並非由上千塊一樣的小鑲嵌物組合而成，而是利用先裁切成型的大理石塊、磁磚或是石頭，而後組合成幾何或圖案樣式，就像一幅大型拼圖那樣。這些用硬石精心製作的設計，被用於許多裝飾性的目的：用來裝飾櫥櫃，用來設計桌面、棋盤、珠寶盒、棺材，還可以當作壁畫。它們體現了對古物的熱愛，結合了對豐富圖案的嚮往、對現實再現的追求，以及對大自然的完美模仿。

佛羅倫斯的手工藝臻於完美，達到極致。在上乘之作中，是不可能看到接縫的。學生們在博物館後面的工作室，學習如何製造如夢似幻的完美圖像。其中一種三度空間感的技法：錯視法（Trompe l'oeil），製出的圖像特別令人驚訝又賞心悅目。當我們愈仔細往石頭裡看，就愈覺得它神祕而迷人。為何這種石頭畫會有如此大的感染力？當我們從一片瑪瑙石裡看出了天上的雲，流動的河流或是少女

的臉頰，為何我們會如此驚嘆？熟軟的桃子和梨，幾何圖形的石榴，這兩件石畫作品，哪一件我們更喜愛？石頭畫的設計者特別喜歡石榴，石榴裡一粒粒紅色閃閃發亮的種籽，就像是紅色的寶石，呈現出自然界渾然天成的馬賽克，看來石榴籽們也渴望變成寶石。

博物館的館長克萊瑞契・英諾桑提（Clarice Innocenti）告訴我們說，藝術家們為了呈現製作這種石畫需要特殊的技巧，往往會為自己訂下最困難的挑戰。在十八世紀如畫般的風景蔚為藝術風潮，造就了一些精緻的半寶石畫作，博物館裡就有一張小型的半寶石和玉髓作成的羅馬萬神殿的畫像，色調濃淡適度，非常細緻。博物館還收藏著位於亞壁古道（Appian Way）知名的西西莉亞・瑪特拉（Cecilia Metella，羅馬著名的政治家及軍事家克拉蘇的女兒）陵墓風景畫的一個版本，甚為歌德（Goethe）所鍾愛。另一個版本收藏於倫敦的維多利亞與艾伯特博物館（Victoria & Albert Museum）——吉爾伯特的收藏（Gilbert Collection）中。這是金匠大師路易斯・西里斯（Lewis Siries）向斐迪南三世（Ferdinand III of Lorraine）提出的主題，目的是裝點畢提宮（Palazzo Pitti）的廣闊∴所謂建築，他主張，「就是最能用堅硬石材完美再現的主題」。若再加上幾個農夫、兩隻牛、一隻羊，畫面就呈

現出優美的鄉村風景，既有古老歲月的痕跡，又具詩情畫意。

用石材作畫，具體呈現英國詩人濟慈（W.B.Yeats）所說的，「凡困難之事自有它迷人之處」。工作室有自己的學校，高級技術訓練學校（Scuola di Alta Formazione），在工作室裡我看到兩位優秀的畢業生，年輕的馬賽克鑲嵌師名叫莎拉·瓜爾杜琪（Sara Guarducci）；另一名則是力求表現的金匠師，保羅·貝路左（Paolo Belluzzo）。他們示範給我看如何切割、組拼石頭的技藝。他們是藝術家，全力保存古老的工藝。莎拉很驕傲的讓我觀賞她修復的作品，以及其他新的創作。她說這些寶石，比如說青金石、瑪瑙、玉髓、碧玉，都比大理石硬，很難切割，而且非常珍貴，製作時不能犯任何錯誤。莎拉頭髮漆黑，穿著白色的工作服，她用工作臺上的夾具把石片固定住，然後用鋼絲鋸加上磨石粉，把石片鋸成各種形狀，鋸身是栗子色木製的弓，裝上鋼絲。首先在石片上畫出各種圖案，比如一個花瓣、一隻腳，或一片雲，然後用鋼絲鋸把石片切割成圖案，最後才組成拼圖。十八世紀時把桃心木片切割成各種形狀，製成拼圖，概念即起源於佛羅倫斯的半寶石畫。

這個工作室也負責修復羅馬時代的馬賽克和文藝復興時代的雕像，這當然需

要有更深厚的學養和專業。各處損毀破碎的古文物都送到這裡來，工作人員盡心盡力的整修。目前正在修復的是塞維亞公爵（Duke of Seville）收藏的一座米開朗基羅製作的雕像，這座雕像在西班牙內戰時被炸碎。另一件是羅馬時代的噴水池裡海上仙女妮瑞茲（Nereids）的馬賽克拼圖。中庭裡有很多籠子裝了些不起眼的石塊，一截一截的、色澤黯淡，樸實的外觀有瑰麗內涵，等待切割、打磨。打磨機看來像是切香腸的機器，扣在石片上慢慢磨，漸漸的在你眼前呈現你從所未見的美麗的景緻。

從工作室回到博物館，我在樓上漫步探索，看到一些古舊的木製切割打磨工具，就像莎拉目前仍然使用的工具。櫃子裡、箱子裡裝滿各種礦物原石，有千變萬化的顏色，石紋有的像是山脈海洋，有的像植物的枝葉，有的像高塔跟宮殿，甚至是摩天大樓，這種種都令人驚奇。有碧玉、玉髓，含有貝殼化石的大理石，石灰水成岩，珍珠母，白綠相間的雲母大理石。這些石頭的名稱頗有詩意。有些瑪瑙來自沃爾泰拉省（Volterra）、熱那亞（Goa）、撒丁島（Sardinia），花崗岩來自英國跟埃及，青金石來自波斯跟西伯利亞。在佛羅倫斯的阿諾河（the Arno）裡有一種很特殊、看起來像大理石的河石（pierra paesina），最適合用於製作風景圖

像。有一件作品是描繪但丁（Dante）和古羅馬時代詩人維吉爾（Virgil）在地獄的景觀，就是用這種石材製作出來的。

在製作石畫之前，先要用油畫繪出圖景細節。製作過程中，石頭的選擇非常重要。選對了石頭，最後的成品會比原先油彩繪製的原畫還要生動漂亮，更有生命。館長英諾桑提博士那一天在等待一家電視臺的採訪，她熱心的帶我參觀博物館，精闢的說明石製畫和油彩畫兩者之間的差異。博物館的參觀手冊寫得很好：用彩筆繪出來的畫似乎只是大自然的一個奇想，經過藝術家苦心經營，才把堅硬的石頭從奇想轉化為優美具體的形象。

石畫裡的這種轉化真的非常奇妙，使我再次造訪博物館。這些石頭經過藝術家的製作，完全變成另外一種有生命的東西。這讓我們驚鴻一瞥的領會出，在宇宙初生之時，無機的物質突破萬難，變成有機的生命，衝撞出美妙的、千變萬化的各種輝煌的形態。

博物館館長告訴我們說，因為十九世紀的義大利發生內亂，以致於昂貴的藝術品市場萎縮，工作室裡精緻的作品銷售不出去，很多最後到了博物館。展覽品裡有一些尚未完成甚至廢棄的作品，給人帶來很深的感觸，他們代表一個世代的結

束。有一幅作品裡，一個女子從宴會返家，把一枝茶花、一串項鍊和一個戒指不經意的放在桌上，這幅作品代表了這個觀點，時空凝結在這幅作品上，偶然的片刻成為永恆。

在佛羅倫斯比較老舊的禮品店裡，你仍然可以找到這些石頭畫的複製品，據商家們說，是在義大利手工製的，這些作品都要價不菲。博物館的參觀手冊上有一個女子，穿著精巧的橘色和黃色的服飾，這個複製品的價格是九百歐元。買明信片還比較划算，我蒐集了一些亞里奧斯托（Ariosto）的作品，有十七世紀的鄉間景色，貝殼、長春藤的花木，還有鸚鵡。明信片上複製的圖像非常漂亮。一張黃色的石頭玫瑰花的明信片，對我來說已彌足珍貴。

佛羅倫斯半寶石古物修復博物館

Museo dell'Opificio delle Pietre Dure, Florence

Via degli Alfani 78, Florence, Italy

www.opificiodellepietredure.it

紐約市裡的聖殿

美國紐約，弗里克博物館（The Frick Collection，New York）

唐·派德森

（Don Paterson）

我一生重大的決定大都跟紐約有關係。我成年後第一次重要的感情對象是紐約人；我最親密的朋友是紐約人；我事業上的夥伴也是紐約人。家是一個人最能夠輕鬆自在的地方。也許我永遠不會是紐約人，可是每一次我到紐約在中央車站下了車，深深的呼一口氣，比回到家更自在。

這也沒有什麼神祕可言。首先我喜歡紐約客特有的說話方式，他們說話俐落而暢快，帶著強烈的挖苦性。紐約有自成一格的嘲諷性語言，雖然嘲諷但仍然不失幽默、動人、心胸開闊，寬容中也帶著誠懇。因為我的內心乏善可陳，經常處於無聊的狀態，然而就我所知，紐約是一個最不無聊的城市。

紐約市最大的祕密就是，它是美洲大陸夢想中最像歐洲的城市，當然這你不

能公開來講，因為很多人會不同意。上帝也知道紐約不是美國。造訪紐約的朋友經常讓我感到困惑，他們每天都要安排許多不同的活動：參觀畫廊，到猶太餐廳卡茨熟食店（Katz's Deli）用餐，還有去看場百老匯表演等等。他們完全搞不清楚重點，實在不需要去看什麼表演，因為紐約市就是一場大表演。比如說建築方面，雖然街道是硬生生呆板的棋盤式，但是這個城市瘋狂的執著它的多變性，沒有兩棟相鄰的建築物是一樣的。沒有任何其他的建築能像弗里克博物館一樣，代表紐約的美和錯亂。這博物館在第七十街和第五大道的交岔口，石頭堆起來的建築物，從街頭到街尾佔據了整個街區，令人驚嘆。每一次到紐約，我都會情不自禁的造訪弗里克博物館，有時是靠直覺，有時是有意的安排，經過一番盤算。有很多人到這兒來朝聖，不都是為了藝術品。人人都知道午夜過後的十一分鐘，十一月裡最冷的晚上，曼哈頓十四街以南的地區，是蝙蝠俠漫畫裡的高譚市（Gotham City）。但是很多人不知道電影《復仇者聯盟》裡的豪宅就是弗里克博物館：地址是第五大道八百九十號，也是東七十街一號。

　　亨利・克雷・弗里克（Henry Clay Frick）是個狠角色，在可樂飲料生意賺了不少，三十歲前就賺到一百萬美元。他又把錢投資到鐵道運輸工業，成為鋼鐵大王

安德魯・卡內基（Andrew Carnegie）事業上的夥伴，很快的變得非常富有。博物館音樂室播放的紀錄片裡，你仍然可以看到當年弗里克做的一些令人羞於啟齒的行為，他泯滅良心、冷酷無情，名聲極壞。弗里克和卡內基和其他同夥建造了一個湖，專供他們及友人休閒釣魚之用，湖的設計有缺陷，以致於堤岸崩潰，湖水淹沒整個山谷村莊，死了數千人。這部紀錄片小心翼翼的迴避了弗里克對約翰鎮（Johnstown）洪災的反應。弗里克雖然做了一些象徵性的賠償，但是他全力制止自己的魚獵俱樂部付出賠款。事實上就是因為這次的災難，受害者沒有得到適當補償，促成美國政府在補償法案上大力修改。這部紀錄片也報導了弗里克在一八九二年介入鋼鐵工廠工人的罷工運動（Homestead Steel Strike），結果造成數名工人死亡，之後也有人企圖要刺殺弗里克。

弗里克後來離開匹茲堡到了紐約，一開始時住在第五大道的范德碧大廈（Vanderbilt Mansion）。范德碧大家族對大廈的內部裝潢並不講究，小說《純真年代》的作者、出身上流的伊迪絲・華頓（Edith Wharton）甚至說范德碧家族品味不佳是根深柢固的。弗里克雖然有很多人格上的缺陷，但是欣賞能力不錯，同時也是一個藝術收藏家。起先他蒐集近代作品，之後他開始注意歷史上大師的名作。

當弗里克到了紐約，他已經收購了大量的聞名世界的經典之作。也許他收藏的許多巴洛克作品給予他靈感，或是給予他另類的思考，他的建築設計完全不同於他的收藏品，是徹底的新古典主義風格，型式簡單，能夠有效的展覽他的收藏品。

紐約公立圖書館的設計師師湯姆斯・赫斯汀（Thomas Hastings）負責設計和建築工程。當時七十和七十一街就是一大塊巨型的石頭，弗里克的建築工程就像在石頭裡挖出一個岩石城（Petra，位於約旦的古城）。據說弗里克打算讓卡內基的豪宅，跟他的建築物相比看起來像礦工的工寮。他說到做到。

弗里克在那裡只住幾年就過世了，讓他的收藏品供世人觀賞一直是他的心願。我猜想弗里克也許有深層的罪惡感，想要為他一生過度的貪婪做個補償，但誰知道他真正想法？

博物館外面充滿了尖銳的警笛聲、喧嘩人聲和車子的喇叭聲，開車的人不喜歡踩煞車，所以狂按喇叭。走進博物館，你會發現這棟建築物安靜得就像是一個大型的耳機，隔絕了所有噪音，四周靜悄悄的，不只是安靜，簡直是失聰。你怎能在如此吵雜的紐約市，找到一個如此安靜的時空？有幾種不同的原因，第一，最重要的一點，沒有小孩子。我當然喜歡小孩，尤其是我自己的孩子，但孩子就

是會搗蛋製造麻煩。這裡禁止十歲以下的孩童參觀，一般來說，這種規定非常不盡人情，但是除了酒店、書店、脫衣舞店之外，我們也真的需要專屬成年人的場所。

第二，在這裡參觀的遊客都有如修道院的僧侶一般，噤不出聲。弗里克博物館吸引的遊客，都是那種非常專注而喜歡安靜的人，他們既不喜歡受到騷擾，也不會去騷擾別人。第三個原因很簡單，博物館讓你心存敬畏。展覽品並不會讓你感到意外，幾乎每件作品都是你熟悉的名畫，唯一讓你吃驚的是，他們怎麼都在這個博物館裡？這些畫的安置得宜，展覽廳寬敞典雅，畫作的排列順序並沒有什麼一致的原則，唯一的要求是展現出好的品味。

我第一次造訪這裡，是二十三年前，當時我住在英國的度假勝地布萊頓（Brighton）和一個來自紐約布魯克林的女孩一起，我們非常相愛，爭相給對方留下好印象，我帶她去看蘇格蘭高地，她就帶我去看紐約布魯克林大橋，我帶她去看愛丁堡花園（Edinburgh's Princes Street Gardens），她又帶我去弗里克博物館，我承認她略勝一籌。最近我來參觀主要是為了幾幅我喜歡的畫，特意迂迴繞路去看這些畫，一方面想先瞧瞧中庭花園，隨興的漫步半小時。大理石建築裡，花木扶

疏、水池生氣盎然。這裡原本是露天的中庭，弗里克過世之後，改建為室內花園，這項重建工程設計得非常巧妙，你完全看不出來這不是原來設計的一部分，我敢說任何人來到這裡都會覺得此景只應天上有。

那天博物館正在展出法國印象派大師雷諾瓦（Renoir）的作品，我也去參觀，我懷疑怎麼會有人喜歡雷諾瓦的作品？每一件作品都只適合印在十吋長寬的餅乾桶上。我沉醉在十九世紀法國畫家柯洛（Camille Corot）的《湖》（The Lake），這是一幅非常美，同時也令人傷感的畫作，基於某種難以解釋的情懷，我一次又一次的回來看這幅畫，它是一個近乎單色調的的畫，黃褐色，是油畫但又有水彩畫的氣韻，光線矇矓昏沉，迷茫而深沉，有生命到了最後審判的陰靄氣氛。畫中的兩隻牛看起來神情有些困惑，甚至失落。這畫使我想起我自己的憂鬱症，好在我目前大致康復了，也許我喜歡這幅畫是因為它代表我的憂鬱，而當我轉身離開，似乎就擺脫了憂鬱。我接著前往十八世紀法國畫家弗拉哥納爾（Fragonard）的展廳，如果我看了他多彩的洛可可畫卻無法開心起來，也就沒有別的畫能夠辦得到了。

弗拉哥納爾的展廳充分的證明這棟建築物完全是為了藝術而設計。大廳的原

來設計做為會客廳，做了修改，以配合一系列美麗而荒謬的畫，畫的主題是愛。

畫的背景分毫不差的是洛可可式的世外桃源，一些穿戴蕾絲，戴著假髮，抹上髮油，穿著緊身褲的傻子，男男女女相依相偎，打情罵俏，盡情享受美妙的時光。畫中，愛神丘比特的雕石像下方，一個女孩翻著白眼沉醉在她的白日夢裡。班克斯（Banksy，英國著名的黑色幽默藝術家）可能有興趣把吸毒者的針筒畫在她的手臂上。你會覺得這些人生活優渥無憂無慮，他們描繪了某種形式的天堂，只恐怕我們對這類天堂不感興趣。

接著我來看十八世紀英國風景畫家約翰·康斯特勃（John Constable）畫的索爾茲伯里大教堂（Salisbury Cathedral from the Bishop's Grounds），它像是我的老朋友。

康斯特勃用同樣的主題畫了幾幅作品，其中在倫敦的維多利亞與艾伯特博物館的一幅有著濃厚醜怪的烏雲。我喜歡在弗里克博物館的這一幅，這一幅比較明亮，沒有烏雲，樹蔭底下有黯淡的光，是一幅暴風雨將來的景緻。畫作中的教堂顯得蒼白，教堂的高塔神祕的矗立在那裡，散發出光芒。遠遠看畫廳的另一端，展出另一幅康斯特勃的作品，倒像是山謬·帕默爾（Samuel Palmer）的畫作，似乎是幾何圖形的組合，你愈是仔細看，細節愈多。康斯特勃畫的是早期、原始未開發的

英國鄉間景色，充滿了生命力，滋生萬物。這種種效果在索爾茲伯里大教堂這幅畫裡非常強烈，因為康斯特勃創作這幅畫時畫得非常快，比起第一幅還要流暢細緻，油彩畫的筆觸彷彿是水彩畫。有一隻牛畫得甚至有些透明，你可以看透過去，看到牛身後的草地，這兩隻牛畫得鮮活生動。

弗里克博物館有兩幅荷蘭畫家維梅爾的畫作。維梅爾所有的畫作裡我最喜歡的是《蕾絲女工》，一名女工專心的製作衣服的蕾絲。我最近在英國費茲威廉博物館（The Fitzwilliam）看到這幅畫，畫前裡面擠滿了人，有一位參觀者甚至用望遠鏡來觀賞這幅畫。弗里克博物館的這兩幅，一幅是維梅爾畫作裡我最不喜歡的，另一幅我很喜歡，僅次於《蕾絲女工》。我最不喜歡的是《流浪漢把折疊起來的倫敦地鐵圖交給一位男扮女裝的人》（Bum Handing a Folded Map of the London Underground to Man in Drag），這幅作品又名《女主人與侍女》（Mistress and Maid）。這是弗里克買的最後一幅畫，並且是他最喜歡的畫作之一。這只是我個人一點不同的看法，對我來說這兩個女人的表情含糊，難以解釋清楚。我有幾個也許無關緊要的問題：女主人手上的信箋是不是情書？關於女主人的私事，女傭到底知道多少？女主人手扶著下巴，有何含義？當然沒人知道，大概也沒有人想知道。

我喜歡維梅爾的《軍官與微笑少女》，僅次於《蕾絲女工》，如果可能的話，我想把少女藏在我的外套下帶走，誰不想要這幅畫裡的少女呢？她神采奕奕開心的表情充分顯示出這位軍官深獲她的歡心，令她著迷。軍官的位置在畫裡的近景，背對著觀賞者，佔有很大畫面。我們猜得到軍官正在鋪天蓋地的大吹牛皮，少女坐在軍官對面，面向我們，笑容燦爛。畫裡的每一件事物都是活生生的，甚至窗框木格子裡的陽光，都告訴你這是今天的事，就發生在你眼前。有一種說法，維梅爾的畫作之所以如此生動逼真，是因為它運用了針孔成影的技巧，加上針孔成影的扭曲，更有戲劇性的效果。牆上掛著一幅荷蘭地圖，既不精準而且上下顛倒。整幅畫人物的表情和光線彷彿不停的在變動，但仍給我們一種永恆的感覺。

奇怪的是，透過畫作，即使素未謀面的畫家，你也能很深刻的了解他。弗里克特別欣賞個性強烈的畫家。例如從法國新古典主義畫家安格爾畫的《豪森威爾女公爵》（*Comtesse d'Haussonville*）肖像，女公爵的眼睛非常傳神，即使你背對著她，仍能感覺到她的眼神盯著你的脖子，我深切體會到畫家賦予畫作生命。皮耶羅·德拉·弗朗切斯卡畫的《福音使徒聖約翰》（*St. John the Evangelist*），袍子底下幽

幽的伸出個大腳，一看就能認得。同樣的，從你眼角餘光看到畫作中火焰般燃燒的雲彩，就知道是透納的畫作。還有一幅非常有魔力的畫，就是喬凡尼・貝利尼的《沙漠裡的聖・法蘭西斯》，我一再為了這幅畫回到弗里克博物館是有原因的。

早逝的愛爾蘭詩人麥克・唐納奇（Michael Donaghy）也喜歡這幅畫，他在紐約的布朗克斯（Bronx）貧民區長大，家境清寒，假使麥克的父母能及早仳離的話，也許他的幼年不會太痛苦，可能有更好的人生。影集《超級製作人》（30 Rock）中，一個跟他同姓的角色傑克・多納吉（Jack Donaghy）（由亞歷克・鮑德溫飾演）曾說過：「愛爾蘭人就像天鵝一樣，終生廝守一個伴侶，他們是酗酒又脾氣暴躁的天鵝。」麥克成長過程經歷過不尋常的愛和暴力，使他個性變得神經質、不實際，但是非常溫柔。他太敏感，在現實社會裡很難適應。麥克學識淵博，涉獵廣，而且記憶力驚人、過目不忘，經常沉迷於閱讀，往往把他的夢想投入到書本裡。年輕時曾加入布朗克斯的幫派組織又接觸過毒品。他言談誇張，卻是他那個時代非常優秀的詩人。我非常喜歡麥克，他的過世，對我來說猶如失去手足。

麥克的思緒混亂，他的腦子就像有無數扇門，不停的開開關關。弗里克博物館可以說是他的避難所，因為這裡非常安靜，連門都沒有。麥克專精於文藝復興

時期的藝術，他的詩作經常引用文藝復興時期經典藝術大師的作品。他最喜歡的畫正是《沙漠中的聖法蘭西斯》，他可以在這幅畫前失神的站幾個小時，這也很可能跟他吸毒有關。有一次麥克對我說，他曾用畫裡聖法蘭西斯的姿勢，在畫前無助的站了一個下午，甚至引來警衛注意而被架離博物館。他跟我抱怨，耶穌受難時身上的聖傷幾乎就要在他身上出現了，可惜沒有人理會他。

無論如何，這幅喬凡尼‧貝利尼的畫太棒了，值得你去在畫前站上一個小時。即使在忙亂吵雜的紐約，你還是可以在午餐時撥出一點時間，到這幅畫前朝聖，遠離塵囂，不受任何干擾，會給你帶來奇妙的感受。畫裡的每一件事物都和聖靈的世界聯繫在一起，包括圖畫裡的鶴、城牆上角樓、桌上的骷髏頭，和那隻慢悠悠的笨驢，都有靈的泉源。九十年代我把這幅畫放在我電腦的桌面，我只要輕點聖法蘭西斯的腳，Word（譯註：也暗指上帝的話語）的程式就會啟動，現在我還是會不自覺的要去點聖法蘭西斯的拖鞋來看我的電子郵件。

聖法蘭西斯在畫裡張開雙臂，挺著胸膛，昂著首、充滿了聖靈，比法國足球明星艾瑞克‧坎通納（Eric Cantona）還更有感染力。聖法蘭西斯在上帝的榮耀前非常卑微，同時他在上帝的榮耀裡又無比的尊貴，他接受了上帝的恩典，同時也

彰顯了上帝的榮耀。我們不能只是消極的接受，更需積極仔細的聆聽上帝的話語。半個小時之後我才走出麥克的陰影，但是也許麥克依然站在那裡聆聽純淨沒有雜音的聖靈的話語，而那些警衛們什麼也聽不到。我回到混亂嘈雜的第五大道，人聲喧嘩車聲轟隆，仍能感到安慰的是，我知道到哪裡可以找得到麥克。

紐約弗里克博物館

The Frick Collection,New York

1 East 70th Street, New York, NY 10021, United States

www.frick.org

Treasure Palaces

卡布里的翅膀

義大利卡布里島，聖米歇爾別墅（Villa San Michele，

Capri）

艾莉·史密斯

（Ali Smith）

二○一一年初，在安那卡布里（Anacapri，卡布里島上的一個小鎮）聖米歇爾別墅（Villa San Michele）的雕像涼廊內，我不只跟神像對看，還動手戳了祂的雙眼。那是一尊呈俯視姿態的墨丘利（譯註：Mercury，希臘羅馬神話中奧林帕斯山十二主神之一）青銅雕像，雕像頭上一側的翅膀，羽翼全張，我微向前傾，伸手將雕像眼窩裡的一小片蜘蛛網弄掉。

然後，我退了回來，在自己的筆記本上寫下：「這也許是世界上少數幾家還能讓你在展品旁展現人性的博物館。」我一邊寫著，才一邊意識到連我靠著的這張桌子也是展品之一；我之前讀過跟這張桌子相關的文字記載，曉得它背後的歷史故事。大石板桌面上，鑲嵌了瑰麗多彩的大理石碎片，這本來是一塊粗糙的石更棒的還在後頭⋯我清理了那尊神像的眼睛。

頭，西西里洗衣婦拿來當成洗衣板用，時間長達幾十年、甚或幾世紀都有可能，不過，石板被翻了過來，我們現在看到的是洗衣板的反面。

建造出這棟別墅、把所有物件東湊西拼起來的阿克塞爾・蒙特（Axel Munthe），在十九世紀末的某天，看見女人們在洗衣服。於是，他帶著二十世紀初的全新洗衣板，再次遇見這群洗衣婦時，跳下馬車，拿洗衣板跟她們換了石板。洗衣婦們都開心極了。

一百多年過後的現在，我靠在這張桌子上，沒有人跑過來制止我。這張桌子的故事是真的嗎？容我不客氣的說，針對這棟別墅裡物件背後的故事，蒙特的講法，很多都略顯可疑。就拿現在盯著我看的這座墨丘利頭像來說吧，這到底是一件被蜘蛛入侵的垃圾？抑或真是歷史悠久的古物呢？

對我來說，那並不重要——或者說，重要的不是這個。現在的我，人在卡布里島上的高處。這座島背倚著懸崖峭壁，聳立於海洋與石岸交界，周遭的雲和懸崖，彷若上演著精心編排的表演，在雲霧飄渺和霧散島現之間，無止境的變化著。前一秒什麼都清晰可見，下一秒卻又不見五指。卡布里有其獨特之處，讓人用不同的方式觀看。蒙特在一八八五年的旅行日誌裡寫道：詩人稱卡布里為一隻

「作夢的人面獅身像」，就像一座「古老的石棺」。石棺？那這一切的光影、綠意、空氣、生機呢？這是我造訪過最美的地方，有寬闊的天空和湛藍的海洋，這美景連喬托（Giotto di Bondone，義大利文藝復興的開創者）都畫不來：卻只被比成一座老墳墓？

蒙特是一名醫生，在那普勒斯（Naples）霍亂大爆發時，他目睹了無數堆積如山的窮人屍體。一八七六年，蒙特當時才不過是個年僅十九歲的小夥子，卻因為肺癆，首次來到這座風光明媚的島嶼。這麼說來，死亡不僅僅是個概念而已，在蒙特所寫的《聖米歇爾的故事》（The Story of San Michele）裡，死亡，可是角色之一。這本引人入勝、性格強烈、內容豐富、瘋狂又有趣的回憶錄，繼而被翻譯為約四十種不同語言的版本，賣了兩千五百萬冊。蒙特的回憶錄讓他和他的別墅舉世聞名，不過，裡面的內容，與其說是事實陳述，不如說多為加油添醋；與其說講的是這塊他在一八九五年向當地木匠買來、改成聖米歇爾別墅的地方，或者，與其說書裡聊的是這座羅馬皇帝提貝里烏斯時期（Tiberian）的別墅遺址中的老宅和小教堂，不如說這本回憶錄談的，多跟他早年在巴黎和羅馬行醫與擔任精神科醫師的故事有關。這座別墅，坐落於懸崖邊緣，據說，羅馬皇帝提貝里屋斯

喜歡把他玩弄過、已不感興趣的男孩、女孩、男人和女人們推下去，看他們墜崖。

從這裡鳥瞰那不勒斯灣（Bay of Naples）、索倫托（Sorrento）和維蘇威（Versivius），那景緻令人驚豔。

蒙特希望把家裡打造成一個「像希臘神殿那樣」，陽光能照進來、風能吹進來、海濤聲能傳進來，同時處處都明亮無比的地方」。話說回來，他終其一生，飽受眼疾之苦；安那卡布里的陽光，在他居住那裡的四十年之間，對他來說，應該是一種折磨。因此，他命人製作了鏡片更黑的眼鏡，買下了一座能提供遮蔭的塔，如此一來，要是聖米歇爾太讓他受不了，這些東西便能派上用場。

整座花園滿是成千上萬片的拋光石板……全用來鋪設成涼廊、教堂、還有部分露臺的地板。一個形制精緻的破瑪瑙杯、幾尊偶有破損的希臘花瓶、無數羅馬雕像的部分殘片都呈現在世人眼前。……我們在通往小教堂的小徑兩邊種下雪松的時候，無意間挖到了一座墳墓，裡面的男亡者，嘴裡含了一枚希臘的錢幣，我們並沒有移動他的骨骸，但他的頭骨，現在擺在我的寫字桌上。

蒙特的這本回憶錄，就像把北國的魔幻現實主義，移到了溫暖的南方，充滿著綺想、讓人不可置信的故事、真假難辨的鬼魂；一筆筆記下的，是作者既傲慢又謙卑、大膽厚顏、不假思索、混亂無章的流水帳。寫作年代在兩次世界大戰之間，這本書從美麗的花和小女孩下筆，然後在「事實與幻想間無人敢進的危險地帶」中，小心翼翼的遊走穿越，最後以詠讚鳥兒的歌聲與翅膀作收。書裡從頭到尾，處處揭示了蒙特的精神跟他編寫故事時會杜撰事實的傾向。他發誓自己靠著肉眼建造出這棟別墅，連建築師都沒找（這不是事實：我們在房子的資料檔案裡面發現了建築師的平面圖）。他說他跟著夢裡吹排笛的牧羊人走，因而找到了在花園最邊邊的一角凝視大海的那尊花崗岩人面獅身雕像。（但房子的資料檔案裡面有一張人面獅身雕像的收據：是那普勒斯骨董商開立出來的。）一如他自己在書中一開始沒多久就提到的那樣：「我別無所求，只希望大家別相信我。」

蒙特讓人猜也猜不透，他受到大家喜愛，同時能將生命變得更豐富有趣，他是那種為了制止補鳥的行為而花錢買下一座山頭的人。（卡布里是全世界候鳥的休息地。；這都多虧了愛護動物、愛惜且尊敬鳥類的蒙特，原本聖米歇爾別墅以上的山坡地，幾個世紀以來都是獵鵪鶉和其他動物獵殺活動的中心，現在成了重要的鳥類保護區。）蒙特非常

懂得怎麼跟那些沒有同情心的有錢人打交道，同時，當窮人間爆發霍亂和斑疹傷寒疫情時，他也擔任義工。他跟他最有名的病人，也就是當時貴為瑞典公主而且之後成為女王的維多利亞，維繫了超越醫病分際的親密關係。作為一名深受當地人喜愛的外國人，他透過有錢人和名人，建立出自己的名聲，但卻拒收窮苦人的錢，甚至曾經欣然接受人家給他一隻喝酒上癮的成年狒狒，作為診療的報償。

這麼多年來，這棟別墅，自成眾人前來嘗鮮朝聖之處：裡頭的羅馬與希臘文物，「挖掘出土」也好，或「無意發現」的也罷，都有別於傳統而又極富鮮明的個人風格；這裡是個大雜燴，混合了貴族、當地庶民、貓、狗、雞、嗜酒的猴子和以此為家的貓鼬。亨利‧詹姆斯（Henry James，十九世紀美國小說家）把這棟別墅稱為「把我所見過最不可思議的美、詩歌、和無用之物亂堆起來合造出來的創作」。奧斯卡‧王爾德（Oscar Wilde，十九世紀愛爾蘭詩人及劇作家）出獄不久之後，來過這裡。（蒙特當時是全歐洲少數幾個善待他的人之一。）里爾克（Rainer Maria Rilke，十九世紀德語詩人）也來造訪過。連不愛社交出了名的嘉寶（Greta Garbo，瑞典女演員），都真的曾主動提出要來這裡看看（蒙特說：「她人出奇的和善。」）。集合造訪這裡的所有人，根本就能寫成一部當代史：斯蒂芬‧茨威格（Stefan Zweig，二十世

紀猶太裔奧地利作家）來過這裡向蒙特討教最佳的自殺方式，而赫爾曼‧戈林（Hermann Goering，納粹德國政軍領袖）來跟他商討過是否願意賣掉別墅（蒙特禮貌的拒絕了）。一九四九年，隨著蒙特去世，別墅的主建築、花園和整座山脈，都送給了瑞典。時至今日，這裡除了這座美麗的博物館、鳥類保護區，以及一座給安那卡布里所用的巨大露天音樂廳，還有如身處天堂般的各種練習室，提供獎學金，給瑞典的藝術家。

一九九五年十一月，我首次來到這裡；當時我剛剛在一個短篇故事比賽中贏了一些獎金，而且，因為我想寫一些關於龐貝城的東西（結果後來變成我的第一本小說），所以我和我的伴侶，一起來這兒造訪遺跡，看看火山口。有一天，我們突發奇想，從索倫托搭渡輪到卡布里，當時，我對卡布里幾乎一無所知，只曉得這是格蕾西‧菲爾茲（Gracie Fields，英國演員）和格雷厄姆‧格林（Graham Green，英國小說及劇作家）都住過的地方。我們抵達了島上的大海灣港（Marina Grande），其實港口除了很小之外，看上去也不太牢靠，卻讓我們興奮不已。我們換搭纜車，一路搭到一條車子無法繼續往下開的羊腸小道，公車在一座白色的村落小廣場前，讓大家下車。然後，我們沿著山的一側，向上前進。接著，我們改乘公車，一路搭到一條車子無法繼續往下開的羊腸小道，公車在一座白色的村落小廣場前，讓大家下車。然後，我們沿

著一條兩邊都是店舖的路向前走，最後來到了一座摩爾風格的建築。我們便這樣走進來了──這樣的機緣巧合，和一百年前蒙特向木匠文森佐買下這塊地的時候，一模一樣。

雖然我記得這個地方深深吸引了我，讓我愛上這兒；但是，十六年過後，我才又再次造訪。時值春夏之際，天候溫暖，現在的我，就算沒長多少智慧，起碼也年長了不少，我自己清楚我要來的地方、還有到了之後可能會看到什麼⋯一兩尊人面獅身像、一座絕美的花園、一間滿是破碎文物的房子，還有會讓人十分入神的景致。這個地方，因為廉價的俗麗，被布魯斯・查特文（Bruce Chatwin，英國旅遊作家與記者）拿來跟美國加州帕薩迪納（Pasadena）和比佛利山莊（Beverly Hills）比較；查特文認為，這裡是上個世紀初某個有錢人的遊樂場。

話說回來，某件我意料之外的事，已然正發生當中。這趟從那普勒斯搭到卡布里的渡輪，讓我感覺自己的胸襟彷彿更加開闊了。實際上我並沒有注意到原本自己的心門是關上的。

如今，狀況維持不變的老房子，處處所見，都是有翅膀的東西，一尊又一尊的墨丘利神像，而且不只是墨丘利，還有長了翅膀的一部分的腳、長了翅膀的生

100　　Treasure Palaces

物、長了翅膀的頭、牆上也嵌了有翅膀的石鳥。接著，就在我穿過老屋，往外面的雕像和花園走去時，簡單說，我聽到了鳥鳴。

空氣簡直就像通了電一樣傳導著生動的鳥鳴。我走回到書房暫待。很多人與我擦身而過──聖米歇爾別墅的神奇之一，就是即便裡頭嘈雜，你卻一點也不感到擁擠──我豎耳聆聽，聽到來自各地的遊客用不同的語言讚美聖米歇爾別墅。噢，多美，你看哪！

沒錯，參觀阿克塞爾‧蒙特的博物館，就是這樣的感覺。大廳、廚房、臥室、書房、某生活空間──這些你穿梭其中的地方，都散落、排放著破碎不全的藝術、廢棄物、美感與歷史。接下來，不自覺的，你發現自己往一條愈變愈亮的路上走去.；隨著視角開闊，藝術品、廢棄物、歷史、房舍、樹木、石頭、葉子和天空，都一起位移了，這樣的景象，文字是幾乎不可能描述得出來的。我笑自己的無能為力、笑自己記憶的有限，但最重要的，我笑這個地方如此滿布心機，讓你我睜開雙眼、打開耳朵、開放自己的感官，領著我們從一個空間走到另一個開闊的空間，直到景致提醒你我心境也該豁然開朗：眼前是無盡的藍，無盡的海，無盡的空間。

我朝著小徑往上走，與兩個法國小孩閃身而過。一路上，鳥鳴和笑聲相伴。

我要去看看那尊蒙特「在夢裡」發現的人面獅身雕像，那是一尊紅黑相間的花崗岩雕像，俯瞰著海灣。我的手在它閃耀的側翼上，來回撫摸著。除非變成一隻鳥，否則，它的正面，我們是看不到的。然後，我往回向另一尊伊特拉斯坎（譯註：Etruscan，西元十二世紀至前一世紀於伊特魯里亞地區所發展出來的文明）風格的人面獅身像走去，看看映在陡峭崖邊的側影。生長在這尊雕像上的地衣，顏色亮黃異常，而在它下方的船隻和所有山上的房屋，看起來不過是白斑點點，大小如海鹽結晶一般。我穿過雕塑涼廊，走了回來；那些半身雕像，頭向下俯視，各個都彷若聽從命令似的，模樣蕭穆。我回到蒙特的書房，寫字桌上方，是巨大的美杜莎（Medus，希臘神話裡的女妖，頭髮是蛇）石雕頭像。他的瑞典文─英文字典是被翻開的，頁面上有「親密」、「江湖術士」、和「遺跡」這些詞。

一位活力滿滿的老太太在我附近坐了下來，喘口氣稍作休息。她告訴我，她來自荷蘭，五十年前拜讀了《聖米歇爾的故事》之後，就愛上這個地方了，六年前，她又再讀了一遍，這次她終於決定要來走一遭。我問她為什麼要等上五十年？她聳聳肩說：「因為人生停不下來吧。」孩子四個，丈夫一個，行醫四十

年，然後，身子骨也變老了。她用拐杖敲了敲自己看上去腫脹的腳。她告訴我她的名字叫瑪莉凱，她還說，她最喜歡的空間，是這個書房。她很喜歡蒙特說的，人哪，就該吃吃喝喝、開開心心，「不過，他也有陰鬱黑暗的那一面，他是個不愛與人交流的人。」她答道。我們同時望向了牆上那個巨大嚴肅的美杜莎頭像。

亡交往。」她答道。我們同時望向了牆上那個巨大嚴肅的美杜莎頭像。

蒙特聲稱自己在海底發現了這個美杜莎頭像。隨著時間過去，曾幾何時，這頭像上的蛇髮、眉毛，甚至其中一隻眼睛的眼瞼，都不見了。現在，頭像上面用了綠意盎然、生氣勃勃的常春藤，圍成一個花圈。

「搞不好他想變成石頭呢。」我說。瑪莉凱比了一個小手勢，要我看看我們周遭所有的石雕。接著她聳聳肩、站起來，對我微微笑了一下，我倆握手之後，她繼續朝亮晃晃的日光走去。

這讓我想起了雪莉・哈澤德（Shirley Hazzard，澳洲裔美國作家）的回憶錄《卡布里島上的格林》（Greene on Capri），在這本書裡，她生動的描述這座島和友人格雷厄姆・格林的故事。書中她引用了一本義大利小說裡面的話，「人固然需要快樂，但也許同樣的需要痛苦。」面對這美到簡直讓人難以招架的地方，這句話的

含義，不但符合她身處此處的經歷，聊起格林與他的藝術、還有聊到生而為人是怎麼一回事的時候，這句話也妥當真切。我覺得，蒙特這個老江湖術士，如同墨丘利一樣，對世事萬變與禍福相倚，清清楚楚；我們站在這個義大利境內的小小瑞典之地，雖然被觀光客圍繞，卻依然可以感受一身子然與不忮不爭；雖然身處博物館，這博物館卻沒有任何標示說明──這塊位處南方的北國之地，把所有一切的標籤，都拋開了。

蒙特把開闊天空引進屋內，讓我們面對著一望無際的海平面，他要告訴我們，「真實」與「虛構」，都不是重點啊。尤其是雙眼視力不佳給他的體悟，他明白在如此明亮、多彩、光明的地方，生命裡難解的習題，仍然躲藏在暗處。他要的不是博物館，他要的是俏皮的趣味、生動活潑的形制變換，他要的，是一種想像──這才是這座蓋在懸崖邊的地方所代表的意義。所以我才會站在墨丘利的神像旁，祂是生者與冥界的溝通者，掌管溝通，也是被竊賊、藝術家和說書者奉為守護神的神祇。我看到了一點蜘蛛網；看起來是剛織成不久的蜘蛛網。我在想，要是我伸手把蜘蛛絲弄掉，該不會有人有意見吧？

我伸手戳了神像的眼窩。然後走到外面，再去看一眼浩瀚無垠。

卡布里市聖米歇爾別墅
Villa San Michele , Capri

Viale Axel Munthe 34, 80071 Anacapri, Italy
www.villasanmichele.eu

不再被拒於門外

澳洲墨爾本，國立維多利亞美術館（NATIONAL GALLERY OF VICTORIA, MELBOURNE）

提姆·溫頓（Tim Winton）

要是你沿著墨爾本市中心電車搖擺行駛的大馬路，慢慢走近國立維多利亞美術館，就不難明白，為何之前的館長，會把這座美術館稱為「聖基爾達路上的克里姆林宮」（the Kremlin of St Kilda Road）。這是一棟巨大的長方形塊狀建築，藍灰沙岩的外牆給人像是監獄的感覺，而且，這美術館在遊客和通勤族熙來攘往的街區裡，卻維持著一種恆久不變、教人不寒而慄的距離感。這兒沒有窗戶。巨大建築唯一的開口，是一個小得不得了的穿堂拱門，小到像卡通《湯姆貓與傑利鼠》（Tom and Jerry）的老鼠洞。只有踏進入口，你才能看到建築的肌膚內層。這裡也沒有閘門。你和澳洲最了不起的藝術收藏品之間，只隔著一道薄薄的水瀑牆。這道水瀑，自從一九六八年美術館開館以來，就一直扮演著讓行人卸下防備、讓孩

童歡樂開心的角色。現在，到了夏天，碰上炎熱的假日上午，孩子們便會流連在這兒，感受水流在指間流瀉。觀察他們是一種享受，這讓我回想起從前。

我和國立維多利亞美術館的淵源，一開始可以說是很尷尬的。那是大約半個世紀以前的事，當時，這座位於聖基爾達路（St Kilda Road）上的新建築，剛剛開幕不到一年；它是墨爾本市土木建築很重要的成就，當時是市民和當代藝術家們的勝利成果。這棟建築引發許多爭議，不過，我不屬於任何陣營。當時抵達美術館門口的我，是個出身西部邊境、衣著不整的九歲小孩，不但滿身大汗，甚至還光著腳。

我出生於遙遠的澳洲西部，在海岸與沙漠的交界處長大。伯斯（Perth）是個地理上位置困頓的城市，它南濱印度洋，背面又倚著一大片可謂世界上最難生存的土地。好久以來，大家都認為它是世界上最孤立的城市，而當地人面對這麼一個名號的情緒，混雜了羞恥、埋怨，不然就是出於自卑的一種自豪。我的成長環境，凡事講求實用、適應困難，在那裡，你根本聽都沒聽說過有誰完成學業；實務的技能才是受到大家重視的；談到美、藝術，還有文學，那都只讓人覺得浪費時間而已。我與那個單憑想像、謂之藝術的夢想世界之間，似乎有一道文化的鴻

溝。不過，我要面對的，還有更大的障礙——地理距離。你我在電視上或雜誌裡看到的那個「真正的」澳洲，不在我們這兒，而遠在他方。

像我這樣的西部人，感到被忽視，甚至被東部的各州唾棄（他們就佔了全國土地的三分之二），我們和各個地方的鄉巴佬一樣，都有強烈的焦慮感。我們夢想著有朝一日完成跨越的壯舉，到「另一邊」去，就算去那裡只是為了要確認它不比自己期待的好，也無所謂。跨越納拉伯平原（Nullarbor）的行程，是一種儀式，而且，在過去，這可是件非同小可的任務——並不僅僅因為牽涉到的距離（伯斯到墨爾本的距離比倫敦到莫斯科還要遠得多），還有一個原因是，連接西部與其他地方的唯一道路，是險峻難行的石灰岩道路，不但會折損汽車，也會讓摩托車騎士們惱火不已。一九六九年的夏天，我們一家人完成了這項長程跋涉的旅程；日間，我們在層疊如波的路上一路顛簸，在塵土飛揚中咳個不停，人車都受不了。到了夜晚，就地在路邊、伴著星光宿營。沙漠的熱，非常猛烈，而眼見的景觀，既嚴峻又無情。

當時我們非常確信，這些磨難，不會徒勞無功。我的父母非常渴望讓我們去體驗另一頭的美好世界，為此，他們還提早把我們從學校接出來。他們說，那裡

可看、可做、可學的實在太多了，而且，在墨爾本，奇蹟都會發生。我們去了墨爾本板球場（Melbourne Cricket Ground），看看場內神聖的觀眾席；我們走墨爾本的街道上，想像自己在影集《兇殺組》（Homocide）和《第四刑事科》（Division 4）這類美好的黑白影片裡；最後也最重要的是，我們到了雪梨的麥雅露天音樂場（Sidney Myer Music Bowl），在場館的陰影處，我們來回徘徊——那是大約一、兩年前傳奇的澳洲民歌樂團探索者（Seekers）舉辦歸國演唱會的地方，就在這裡，他們締造出澳洲史上觀眾最多的演唱會紀錄，總共吸引了二十萬樂迷呢！

我們花了一個多星期的時間才抵達墨爾本。我們用力拍掉衣服上的灰塵，一造訪這趟朝聖之旅的各個景點，只不過，雖然沒人願意承認，但大家其實都感到很沮喪。墨爾本看起來很普通。市區電車以過時的姿態自顧自的輕快行駛著，但墨爾本跟我們熟悉的地方相比，並沒有更了不起、也沒有更具澳洲的代表性。露天音樂場雖是探索者樂團演出的場地，但如今空蕩蕩的，其實也沒什麼大不了。即便我的爸媽看上去也有點失望，但他們還是在舞臺邊很認真的留連了一番，而我們幾個小鬼則在露天音樂廳剛剛修剪過的草地上追逐，準備前往此趟行程的最終站。

在此之前，母親就拿照片給我看過這座全新的美術館：那建築無論怎麼看，都現代極了。然而，我們要去的那天，天氣炎熱，當時的我們，又已經走得腿痠腳麻，對我來說，去那裡最主要的目的，就是因為那兒的水。我們從露天音樂場，一路快跑飛奔穿越了公園，來到聖基爾達路上的這座巨大碉堡前；有那麼一刻，我們站在美術館有如護城河般的池塘前面，震懾於這建築的宏偉。不過我們緊接著便露出藏不住的鄉巴佬模樣，把腳浸到水裡，享受那一天最快樂的時光。

對我來說，水是特別的一種舒緩。我雙腳的兩隻大拇指，都走到發炎了，腳上磨出的結痂要掉不掉的，很惱人。我身旁的大人，在我爸媽還沒趕上來以前，就已經要把我們從水裡趕出去了。他們說，把腳浸到水裡，是很不尊重的行為；難道我們不曉得，這是藝術嗎？

我們一面在熱燙的人行道上，把自己弄乾，一面學會了這個道理：就算再想摸，也不可以碰觸這道閃閃發亮、區隔街道和館內神奇事物的水瀑。我們排進隊伍裡，跟著爸媽，穿過了那道壯觀的門拱穿堂，進入涼爽的室內。我們表現得很守規矩。母親甚至還用口水沾濕大拇指，幫我們清理臉頰。

接著，好不容易走到票亭，卻被告知不得入館參觀。藝術殿堂，不歡迎我們

這些赤腳的人。母親當場難堪極了；我們也覺得非常丟臉。不過，更糟的還在後頭，因為我父親對此十分不滿，決定要力爭到底。他倒好，腳踩橡膠拖鞋，舒服自適，但我們其他人，因為當眾遭羞辱而躲在後面，那感覺糟透了。爸爸試了幾個不奏效的方法之後，總算有了一點突破。他告訴工作人員，我們是從昆士蘭來的──突然間，所有的阻撓都消失了。看來，他們對北熱帶來的鄉巴佬，會網開一面。我們總算可以進去裡面了！

可是那是一場打勝也沒用的仗啊，當時的我尷尬得不得了，幾乎無法吸收任何擺在我眼前的東西。我就是在那種狀況下認識了亨利‧摩爾（Henry Moore，英國雕刻家）這位藝術家。我躲在他的作品《穿衣的斜躺女人》（Draped Seated Woman）背後，試圖讓自己恢復鎮靜。對當時的我來說，什麼作品都不重要。話雖如此，我還是花了時間欣賞那件雕塑，而且，那麼一大塊的雕塑，似乎有種安撫人的力量。那雕像的曲線，出奇的性感。這作品的風格，就像母親說的，非常現代，只不過，它有一種之後我才了解的特質，叫人性。它不僅僅掩護了我，也深深啟發了我。就這樣，我大起膽子四處走動，看看自己還能有什麼新發現。在展館中央大廳，我伸長了脖子，好好欣賞了

雷奧納・法蘭奇（Leonard French，澳洲象徵主義玻璃工藝家）廣為大家討論的彩繪玻璃天花板。我心想，要是能躺在地板上，視角應該會更好，卻不敢這麼做。從大廳開始，我漫步在中庭和各個展廳之間，找尋在學校學過的幾位殖民時期畫家的作品：像是湯姆・羅勃茲（Tom Roberts，出生於英國的澳洲印象派畫家）和佛瑞德里克・麥卡賓（Frederick McCubbin，澳洲印象派畫家）這些本土傳奇人物。我在羅素・德萊斯代爾（Russell Drysdale）的作品《瑞彼特一家人》（The Rabbiters）前，來回欣賞：這作品乍聽像傳統畫作，連用的顏色，看上去也很傳統，不過，作品給人的感覺好詭異，幾乎到了一種懷疑畫家心理有問題的地步。這就是現代風格嗎？我不曉得。但我的視線無法離開那幅畫。接著我來到了歐洲大師的展廳，感覺困惑異常。我只在很重要的作品或巨幅作品前駐足欣賞，不然就是看看畫家名聲夠響亮、讓我勉強還有印象的作品。以林布蘭特（Rembrandt，十七世紀荷蘭黃金時代最重要畫家）的《兩名爭執的老人》（Two Old Men Disputing）為例，它就讓我聯想到一對安養院裡瘋迷板球的老人。那是一幅會讓人著迷的畫，就算你下半輩子都盯著那幅畫，依然搞不清楚到底背後的故事是什麼。

展館裡有很多我不明白的作品，還有讓我看了不自在的展物，以及雕像基座

上教我丈二金剛摸不著頭緒的各種線條、各式飛濺的形狀或成坨成塊的東西。人的想像，似乎沒有極限。那感覺讓我雀躍了起來。我一直走啊走，逛過一間又一間的展廳，直到自己像被太陽曬傷、童話故事《糖果屋》裡的小男孩漢森一樣，終於做出妥協，循著原路往回走，這才發現，家人都精疲力竭的蹲在入口處等我。

我穿過水瀑牆，回到外面熟悉的世界，不知怎麼著，隱隱覺得自己長了見識。我知道自己不是天才，但是我也不想當個平凡的人；要說我在這趟旅程中學了什麼的話，那就是當我們不只著眼於日常，那麼，你我可能成就的，何其之廣。我一直深信，這趟美術館之旅，對我影響重大，而人生中再無其他經驗，讓我想靠著自己的想像力過活。不到一年的時間裡，我已經讓周遭願意聽我說話的人知道，我長大之後，要當個作家。

也因此，對我來說，二〇一五年夏天，回到不再那麼轟動、現已成為地標機構的國立維多利亞美術館，是種享受。這些年來，這裡也改變了。原本在聖基爾達路上像義大利宮殿式的建築，已經被改成國立維多利亞美術館國際館（NGV International），而豐富的澳洲展品，則移到亞拉河（Yarra）對岸的伊恩波特中心

（Ian Potter Centre）展出。近期的改裝，讓老舊建築可以有更多的展示空間，我還發現，展廳裡的觀光客，比肩接踵，絡繹不絕。從外觀看來，這棟建築還是令人生畏，不過，參觀美術館的民眾，已經不像從前那樣容易心生畏懼。那種肅穆莊嚴感，已經消逝了。孩子們和他們的父母，開開心心伸手在層疊的水瀑牆上，來回撥弄。看著尋常民眾進館參觀，拓展生活圈、接觸藝術，同時把這裡當成自己的地方，真是快慰。

進到館內，民主的精神依舊持續著。現在，入館參觀常設展，是免費的。館方想盡辦法歡迎孩子們進館參觀。我去的那天早上，孩子們排著隊，等著搭乘中庭裡閃亮亮的銅製旋轉木馬。大廳中雷納德‧法蘭奇那塊五十一公尺大的彩繪玻璃天花板，依然如故，人們扭動著身體、躺在地上向上看，手還指畫著。我看到一個老奶奶，脫下了鞋子，一時興起的光著腳丫子從中央大廳的一頭跑到另一頭，這畫面實在太有趣了。

可惜的是，這些年來，彩繪玻璃天花板的狀況不佳。要是看的時間點不對，天花板就像一塊世界最大的鉤編地毯，而某位巨人慈善家隨時要拿去蓋腿暖腳。

亨利‧摩爾一度爭議性十足的作品《穿衣的斜躺女人》還在那兒，雖然雕像上的

小頭看來似乎有種不以為意的木然，但它還是跟我以前印象中一樣，十分巨大，民眾不可能錯過。

旁邊新設的雕塑花園裡，有皮諾‧孔蒂（Pino Conte，義大利雕塑家）的《生命之樹》（Tree of Life），作品主要內容就是一個死命緊抓著母親乳房的嬰兒。上頭的嬰孩，沒有特別的年齡標記。母親如樹一般的軀幹，呈現一種性感美，不過，雕像的軀體，卻表現得執拗而不妥協。這件作品頌揚的是對生命的強烈渴望，既甜蜜又堅韌；我要是帶孫子們來國立維多利亞美術館參觀，第一個就會帶他們來看這件作品。在宛如迷宮的歐洲藝術展廳裡，我無意間逛到了堤香（Titian，義大利文藝復興後期畫家）的作品《拿書的修士》（Monk with a Book），這是我第一次發現，館藏中原來有這麼大量的宗教藝術作品。一般宗教畫裡的修士，眼睛會望向天堂，不過，畫中這位修士的神情更貼近人性。林布蘭特的《兩名爭執的老人》也還在那兒，跟從前一樣耀眼。往下走，在十七世紀和十八世紀作品的專屬展廳裡，我見到了一件新進的館藏──尚‧弗朗索瓦‧薩布萊（Jean-François Sablet）完成的一幅肖像畫，畫裡主角是丹尼爾‧葛維甘（Daniel Kervégan），曾任南特市（Nantes）市長，也是法國大革命時期時極少數既富有又具同情心的中產階級人

士。畫中的臉，看上去相貌平平，眼神憔悴而憂鬱，但感覺是個值得信任的人。

他是理想的平民領袖。不過，畫裡察覺不出即將到來的腥風血雨。

欣賞過大部分我熟悉的作品後，我坐下來歇歇腳，點了一壺大吉嶺茶，回想著這些年來美術館的改變。除了結構上的增建，我覺得好壞參半之外，最大的改善，是博物館和社會大眾的公共關係有很大的進步。中庭裡，擠滿了看完大衛・史瑞格里（David Shrigley，英國當代藝術家）作品的孩子，大家要把自己的看法畫出來。年輕好奇的訪眾，穿梭在美術館樓上的各展廳間，一邊拍照、一邊用手機把照片傳給朋友。這座藝術殿堂，不再排斥門外漢了。

館藏方面最重大的改變，是地位日益重要的亞洲藝術。在我年幼時，澳洲幾乎還沒完全脫離白澳政策，而當時國立維多利亞美術館的館藏，還是極為親歐。在展品愈見豐富的亞洲藝術展區入口，有一件情感狂放的作品，出自印尼藝術家哈里斯・普爾諾模（Haris Purnomo）之手。這個名為《失蹤的人》（Missing Person）的作品，是為了紀念蘇哈托（Suharto）時期失蹤的社運分子。這幅畫對於有種族偏見的西方人，可說是暮鼓晨鐘，發人深省。沒錯，這些展廳，展出的是傳統而古老的作品——例如金朝的觀音像，還有許多來自日本與中國的珍貴瓷器——但

館方對當代大作的愛好，也愈發明顯，而普爾諾模的作品，就為此定了調。作品中，有一名眼神清澈的老人，脖子下方帶著明顯疤痕，全臉纏著失蹤人口的姓名，彷若道道傷口。由於開口說話太過危險，所以他的嘴被蒙住。他利用眼神和石膏裹布，替他發聲。

這個作品，雖然赤裸裸的呈現了政治意圖，但畢竟是件漂亮的創作，而我發現，在所有的作品中，這是人們駐足留連最久的一幅。我跟著小朋友和家長們走到外面，穿過了水瀑牆，又想起童年時期那次來訪的經歷。我第一次來國立維多利亞美術館時，打著赤腳，畏畏縮縮的，但是，眼裡的一切，深深打動了我，讓我忘卻了自慚形穢；當時的我，離開美術館時，像個穿著靴子的男子漢，大步大步走出了這個地方。

墨爾本市國立維多利亞美術館

NATIONAL GALLERY OF VICTORIA, MELBOURNE

180 St Kilda Road, Melbourne VIC 3006, Australia

www.ngv.vic.gov.au

戰爭的遺憾

比利時伊佩爾，法蘭德斯戰場博物館（In Flanders Fields
Museum, Ypres）

麥可‧莫波格

（Michael Morpurgo）

我第一次到伊佩爾市，造訪市府廣場一側布料廳（Cloth Hall）當中的法蘭德斯戰場博物館時，是跟插畫大師邁可‧佛爾曼（Michael Foreman）一起去的。我們一起出席了一場以戰爭為背景的童書會議──我寫的《戰馬》（War Horse，由史蒂芬‧史匹柏拍成電影），當時已經問世了幾年，而邁可則寫了《戰爭下的童年》（War Boy）和《戰爭遊戲》（War Game）。我倆密切合作寫了好幾個故事，結為好友。多年來，我們常常一同歡笑；這次參觀完法蘭德斯戰場博物館後，重新回到刺眼的陽光下，我們一起哭泣。

我在求學時期，就拜讀過戰爭詩人的作品──威爾弗雷德‧歐文（Wilfred Owen，英國詩人和軍人）和西格夫里‧薩松（Siegfried Sassoon，英國反戰詩人及小說

家）、愛德華・托馬斯（Edward Thomas，威爾斯詩人）和埃德蒙・布倫登（Edmund Blunden，英國詩人及作家）（他是我繼父的朋友，周末時常常住我們家）。我也聽過布里頓（Benjamin Britten，英國作曲家）的《戰爭安魂曲》（譯註：War Requiem，布里頓的作品中最有名的一首，一九六二年，為第二次世界大戰被毀而重建的考文垂大教堂而作），讀了《西線無戰事》（All Quiet on the Western Front），還看了改編電影。每年秋天，在和平紀念日（Remembrance Day）當天，我會戴著罌粟花，站著靜思兩分鐘。不過，這座博物館帶給我的感動，遠勝於這一切。

從第一次參觀至今，我已經回訪好多次了：有時候是為了寫作，來這裡找其他以第一次世界大戰為背景的故事資料，例如《柑橘與檸檬啊！》（Private Peaceful）；有的時候，是受邀到法蘭德斯村民大會堂和教堂的民謠音樂會上，朗讀這些故事。我覺得這裡是我的歸屬。我的祖父埃米爾・卡彌爾茲（Emile Cammaerts）是比利時人：一九一四年，年邁的他已無法參戰，他透過寫詩，提振同袍們的士氣，之後艾爾加（Sir Edward William Elgar，英國作曲家）還用祖父的詩來譜曲。對我來說，伊佩爾成了一個朝聖之地。而且，每回當我再次參觀完法蘭德斯戰場博物館，重新踏進嘈雜的市府廣場，總發現自己難抑悲傷、無法自拔。

有一回，我看見一群英國青少年從一輛遊覽巴士魚貫下車，要參觀伊佩爾周邊的一座墓園。他們漫不經心的走進烈士陰魂的墓地，突然間喧嘩嘻笑聲都停了下來；一排又一排墓碑綿延著，望不到盡頭，上頭寫著像是「蘇格蘭衛隊中士士官詹姆斯‧麥當奴歿於一九一五年九月七日」這種看破世事的文字，這一切，深深影響了大家的心情。那些青少年或許讀過歐文作品中所謂的「戰爭的遺憾」。歐文感受到的、透過筆下想表達的，他們現在可以理解一二了。這是揪心的遺憾。

就在耶誕節前夕，我回到這座貝德福之家墓園（Bedford House Cemetery），也去了法蘭德斯戰地博物館。這次，《智生活》雜誌的文字編輯瑪姬‧佛格森和另一位與我合作自傳的友人，也一起同行，瑪姬還帶了她十二歲的女兒芙蘿拉。由於這是芙蘿拉第一次來參觀，所以，我試著講解給她聽，關於戰爭怎麼發生、如何展開；一一解釋我們現在身邊眼見的這一切。

在墓園裡，有我在旁邊，對她或許有點用處。我盡可能的向她解釋墓園的歷史背景，我們還造訪了當初是前線的地方，鳥瞰一九一四年耶誕節停戰區的淺谷。現在看來那是塊寬闊的綠地，一個外圍有樹林的農莊。農人的女兒在外面騎

著馬，我們的頭頂上，有隻鷺鳥呼嘯飛過。這裡所展現出的田園平靜，跟其他地方相比，一點不差。我們還站在曼寧門（Menin Gate）下，抬頭仔細讀著上面刻著五萬四千八百九十六名屍骨無存的士兵的名字，還聽到附近消防隊的喇叭手在每晚八點整吹奏的哀樂《最後崗位》（The Last Post）。

不過，一進到博物館之後，我的歷史導遊角色，立刻變得多餘。從進館那一刻起，文字與照片、影片和聲音、雕像、畫作、工藝品以及模型，都訴說著將近一世紀以前全歐洲的人瘋狂殺戮的故事。

這一切，讓人有身歷其境的感覺。訪客們一進到博物館，館方就會鼓勵大家挑選一個角色，好讓他們可以跟著那個角色參與整個戰爭過程。走在我旁邊的芙洛拉，非常專心的聽著一個荷蘭小女孩的人生故事，女孩六歲時，戰事爆發，不久之後，她便成了孤兒。

布料廳的一樓，是由一串既長且暗的房間組成的，按照編年的方式，引導訪客穿梭其中，從二十世紀初各國敵對態勢底定開始，經過逐步攀升、可怕的戰爭，直到最後的和平落幕。我們最先閱讀到的文字，刻在石頭上，是賀伯·喬治·威爾斯（H. G. Wells，英國小說家、政治及社會歷史學家）的話：「世界上所有聰

明的人都知道，災難即將來臨，而且避也避不了。」這即將要發生的意外，是將

尋常事物放到極大值的版本。列強間的軍備競賽逐漸升溫、好戰言論逐漸壯大，

以及德國、奧匈帝國、義大利三國同盟（Triple Alliance），俄、英、法也組成三國

協約（Triple Entente），這一切，意味著任何一點星星之火，都足以點燃導火線。

而引爆點，就是薩拉耶佛（Sarajevo）佛朗茨·斐迪南大公（Archduke Franz Ferdinand）遭刺事件。雖然這並未立即造成大爆炸，不過，有鑑於此刺殺事件，

軍隊開始大舉演習、政客開始大肆鼓吹，而恐慌開始升溫。以愛國為名的刻意宣導，大大煽動同仇敵愾的憤慨，讓一般民眾對戰爭產生渴望。

透過報紙頭條以及影片檔案資料，館方用容易、簡潔的方式，鋪排出這樣的故事。訪客站在一個吊掛起來的巨大圓柱下，而圓柱就正對著歐洲大陸各地居民的臉：也就是那些即將被暴行橫掃的所有受害者，當中有軍人，也有平民百姓。

為了要鼓舞群眾，軍人穿著老舊卻光鮮的服飾、頭頂著可能還比較適合安徒生筆下勇敢的小錫兵戴的頭盔，氣昂闊步的出發上戰場。而半伏在角落、等著他們的，是機關槍和拒馬、火焰噴射器與防毒面罩。前方黑壓壓一片的山洞深處，傳來彈殼爆炸時的撞擊聲、以及遠方風笛的哀鳴聲。我們曉得，眼前迎接著我們的

是什麼；沒有人想往那兒前進。但是，就跟一九一四年當時的士兵一樣，我們像是遭到催眠，無助的被時代推向戰場，無處可逃。

現在，行進中的我們穿過了斷垣殘壁的伊佩爾（這座城市被轟炸到只剩殘垣瓦礫；現在的布料廳是精心重建過後才還原成中世紀原本的樣貌），接著走進壕溝之中，這三不管地帶裡的泥濘地和拒馬，綿延四百英哩，一路從瑞士到英吉利海峽。我們陷入幾近黑暗之中，被砲火聲吞沒。在英國指揮官海格將軍（General Haig）曾於前線使用過的茶具組四周，擺了一群士兵的雕塑，分別是法國人、德國人、比利時人，還有一位英國人，多麼諷刺啊。

有一個盒子展示一把蒙巴頓親王墨里斯（Prince Maurice of Battenberg）的軍刀，他是英王喬治五世（King George V）的表親，死於一九一四年十月，葬在伊佩爾市墓園。牆上掛著士兵們的照片，持俯視姿態的他們，各不相同。這場戰爭，有超過三十個國家的人民加入，他們耐受著自己在壕溝裡、冰天雪地中、蝨子老鼠之間、槍林彈雨下的人生。突然一聲哨響。我們看著老舊的影片裡，他們慌忙奮力的爬出壕溝。機關槍噠噠噠的死亡之響，劃破恐懼。

再往前走到轉角處，我們看到一九一四年耶誕夜那晚，德、英兩邊的士兵在

三不管地帶握手的畫面，那場面令人感動。牆上有一段文字敘述當時停戰的情形：那是一個試探性的舉動，士兵們冒險爬出壕溝，分享香腸和杜松子酒，一起聊天、抽菸、交換鈕扣和胸章，到最後還踢了場足球賽。最終比數是：德國佬三分，英國佬兩分。這次，不用換場。

「有一個英國人把玩著德國小夥子的口琴，」約瑟夫‧沃爾澤爾（Joseph Werzel）在寄給德國爸媽的信裡寫道：「還有些人在跳舞……那些我們深惡痛絕的敵人們，圍在樹旁唱佳音。對我來說，一九一四年的耶誕節，一輩子難忘。」

有那麼一小段時間，《平安夜》和《牧人聞信》這些佳音歌曲的低吟聲，取代了炮火聲，在壕溝間交互傳唱。站在我身旁的芙洛拉，一臉憤怒不解：「這些士兵怎麼還有辦法繼續殺戮彼此？為什麼他們就不能說：『對不起，我們現在已經當朋友了，我們不要再打仗了吧？』」

我指給她看一九一四年十一月邱吉爾寫給妻子的一封信，那信的內容有些奇怪、甚至帶有預言，他說：「我在想，要是兩方的軍隊突然同時罷工，說我們一定得找出其他消弭紛爭的辦法，那麼，不知道會怎麼樣？」這場耶誕節的停戰，就是他們最後想出來、最接近弭平紛爭的辦法：恢復浴血爭戰前的最後一絲希

望。

博物館裡有許多士兵的書信，他們用自己的話說故事，讓我們窺見戰場的實況，有些內容都讓人非常不安。朱利安・葛蘭菲爾（Julian Grenfell）在壕溝裡寫的家書：

躲在後面的德國人頭又抬了起來。我看他有說有笑的。透過瞄準器，我看到了他的雪白發亮的牙齒，所以我穩穩的扣下扳機。他悶哼一聲，接著倒下。

葛蘭菲爾無所謂的態度，教人不寒而慄。「我鍾愛戰爭，」他坦承道：「戰爭就像野餐一樣，但不像野餐那樣毫無目的。」

讀了這些文字，接下來再看紀錄片的視聽體驗，會有更深的震撼。軍號聲催促士兵進攻，我們發現自己被戴著防毒面具的眾人包圍了起來。背景傳來朗誦威爾弗雷德・歐文的《為國捐軀》（Dolce et Decorum Est）的聲音，那是他一九一八年死前六個月寫下的，詩的最後說：

我的朋友啊，如果孩子們嚮往戰死沙場的榮耀，

你不要告訴他：

為國捐軀是光榮且大公無私的，

那是謊言。

接著我們聽到的是約翰・麥克雷（John McCrae）一九一五年的詩《在法蘭德斯戰場》（*In Flanders Fields*）：

我們是死去的人。幾天前

我們還活著，沐浴曙光、目送璀璨夕陽

我們愛過也被愛過，然而現在，我們卻埋骨在

法蘭德斯戰場。

芙洛拉朗讀著這首詩，輕柔的讀著，一字一字清清楚楚的。她小學的時候就

學過這首詩。

之後，到了下一個房間，我們哽咽難受的看著眼前一座馬的雕像，它在戰火下舉起前蹄，後腳陷入泥淖之中，和士兵們一起忍受戰爭摧殘。對我來說，我的戰爭舉世皆然的苦難，跟這個雕像有所呼應。我們無法站在那裡定神觀看。現在的我們，正被不斷的轟炸——轟炸我們的是數據資料：是各方士兵、醫師、護士、以及遭致戰火炸離家園的難民們的個人說詞。芙洛拉指了指年紀跟她一模一樣、出身法蘭德斯的一個女孩，在一九一七年參觀完當地的醫院後，寫下的話：

「大概有三十位到四十位的士兵遭到瓦斯攻擊。他們躺在一個房間裡；他們被燒得遍體鱗傷。其中一個人腳上有隻舊鞋，其他的人身上則幾乎什麼都被燒光了，就剩外套的半個袖子。那是我見過最讓人難過的景象。」

把目擊者的說詞化為具體的，是照片、不全的影片、地圖，還有模型。而在這些東西之中，有士兵的悲傷與不幸，還有鏽蝕的頭盔、皮帶扣、子彈。在法蘭德斯的土地裡，還埋著不知道多少這些可怕的東西。每年，大約有兩百噸的未爆彈被挖出來，而且，戰爭結束之後，這些未爆彈已經造成了五百九十九位民眾死亡——最後一起未爆彈致死案，不過是三年前的事。與這些炸彈、坦克和地雷同

後來由國家戲劇院精采改編的這個故事——透過馬的雙眼看見小說《戰馬》——

埋於地下的，還有上千位名字刻在曼寧門上的士兵們的遺骸。

參觀的尾聲，是兩位名人對於戰爭表達的憤慨之情，一百年後的今天仍然擲地有聲。「謹代表那些現在還在受苦的人，」西格夫里・薩松於一九一七年七月寫給幾位朋友的信裡用了這些文字，這些話後來還在英國下議院宣讀：

我要為在戰爭中受苦的人們大聲抗議，他們被騙了。同時，我也大聲撻伐，後方許多人安坐家中冷眼旁觀，他們沒有親身經歷也無法想像戰士在戰場上的苦痛，任由戰爭持續。

戰爭藝術家保羅・納許（Paul Nash），第一次見到帕尚戴爾（Passchendaele）周邊的景觀時，說那比較像是但丁描繪的地獄，或愛倫坡恐怖小說的場景，而不是自然該有的樣貌。他自稱是苦難士兵的代言人：「要把在打仗的人想說的話，帶給那些希望戰爭永遠不要結束的人。」

納許創作了一系列關於戰爭的經典畫作，呈現戰火下的人間煉獄。展覽廳漸漸由暗轉亮，影片出現歡呼的人群、帶著傷疤返家的士兵，以及再也回不了家的

士兵的墳墓。納許筆下被送進人間煉獄的人的影像，依然揮之不去。現在的我，渴望外頭的陽光與空氣。我迫不及待的想離開這個受難之地。只不過，出口之前，我們還得面對最後一個發人深省的展覽：一個以年為單位，紀錄下第一次世界大戰（譯註：war to end war，別名「讓戰爭結束的戰爭」，頗有諷刺意味）之後，全世界紅十字會曾經參與過的大型戰爭之總數的文字展——最後的記數為126。這個數字，帶給我們新的震驚，因為我才剛剛從中東加薩（Gaza）探視孩童回來，親身見識了戰爭帶來的災難。等著通過哈瑪斯組織的檢哨口回到以色列時，我親眼看到了兩個孩童遭射殺，眼睜睜看著他們血肉模糊的屍體，被綁上驢車，遭到快快驅離。

回到大廣場，布料廳鐘塔的排鐘響起，鐘聲傳遍整座城。邱吉爾當年說：「對大英民族來說，這個世界沒有比伊佩爾更神聖的地方了。」如果在英國歷史上，伊佩爾可能是殺戮最集中的戰場的話，那麼，對其他很多民族來說，它也是殺戮戰場。要說它神聖的話，那它對所有人，無論是老戰友或宿敵來說，應該都是神聖的。這座博物館讓我知道，比起邱吉爾，薩松更懂得這個事實。

我們走過圓石路，在亮晃晃的廣場上站了一會，因為耶誕市集的燈光，廣場

燈火通明，溜冰場上迴盪著孩子們的笑聲。伊佩爾從灰燼中重生，重塑了自己。

黃昏時依然可以聽到紀念死者的號角聲迴盪著，只不過，市民已能活在當下。他們也只能活在當下，否則，想到這座城目睹過的苦難，只會讓人發狂。

法蘭德斯戰場博物館與它的創館人皮特‧契連斯（Piet Chielens），扮演了極為重要的角色，協助居民學會面對他們在歷史中的定位。他們明白，而我也明白，李德‧哈特上尉（Captain Liddell Hart）講到這場可怕的戰爭時說：「除了損失之外，我們一無所獲。」此話一點不假，現在芙洛拉也懂了。

法蘭德斯戰場博物館

IN FLANDERS FIELDS MUSEUM, YPRES

Grote Markt 34, 8900 Ypres, Belgium

www.inflandersfields.be

STAMEN

愛，喜迎我的到來

美國麻省劍橋，哈佛自然歷史博物館（The Harverd

Museum Of Natural History, Cambridge, Ma）

安・帕契特

（Ann Patchett）

我被管理哈佛自然歷史博物館的人嚇了一大跳，他們竟然願意早上八點開門，讓我跟攝影師在博物館正式開門、參訪學生們還沒到之前，在館內自由逛個一、兩小時。我喜歡學生在轉角處拐彎、第一次看到孟加拉虎標本時，驚呼連連的樣子；我喜歡他們對著沒跟上隊伍的朋友大叫，希望看到對方驚見孟加拉虎的模樣──而沒跟上隊伍的朋友，只是看垂吊在天花板上的歐式尖吻鯊（goblin shark）標本，看得太過出神罷了。這些孩子，可以提醒你我，在這裡，我們眼底所見到的，是那麼讓人興奮異常──尤其是在長頸鹿的標本前面總是擠得水洩不通。

我第一次看這隻長頸鹿，是一九八三年的事，那個時候長頸鹿看來有點破

舊，脖子上還纏著繃帶。當時我十九歲，來哈佛上暑期課程，愛上了一個叫傑克的高個兒男孩。傑克對生物學很感興趣，而我對他感興趣，所以我也就對生物學產生興趣了。那一個學年，我大概知道傑克在比較動物學博物館（Museum of Comparative Zoology）的地下室做事，於是我就去參觀了那個博物館。博物館建築帶點維多利亞風格，是棟五層樓的暗色紅磚樓，感覺上，裡面相當混亂。我幾乎記不得一九八三年的我在博物館裡看了些什麼，從頭到尾我想的都是：傑克會在哪裡讀書、吃三明治呢？我只希望他會撞見我，而且因為我想看帕拉斯卡（Blaschka）家族製作的玻璃花，他便會對我留下深刻的印象。就算是一個被愛情沖昏頭的十九歲孩子，也不可能沒注意到那些玻璃花作品的。

到了那年秋天，我跟傑克已經分手了，不過，幾年之後，我們兩人又不期而遇，就此開展了維繫三十年的友誼。我猜，那年學校暑期課程，發生在所有人身上的小戀曲，全部加起來，都沒有我們兩人的友誼還長吧。當時他在比較動物學博物館地下室進行的研究是魚類學，後來他到史丹佛就讀，取得了演化生物學的博士學位，專長是鱗翅目，也就是針對各種蝴蝶的研究。而我，成了一名小說家，三十歲那年，回到了哈佛，在瑞德克里夫學院的彩旗研究所（Bunting Institute

at Radcliffe College）讀了一年。即使沒有愛情鞭策我研究科學，我還是一再的重訪比較動物學博物館。

相對於成立於一八五九年的比較動物學博物館，哈佛自然歷史博物館比較新，兩者同處一棟建築，內容可大不相同。哈佛自然歷史博物館對外開放，是要買票進場參觀的，它是比較動物學博物館裡十二個部門（例如鳥類學、昆蟲學、爬蟲學、軟體動物學等等）、哈佛大學植物標本館（曾經有個很可愛的名字，叫植物製品博物館〔Museum of Vegetable Products〕）、還有礦物地質博物館的門面。你可以把哈佛自然歷史博物館想成一間車站，而另外三間如研究中心的博物館，則代表延伸到世界各處的鐵軌和火車。

哈佛自然科學博物館是我最喜愛的博物館——甚至可以說是我最喜歡的一個地方。在這裡，你可以從各個方面看到他們的科學研究成果。要是你看到展出的鳥類達一百種，可以肯定的是，這些一定是從館藏裡的四十萬種鳥類中挑選出來的。而且下次你來的時候，其他的鳥會被輪流挑選出來，組成一個全新的展覽。你在這個公眾場所所目睹的一切，就在哈佛的某處，收藏著兩千一百萬個標本。只不過是生物學上的冰山一角。

話說回來，這兒讓人愛上的，不只是科學而已。即使博物館有新的展覽，這裡還是保留了一八七四年開館的感覺。傑克曾經跟我說：「它是博物館中的博物館」，而他說的一點也沒錯。不只是因為這個博物館裡有世界上唯一一個組合起來的長頭龍（Kronosaurus）骨骼化石，也不是因為它擁有世界三大碧璽晶洞之一，而是因為世代以來的館長，總是想方設法讓人感覺到這裡遠離塵囂、自成天地。一旦你走在裡面，就不難想像，要是一八七四年時來這裡參觀，第一次見到麝牛，或是看見一座製作完美的開花仙人掌標本，會有什麼感覺。在這個時代裡，隨意打開國家地理頻道，就可以二十四小時收看節目，我們很容易會忘記像這樣的博物館，最初扮演的角色，就是向來訪的人展示世界上的奇珍。我穿梭在偉哉哺乳動物廳（Great Mammal Hall），再一次的震懾於小麂鹿的小腳、美洲野牛豐厚的皮毛。

「這個展廳的名字，指出哺乳動物的偉大，」布魯・瑪谷魯德（Blue Magruder）告訴我，「倒不是在說展廳有多麼宏偉。」布魯是博物館的行銷公關主任，帶著我參觀這個我以為自己已經了解的地方。她根本是這個博物館這份工作的最完美人選，我很難想像她在別的地方上班。她是瑞德克里夫學院的畢業生，不過，她跟

這座博物館的因緣，其實更深更遠。她的外婆以前會帶著年紀尚小的母親來這裡。布魯則會帶自己的兒子來。她好像把這裡當成自己從小住的房子那樣，帶著我看這兒的花和魚。這裡的一切大小事，她都瞭若指掌。

「當初博物館更換地板的時候，發現原先使用的木材實在太稀有了，已經禁止砍伐，無從購買。不過，有一間公司，他們在密西西比河打撈河底，發現了一批一八○○年代從平底載貨船上滾落的同質木料。」這些年來，地板維修過很多次，刻意保持原來的設計和材料。

「博物館把舊式白熾燈泡換掉了——它們會讓動物標本裂開，」布魯說道：「大家進來看之後會說：『真丟臉，哈佛應該要收購一隻新的犀牛啊！』但這些人並不明白，標本哪能說換就換，我們只能仔細修復這一隻。」後來，長頸鹿標本也終於修復好了，取下了繃帶，修復好的動物標本被放進玻璃櫃裡，不再讓它們輕易被摸而損壞。儘管如此，它們都還是有某種程度的磨損。加勒比僧海豹（West Indian monk seal）看起來好像從閣樓裡被拖出來的姨婆的舊大衣。牠看起來本應如此。這些生物標本，又不是昨天才誕生的。

每一樣我們看到的標本，都有一個特別的故事，值得我駐足一整天。天花板

上懸吊著大海牛骨骸（Steller's sea cow，又名巨儒艮）的，這個物種自一七七〇年代就已經絕跡，距離牠們被人們發現，才不過三十年的時間。布魯往上看，搖了搖頭。「我可以想像，牠們吃起來像牛排一樣。」阿拉斯加海岸外的白令島上的水手，將海牛趕盡殺絕。在這裡，每拐一個彎，就有絕跡的動物陰影籠罩著──度度鳥、大海雀、旅鴿、卡羅萊納鸚鵡，長相甜美的袋狼。我讀到的動物標示裡，有一半以上的動物已不復存在。

就在我在欣賞倭狓狳時，布魯說，前面還有一隻更棒的呢。果然，下一隻真的好美：那是一隻有成年豬大小的巨狓狳。「別說你是從我這聽到的」，她說：

「狓狳是唯一一種固定會生出同卵四胞胎的動物喔。」

「那種固定會生出同卵四胞胎的動物喔？」

「我不能引用你的話談狓狳的同卵四胞胎喔？」

「那種話應該要由科學家來說，」她回答：「我沒有資格這樣講。」

特此強調，我在一本跟博物館有關的書裡證實了這個關於狓狳繁衍的說法，而我把這個寫進來，作為一個最佳的範例，要說明的是，在哈佛，大家看待事實的態度有多麼嚴謹。

這座博物館裡所有的奇珍異物，說真的都比不上玻璃花系列的館藏。這些花

被單獨放在一個展間，擺在一個老式的木框玻璃展示櫃裡面。有很多各別的牌子寫著不可碰觸或靠在展示櫃上，不過，倒是沒有警衛在現場執行這個規定。說真的，初看不覺得那些花草是玻璃製的。只覺得整間展間，裡頭滿滿都是放在玻璃展示櫃裡的植物，有很多正在開花，很多看起來像剛從土裡拔出來的一樣，根上還依附著一些泥土。然而，這些乍看之下好像自然完美呈現的東西，其實是藝術的完美呈現，是一對住在德勒斯登（Dresden）郊區的父子——李奧帕德‧帕拉斯卡和魯道夫‧帕拉斯卡（Leopold and Rudolf Blaschka）的畢生之作。

從一八八七年到一九三六年，先是李奧帕德，後來是他和魯道夫獨力，畢其一生為哈佛製造了四千種模型，而且全都是用玻璃做的。跟博物館裡的其他所有的東西一樣，這個巨大的館藏，也是採用輪展的方式。

「爛蘋果在哪裡？」有一位女士急切的問道。館方人員向她解釋，現在已經沒有展出那些蘋果了，但不久後就會又輪到它們。我個人想看的是一八八九年李奧帕德‧帕拉斯卡送給伊麗莎白‧威爾（Elizabeth C. Ware）和她女兒瑪麗‧威爾（Mary Lee Ware）的一個花束：感謝這兩位女性出資贊助，才有了威爾氏玻璃植物模型收藏（Ware Collection of Glass Models and Plants）。目前那束花也不在展品之

中。我和那個想看蘋果的女士一樣同感失落。

認識傑克二十年後，我想寫一本小說，內容是一位在比較動物學博物館地下室研究魚類學的哈佛學生。要是有一位聰明、家世又好的年輕人，就是想研究魚類，會怎麼樣？如果他身為政客的父親，完全不能接受他的決定，該怎麼辦？這不是傑克的故事，不過，傑克肯定是我寫作的起始點。我打了電話給他，問他認不認識在比較動物學博物館從事研究的人？於是，他幫我跟魚類學館藏主任卡爾斯頓·哈爾泰（Karsten Hartel）牽上線，對方邀請我來訪。

哈佛自然史博物館和比較動物學博物館間的分界，其實很明確，因為樓上有讓人眼花撩亂的數十種魚類展品，但在樓下，卻有近一百五十萬種放在玻璃罐、冷藏庫、經過乾燥處理後疊放在抽屜裡、塞著、掛著，還有堆在櫃子上的各種魚類。這裡的開放對象是學生和科學家，而不是一般民眾。由於我也考慮把我書裡的角色塑造成一名鳥類學家，也造訪了鳥類部門，看了鳥巢、鳥蛋、數也數不清放滿檔案櫃抽屜裡上千隻保存完整的鳥兒。我愛上了這些鳥兒，尤其是那些在箱子裡面、像沒有固定好的寶石那樣滾動的蜂鳥，只不過，最後我決定寫魚，以紀念我的老友。那就是後來我的小說《Run》的由來。

我為了作品去哈佛蒐集資料後幾天，人到了紐約。弗里克博物館願意早上八點開館，方便我的一名友人進館看特展——「梅維爾、林布蘭特和哈爾斯（Hals）：莫瑞泰斯皇家美術館（Mauritshuis）荷蘭畫家的傑作」。我的友人邀我同行。我站在只掛了一幅梅維爾的《戴珍珠耳環的少女》（Girl with a Pearl Earring）展間裡，身旁除了友人與警衛之外，再無別人。我忍不住想起前不久那間為了我提早開館的博物館，想到帕拉斯卡父子用玻璃製作成的精美蘋果花枝、高聳的長頸鹿標本美麗的脖子。我震驚的意識到，自己愛那些玻璃花和動物標本，勝過這世界上最著名的畫作，我愛鋪了木板的地板和玻璃展示櫃，勝過全紐約市最讓人歎為觀止的弗里克博物館。

對我來說，科學是最讓人驚嘆的藝術。荷蘭名畫的美，無庸置疑。映照在畫中少女臉頰上的光彩，有一種超脫世俗的美。如果可以的話，我希望每位讀者都有時間盡可能去多參觀各個博物館。不過，如果你的時間只夠前往其中一處，那麼，我會推薦你去哈佛自然歷史博物館。

麻省劍橋哈佛自然歷史博物館

THE HARVERD MUSEUM OF NATURAL HISTORY, CAMBRIDGE, MA

26 Oxford Street, Cambridge, MA 02138, United States

www.hmnh.harvard.edu

哥本哈根的石膏像

丹麥哥本哈根，托瓦爾森博物館（Thorvaldsens-museum, Copenhagen）

艾倫‧霍林赫斯特

（Alan Hollinghurst）

五年前我來到托瓦爾森博物館，留連不到十五分鐘，卻印象深刻。這裡有數以百計的石膏和大理石塑像，固然令人難忘，但更觸動我的是博物館的建築物。我從沒有看過像這樣子的建築物，一棟宏偉的埃及式建築佇立在那兒。外觀是明亮的赭黃色，外牆上有一系列的米黃、赭黃，和棗紅色的人物壁畫，背景則是黑色。館內的迴廊牆壁是光滑的，擺設了許多雕像，有些在北國的太陽裡反照出微弱的陽光，有些則在迴廊的陰影裡。迴廊接連著的大廳有拱形屋頂，旁邊又有許多紅色、紫色、綠色的小廂房，廂房裡有希臘神話神祇和英雄人物的白色大理石雕像。這些房間的色彩組合很有創意，雖然隨著時間顏色褪變得更含蓄柔和，但在今天仍然覺得醒目亮眼。中庭也採用同樣的色調組合，牆上有高大的棕櫚樹的

壁畫，丹麥著名的雕刻家托瓦爾森（Bertel Thorvaldsen,）埋骨於此。他有生之年多半在羅馬，這位雕刻家可以說是沉睡在北國，作著南方的夢。

我當時是到哥本哈根參加書展，丹麥當地的出版商知道我喜愛建築，於是建議我在搭機回程之前，來看看這間很有特色的博物館。從博物館的收藏可以看出托瓦爾森是一個舉足輕重的藝術家，但是似乎沒有獨特的藝術風格。他的作品風格是屬於新古典主義，可惜過分理想化，並且過分依賴舊時代的經典題材和風格。我喜歡的創作者都具有一定的個性和特色，托瓦爾森在這方面比較缺乏。

托瓦爾森的父親是一名冰島木匠，母親是丹麥人。年輕時就讀於哥本哈根的皇家藝術學院（The Royal Danish Academy of Fine Arts in Copenhagen），學習生涯中贏得不少獎牌獎章，最後得到首獎，拿到一筆出國獎學金。他在一七九七年前往羅馬學習大理石雕刻，當時在丹麥還沒有這樣的課程。托瓦爾森在羅馬的工作很快有了成就，之後他在羅馬住了四十年。有人甚至把他和濟慈相提並論，認為他是出身卑微的天才，盛讚他的作品能充分掌握古典藝術之美。但在他的作品裡，我實在看不出有濟慈的美學特色和原創性。當時義大利著名雕塑家還有卡諾瓦

（Antonio Canova，義大利新古典主義雕刻家），卡諾瓦過世之後，托瓦爾森在歐洲獨享盛名，但其實他們的作品風格很類似，我覺得很難看出它們之間的差異性。

雖然托瓦爾森的作品風格侷限在新古典主義，我還是決定多用點時間去深入了解他的作品。今年春天，博物館在開放前一個小時讓我提前單獨參觀，我可以反覆從不同的角度欣賞他的作品，在不同時間、不同的光線下，雕像呈現不同的風貌。博物館從一八四八年開放至今近一百年來，一直都採用自然天光的照明方式，在北歐的冬天，這裡神祕而且陰鬱。日光照射的時間只有幾個小時，所以雕塑品大多數時間都待在陰暗的影子裡。在春光明媚的三月早晨，這些作品顯得生機勃勃。

城市裡古舊的街道和廣場很適合休閒漫步，有不少奇特的高塔建築爭奇鬥艷。新的地鐵正在施工，市區裡堆了許多建築材料、路障、臨時工寮，到處都在打樁、挖掘和施工，交通路線因此有些更動。街道上有許多人騎自行車，寒風裡人們的臉上紅通通的，不時吆喝提醒沿路的行人讓路。我在前往博物館的路上，經過哥本哈根大教堂（Vor Frue, the cathedral of Copenhagen）時，先躲進教堂避寒，教堂是新古典主義的皇家建築師翰森（C. F. Hansen，十八世紀末期到十九世紀中期，

丹麥最有影響力的建築師）所設計的，一八二九年完工。大廳有拱形屋頂，裡面排列著十二門徒的雕像，是托瓦爾森的作品。視覺上最吸引我的是祭壇上巨大的耶穌基督站立的雕像，祂蓄著鬍子，雙手展開，你看得見祂手上釘在十字架上的釘痕，身上也有受難的創傷。雕像莊嚴，很自然的吸引觀賞者向前仰望，和耶穌基督俯視的眼神相遇，這也是托瓦爾森的作品。這尊高貴的雕像有很多複製品，在美國猶他州鹽湖城大教堂和許多摩門教教堂都有這尊雕像。

看過肅穆的哥本哈根大教堂之後，再到活潑的托瓦爾森博物館，更令人感到開心。這棟建築奇特之處廣為人知。建築師是三十九歲的賓德博爾（M. G. Bindesbøll，十九世紀丹麥建築師），他之前在挪威只設計過麥子乾燥器。當時丹麥政府正在籌畫丹麥的第一座博物館，紀念丹麥的英雄人物托瓦爾森，很多知名的建築師都參與競爭博物館的設計，由賓德博爾新穎活潑的設計脫穎而出。當時時代在變，賓德博爾似乎走在時代前端。博物館在一八四八年開幕，適逢皇權結束，民心思變，賓德博爾的設計推翻了學院的古典主義和傳統的舊思維。他的顏色豐富，透出新的民主氛圍，深深撼動人心。賓德博爾長期在希臘和土耳其遊歷，畫了許多建築素描圖，看得出他解放的色彩觀，充分發揮在博物館的設計上。

在我的記憶裡，這間博物館正門看來像宏偉的廟堂，有五個入口，牆壁是赭黃色，門的外緣周圍鑲了白色線條，赭紅的門高聳，上窄下寬的略成梯形，比例看來很協調，博物館的四面牆上都是重複這種設計。這些門的設計使得原本的希臘羅馬式建築，外觀看來有埃及建築物的風格。其他三面外牆有戈根·森納（Jørgen Sonne，丹麥畫家）繪製的兩個系列的濕壁畫，訴說博物館成立的故事。第一個系列畫的是一八三八年托瓦爾森回到丹麥的情形，群眾們興奮的歡呼，揮手歡迎。其中一幅畫裡，一個女子被群眾擠落入河裡，有人把她拉上船。最後一幅是托瓦爾森上岸，朋友和高官貴人迎接他，他身後船上的水手們穿著紅衣白帽，握著黃色長的船槳。畫面清晰活潑。這些畫裡的人物看來強壯有力而非俊美，似乎有些卡通意味。這一系列的圖畫中，天空的顏色是黑色的，非常奇特大膽，震撼而迷人。

回到哥本哈根的托瓦爾森已經步入老年，他決定把所有羅馬工作室裡的作品和他所收藏的古物名畫捐給國家，條件是丹麥政府承諾蓋博物館專門收集展覽他的作品和收藏品。另兩面牆的壁畫，呈現他大量的作品和收藏品運送到哥本哈根的情景，貨船停泊在建築物的一角，還有許多小船接駁，把收藏品運到岸上的馬

車，一路上忙碌的運送到博物館。這些收藏品代表了托瓦爾森一生豐富的藝術成就。這幅壁畫和另一些傳統古羅馬軍隊凱旋歸國的畫作構圖類似，但畫裡流汗搬運戰利品的是市民，不是士兵。他們像古典畫作的人物一樣赤裸雙腳，但是穿著褲裝和背心，捲起上衣的袖子。有一尊蓋尼米德的跪姿塑像（Ganymede，是為眾神斟酒的少年），頭上戴著小尖帽，旁邊有指揮搬運工作的工頭，頭上戴著紅色的鴨舌帽。另外一幅壁畫是詩人拜倫男爵（Lord Byron）的雕像，筆觸著下巴，坐落在半毀的希臘圓柱石上，正在沉思。有五個搬運工圍繞著雕像，似乎在處理搬運的問題：問題似乎出在運貨車的車輪上。

這些畫顯示市民大眾正小心翼翼的搬運這些尊貴的藝術品，然而我懷疑市民的欣賞力。他們對托瓦爾森充滿景仰，但其實像一場鬧劇。另一幅壁畫看到工人們賣力的搬運哥白尼的雕像，他們停下來休息，擦拭眉頭上的汗水。還有一張壁畫裡的人物兩手臂彎裡夾著一個半身石膏像，有趣的是搬運的人臉部的輪廓和石膏像很近似。壁畫給人的感覺是既平凡又很重要，有喜慶的氣氛也有嚴肅的一面，不容易說清楚。這些壁畫就像是博物館的特別宣傳，成為博物館展覽品的簡介。

博物館二樓有繪畫展，有一幅畫是費德瑞奇・納力（Friedrich Nerly，德裔義大

利畫家）的畫作，畫的是托瓦爾森從石礦場運石頭到工作室的情形。路上有六隻牛拖著一塊沉重的大理石，石頭上刻了字「托瓦爾森，在羅馬」，牛群氣喘噓噓幾乎累垮的樣子，就這個階段我們可以看出托瓦爾森抱負很大，想要創做不同凡響的巨型作品。另一幅畫作裡，顯示教宗理奧七世（Pope Leo XII）造訪托瓦爾森的工作室，穿紅袍的教宗站在一大群的白色雕像裡顯得矮小，托瓦爾森似乎在向教宗解說他的耶穌基督雕像。他的作品一般來說都是既大且重的大理石像或銅像，只能留在羅馬，運到丹麥的多半是石膏作品，是在雕刻石像或鑄造銅像前的原模。

石膏像是藝術家最初的構思，之後才製作成大理石像，或鑄成銅像。可以說石膏像雖然給人複製品的感覺，但最接近藝術家原始的創意，也最清新。經過了兩百年，石膏開始變色，舊日炭火和蠟燭的煙及現代空氣污染，使得白石膏變得黑污，有些小的半身像髒髒的，像是有人經常去摸它，其實只是空氣的污染。尤其是和雪白的大理石雕像並列時，特別刺眼。

愈大的作品，展覽室當然要愈大，有一間展覽室像教堂一樣大，耶穌和十二門徒的石膏像就放在這裡，旁邊經常有一群學童圍著觀賞。另一個大廳是入口處

的前廳，外面是正面的五個大門，寬度是整棟建築從左牆到右牆，上面是很高的

拱型屋頂，頂樓有高窗，看來像新古典主義的宏偉的火車站大廳。

大廳的兩端有兩座引人注目的騎著馬匹的巨型雕像，每一座都有十五英尺

高，頗為驚人，立在很高的臺基之上。左邊是波蘭的波尼亞托斯基親王（Josef

Poniatowski，十八世紀波蘭政治領袖及軍事家）穿著古典服飾騎著馬向前。這個雕像看

來像是另一尊著名的二世紀的雕像，騎在馬上抬手致意的馬可・奧理略（Marcus

Aurelius，羅馬帝國皇帝、斯多葛學派哲學家），改成了擴大版，手上持了劍。在對面

的是巴伐利亞國王馬克西米利安一世（Maximilian I），刀未出鞘，右手指向前上

方，尊貴的高高在上。波尼亞托斯基親王的雕塑是為華沙製作的，巴伐利亞國王

馬克西米利安一世則是為慕尼黑設計的。在兩者之間沿著牆，有哥白尼坐像和教

皇庇護七世（Pius VII）的坐像。哥白尼像是為華沙做的，教宗像是為在聖彼得堡

的教宗墓地做的，某種程度上這整個建築物有點像萬神廟。托瓦爾森似乎忘記了

這些人物的宗教理念，他身為清教徒卻設計天主教教宗的塑像，明顯有爭論性，

但他似乎也無所謂。

波尼亞托斯基親王的紀念雕像一再的出狀況，當時沙皇尼古拉一世（Tsar

Nicholas I）下旨要毀掉它。一九四四年二次大戰時，納粹德國從華沙撤退，把它炸成碎片。在拿破崙軍隊敗退時，波尼亞托斯基親王為了避免被捕捉，他騎馬跳入艾斯特河（The River Elster）結束了生命。原來的構想是親王穿著騎兵制服，騎在馬上，馬躍起前肢準備跳入河裡的姿態。托瓦爾森的想法頗為震撼但是也背離事實：他把塑像改成波尼亞托斯基親王穿希臘羅馬古裝騎在馬上，將他當時驚險狼狽的戲劇性經歷，升華成新古典的永恆英雄事蹟。這種改變確實不同凡響，甚至可以引起另類的深思，但我認為效果不彰。

要瞭解托瓦爾森的藝術創作，就要瞭解這些人物背後的故事，但是我自己在古典文學的修養比較零碎，沒有深刻的領會。我一邊參觀廊房裡一系列的雕像，更驚訝於自己這方面的不足，如果能更深入研究就會更有助於欣賞。有一尊墨丘利的雕像停在一截樹幹旁，他年輕而容貌姣好，他的生殖器顯得過小，這是新古典主義一般的手法。他吹著笙，笙靠在嘴邊，另一隻手在背後把劍從劍套抽出。墨丘利的典故是他吹著笙讓阿格斯（Argus，希臘神話中眾神之王宙斯的兒子）陷入夢鄉，然後暗殺阿格斯。俊美的青年戴著有翅膀的頭盔，不再只是一座美麗的雕像，可以看出托爾瓦森的創意，選擇了吹笙後和刺殺前關鍵性的一刻。要瞭解這

些雕像就要身歷其境，接近它們。如同觀賞那尊耶穌莊嚴的雕像，你也須要接近

祂，和祂俯視的眼神接觸，才能夠有所體會。

我很好奇當初托瓦爾森深受大眾歡迎時，人們如何評價托瓦爾森的作品。博

物館開張初始，兒童在沒有大人陪伴的情形下是禁止參觀的，因為很多雕像都赤

身裸體。一間展覽室裡有《傑森與金羊毛》（Jason with the Golden Fleece）的雕像，

非常美麗。傑森頭戴頭盔腳穿涼鞋，除此之外赤身露體。對面是荷蘭裔英國收藏

家湯馬斯·霍普（Thomas Hope）的半身塑像，因為有湯馬斯·霍普的贊助，托瓦

爾森年輕時才能留在羅馬。托瓦爾森用了二十五年才完成這尊壯麗的大理石雕

像，成為他在羅馬生涯的代表作。附近還有霍普夫人和兩個兒子的雕像。湯馬

斯·霍普的雕像對於托瓦爾森新古典主義的理念是一種考驗。這件半身像以新古

典主義的傳統風格製作，所以沒有穿衣服；就算是最偉大的拜倫和腓特烈六世

（Frederick VI），也只是披著斗篷或胸前繫皮帶掛把劍。雖然雕像的身體部分是新

古典主義，兩頰有著濃密短髭的臉孔，竟是寫實主義。我們可看出傑森和霍普及

霍普的家人之間存在風格上的混淆和矛盾，似乎像是荒唐的鬧劇，這當然不是托

爾瓦森當初預料得到的。

樓上有六、七件托爾瓦森的肖像畫，從這些畫裡完全可以看出他是什麼樣的人，畫裡一致的顯示出他個性強悍有如獅子，頗像音樂家李斯特（Franz Liszt，十九世紀匈牙利著名作曲家、鋼琴演奏家和指揮），有令人難以抗拒的魔力。從年輕到老年，每一幅畫裡都有同樣炯炯有神，迷人的灰色眼睛，這不可能是畫家浪漫的想像。石膏像就無法傳遞同樣的眼神，畫裡的神似和神韻，讓我們瞭解到肖像畫和大理石雕像有很大的差距。當我們穿過一間間展覽室參觀托爾瓦森的作品和收藏品，可以體會得到，這不同凡響的博物館之所以能成立，他非凡的雙眼是不可欠缺的關鍵因素。

丹麥哥本哈根托瓦爾森博物館

Thorvaldsensmuseum, Copenhagen

Bertel Thorvaldsens Plads 2, 1213 Copenhagen K, Denmark

www.thorvaldsensmuseum.dk

娃娃宮　法國巴黎，娃娃博物館（MUSÉE DE LA POUPÉE, PARIS）

賈桂琳・威爾森
(Jacqueline Wilson)

博物館離龐畢度中心（Centre Georges Pompidou），走路只要五分鐘。只要遠離喧囂嘈雜的車陣、遠離街上大呼小叫的外國學生和販售印了「我愛巴黎（I love Paris）」字樣T恤的商店，朝娃娃博物館的路標方向走去，走進一條漂亮的小巷，就會到了。就像直接走進維多利亞時代的故事書裡一樣。

這座博物館由圭多・奧丁和薩米・奧丁（Guido and Samy Odin）這對父子創辦，當時他們決定要找到一個完美的地方，讓自己不斷增加的骨董娃娃收藏亮相。博物館裡有五百個放在玻璃櫃裡、按照不同精巧場景擺置的娃娃做為常駐展覽，也有經常更換不同主題的特展，例如生日宴會娃娃展、醫院裡的娃娃展和商店裡的娃娃展。薩米・奧丁難過的說，所有的小型專門博物館現在都面臨危急存

亡之秋，而且很多其他的玩偶博物館都不得不關閉了。不過，我非常希望在貝爾道巷（Impasse Berthaud）裡上的娃娃博物館，能繼續開業幾十年。

我第一次來娃娃博物館，是跟我的女兒艾瑪一起來的，那是將近二十年前的事了。艾瑪當時已經是成年人，但我們兩人一直都很喜愛娃娃。她還小的時候，我經常帶她到倫敦波洛克玩具博物館（Pollock's Toy Musuem）還有位於倫敦東區巴斯諾葛林（Bethnal Green）的童年博物館（Museum of Childhood），我們會看著《小婦人》（Little Women）裡的人物貝絲有的破舊娃娃，會心一笑，而看到《莎拉公主》（A Little Princess）裡的主角莎拉那個華麗的娃娃艾蜜莉，還會忌妒呢。

我們家似乎一直都對玩偶非常著迷。艾瑪整個童年時期的收藏繁多，而且還特別對幾個柔軟的小碎布娃娃，還有面部沒什麼表情的法國娃娃蘇菲，情有獨鍾。我自己的第一個娃娃是名為珍妮的美膚嬰兒娃娃。她原先有著漂亮的粉紅色肌膚，不過，幾年下來，皮膚變得愈來愈像得了黃疸，即便如此，我還是深愛著她。我的母親比蒂以前都會帶我去看倫敦漢姆利玩具店（Hamley's）的耶誕娃娃，而且想辦法每年給我買一個。當時我們住的是一間公寓式的社會住宅裡，可花用的錢很少，想辦法在缺乏大部分資源（冰箱、洗衣機、電話、汽車等等）的情況下過

160　　　Treasure Palaces

活，然而，母親總是把我打扮得無可挑剔，而且我有漂亮可愛的娃娃。母親開始收集古董娃娃，從長頭髮的阿爾芒馬賽（Armand Marseille，德國骨董娃娃製造商）陶瓷娃娃下手，這是母親從一家舊貨店裡花了十先令買來的。當時還是小女孩的我，經常梳理這個娃娃的頭髮，可憐的娃娃都有脫髮現象了，得戴上遮陽帽把沒有頭髮的地方蓋起來。

我的祖母也喜歡娃娃，她有一個名叫梅寶（Mabel）的大型德國陶瓷娃娃，非常漂亮。祖母跟我筆下那些無家可歸、流落街頭的孩子很雷同，沒有媽媽的她從七歲開始，就到處被送來送去，沒有適當的安置。我喜歡聽她說自己早年的生活故事。我的曾祖父當時再婚後，和新的太太生了兩個小孩，他把我祖母希爾達接回家裡，當免費的保母。有一年耶誕節，慈善團體送給她一個美麗的陶瓷娃娃，自此之後，那便是她最珍愛的財產，即使她年事已高，沒辦法再把玩娃娃了，還一直珍藏著。

我的曾祖父是推車叫賣小販，一個不折不扣的投機分子。時值戰爭，根本買不到新的德製娃娃。所以他決定跟一個同事一起創立自己的娃娃工廠。他連怎麼製作娃娃都完全沒概念，儘管我祖母希爾達‧艾倫極力反對，他還是拿了祖母的

娃娃做樣本，拆解了梅寶，看看她是怎麼製作的。

梅寶畢竟沒有白白犧牲，不是枉然，因為我曾祖父的娃娃製造公司，努恩思密德（Nunn & Smeed）在一九一五年到一九二七年之間，還頗為成功。他們不僅只用梅寶做為原型，還再接再厲，以娃娃膝蓋的彈簧鉸鏈，創造出獨家的走路娃娃。這個不特別討人喜愛的娃娃，在《波洛克氏英國玩偶字典》（*Pollock's Dictionary of English Dolls*）當中，還有一張照片呢。

這個會走路的娃娃，跟那些在娃娃博物館裡的法國娃娃，根本沒得比。每年我跟艾瑪去巴黎的時候，都會去看那些娃娃，彌補我倆的小小懷舊之情。我發現，很多母女也是特地來這裡參訪。來到這間博物館的孩子，看上去全都完美得教人難以置信──她們頭戴著像愛麗絲一樣的寬髮帶、身穿無袖連衣裙，腳上的白襪如雪，各個定睛聚神的看著每一個玻璃櫥窗，偶爾輕聲的問一些有趣的問題。

薩米・奧丁告訴我，他希望明年能夠整修他的博物館，不過，我還滿希望它能維持現在這樣就好。娃娃各個摩肩擦踵，多到要爆滿了，而娃娃的嬰兒車和家具只能小心平衡的擺在玻璃櫃上面。進入博物館，首先映入眼簾的是一個非常大

的娃娃屋，裡頭有二十個服裝各異的小型娃娃：水手服、蘇格蘭風格服飾、布雷頓風格服飾、第一次參加聖餐禮的服飾，甚至還有討喜的小丑派對服。這些衣服都是按照一本名為《蘇珊周刊》（La Semaine de Suzette）的雜誌上面刊載的樣式做出來的，周刊的主角，是一個非常受喜愛的娃娃，叫布呂埃特（Bluette）。這些布呂埃特娃娃身長不到一英尺，頭是上了釉彩的陶製品，放在家具齊全的娃娃屋裡，展示她們小巧可愛的模樣。甚至還有一把小小的羽毛撢子，可以讓她們保持房間一塵不染。

一個不留神，你就會一直盯著她們看，直到自己像是被捲入她們的小小完美天地裡。安靜的博物館裡，時鐘震天響的滴答聲，會特別讓人意識到，也不過才付了微薄的入場費，我們就好像回到了過去。時光旅行的感覺，在看到常駐展裡面唯一的現代娃娃時，特別強烈；那些是出自凱薩琳・黛薇（Catherine Deve）之手的肖像娃娃，她以家族照片仿製出薩米・奧丁、他母親薇拉、他祖母瑪德蓮約莫五歲時的樣子，做出玩偶，還讓他們開心的一起玩著玩具。

薩米還小的時候，母親薇拉便離世了，父親圭多獨立將他扶養長大。圭多在義大利阿爾卑斯山的村落中，有一個照相館，他拍了許多身著傳統服飾婦女的照

片。靠著想像，他利用娃娃服飾和打扮好的娃娃，把照片裡的樣子表現出來。有一回有人託圭多修理一個娃娃，當時還是青少年的薩米就此著了迷。有一次，薩米生日，圭多送了他一本跟玩偶有關的英文書籍，心想這對兒子學習語言會有所幫助。結果，他們兩人都熱切的愛上了娃娃，開啟了收藏之路。

薩米後來讀了文學，當上一名老師，而圭多則繼續攝影和設計戲服的工作。他的縫紉技術，碰上哪尊骨董娃娃需要新的衣服時，便能派上最大的用場。他倆開始展示他們的娃娃，而且於一九九四年創立了娃娃博物館。兩人持續收集娃娃，而且到世界各處參加娃娃的研討會。薩米寫了許許多多跟娃娃有關的書籍——令人感動的是，他把自己最重要的著作《迷人的娃娃》（Fascinating Dolls）獻給了父親，他寫道：「致我的父親圭多，是他成就了我這場奇異的冒險。」

奧丁家族的收藏既廣且繁，而且，他們耗盡心力的安排展覽，讓孩子快樂，同時也教育他們。有一個展示櫃展出用途各有不同的的娃娃，當中還有可以當名人化身的娃娃。我極其喜愛打扮時尚的墨利斯・雪佛萊（Maurice Chevalier，法國歌手及藝人）娃娃，他的衣服是在硬紙板上上下交針織出來的，五官畫得生動，衣服是可以脫下來的——不過，想像小墨利斯脫到只剩內衣褲，好像有點大不敬。

此外，還有一個全身都是粉紅色的軟娃娃，放在一個漂亮的一八七〇年代算命娃娃（fortune teller doll）旁邊，算命娃娃的頭會轉，身上穿的寬裙還是用許許多多摺起來的籤紙作的。

這裡的娃娃有木製品、瓷製品、蠟製品、皮製品、混凝紙漿製品、合成樹脂製品、橡膠製品，還有竟然可以保存一百五十年完整無缺豪無破損的小巧紙玩偶。館裡有尺寸跟孩童一樣大的瓷偶娃娃，也有尺寸和姆指一般的小小娃娃。這些口袋玩偶，是一家叫作「模型娃娃」（La Poupee Modele）的公司販賣的，娃娃的名字叫小可愛（Mignonnette）。小女生可以為她們添置大量的服飾。我最喜歡的是一套以艾菲爾鐵塔為主題的奇特服飾：精巧的娃娃小可愛，穿上銀邊的粉紅洋裝，上頭還印了年份一八八九，紅磚色的捲髮上別了一個迷你的艾菲爾鐵塔，像頂小丑帽似的。

十九世紀的淑女娃娃全都打扮得精心別緻，往往都帶著針織網袋小包、陽傘、還有小巧的手套與非常小的扇子以及看戲用的望遠小鏡。有一尊一八六〇年代、作得極好的斯坦那娃娃（譯註：Steiner doll，又名華德福娃娃，娃娃是以天然的膚色棉布手工縫製，以大量的純羊毛填充，達到模擬真實肌膚的彈性。），身上穿著黑色與

灰綠色的絲緞洋裝，顯然早已是青春期的樣貌。不過，要是你舉起她的手臂，她會像個學步小童那樣的說：「把拔，馬麻。」還會像「跳華爾滋」那樣左右滑步。娃娃的內部的機械運作良好，她藍色的雙眼與金色的頭髮，依然完美無瑕，這是因為她原本的主人一年才把她從盒子裡拿出來玩一天。

褓褓娃娃的展示，相當逗趣，有兩個成人娃娃，照看十五個尺寸不同的褓褓娃娃。其中一個成年娃娃是保母，她穿的衣服是圭多特製的，另一個則是出自賽門哈爾比格公司（譯註：Simon & Halbig，德國專門製造瓷製娃娃頭的手工娃娃製作公司）的仙后娃娃，有著瓷製的頭，漂亮得不得了。她戴著綴了珠寶的頭飾，還穿了一件珍珠鑲邊的絲緞背心連衣裙，頭上編了兩條非常長的金髮辮。她看上去好像有辦法可以對所有的褓褓娃娃施以魔法，不費吹灰之力的讓他們保持安靜，只不過，就怕魔法不管用，其中一個褓褓娃娃的嘴巴已經被木製的小娃娃塞起來了。

你還可以在另一個巨型的海邊場景展示區看到更多褓褓娃娃，一大群沒穿衣服、多到讓人有點不太舒服的合成樹脂娃娃，在繪製出來的海邊背景前，堆著沙堡。他們身旁排放著精心製作出來的塑膠野餐餐具，卻沒有食物！還有一個學校場景的展示區，可以看到角色娃娃，有一個正哭得震天響、另一個則被帶上了懲

罰小帽（譯註：dunce's cap，三角錐形的帽子，被用來當成懲罰的用具，讓不聽話的孩子戴在頭上。）他們倆人都坐在木製的書桌前，上頭還有真正沾染上去的墨水斑點。

這些細節的展示，讓小小年紀的參訪者，開心快樂──不只如此，這座博物館，也吸引了真正的娃娃收藏家。奧丁父子特別自豪於他們的朱茉兒童娃娃（譯註：Jumeau bebes，創立於一八四〇年代的法國娃娃製造商）。這些並不真的是襁褓娃娃；他們是小女孩（偶爾也有小男孩）娃娃，製工精美，表情生動漂亮。朱茉娃娃製造公司由皮耶·法蘭西瓦·朱茉（Pierre Francois Jumeau）創立於一八四〇年代初期，他的兒子埃米勒經營事業有成，所以，從一八七〇年代一直到一八九〇年代，這些漂亮的娃娃都備受好評。娃娃的頭原料是精緻的高嶺土，以石膏鑄模製成，再細心的漆上淡淡的粉紅色。他們的眼睛仿真到讓人不可思議，是極為用心的以彩色玻璃棒製作而成。朱茉堅持他工廠裡的員工要經過長時間的學徒訓練，才能技術精熟，而且他會雇用孤兒小女孩，讓她們有機會習得一技之長。

薩米最喜歡的是朱茉公司創世肖像系列的娃娃（Premier Portrait Jumeau），這些是一八七〇年代晚期該公司第一批製造的系列娃娃。娃娃身長二十五英吋，膚色非常白皙，作工精美，有著藍色的雙眸與深金色捲髮。她身著保存完美的原版衣

物，一件蕾絲邊的紅洋裝、搭配上頭有凱特・格林威（Kate Greenaway，英國童書插畫家和針繡圖案設計）刺繡圖樣書裡的花樣、白色點點的長襪，還有一雙黑色的皮製綁帶鞋。她甚至還帶著黑煤玉的小小耳環。薩米也鍾愛一尊十英吋半的金髮朱茱兒童娃娃，娃娃身上穿了奶油白的洋裝，綁著棕色的絲絨緞帶，而且，腳上還穿著很配她眼睛顏色的藍色皮鞋。這兩個娃娃，在原本主人的家族裡，都受到良好的保存、備受珍愛，而且，顯然只有在非常特殊的場合裡才拿來把玩。

朱茱兒童娃娃的嘴巴，有的是閉著的，有的則是張開的，裡頭有小巧珍珠般的牙齒。館藏中，有一尊非常大的一八九〇年代的張嘴娃娃，身穿絲緞洋裝，頭記著淡粉紅色的寬邊軟帽。她的笑容雖然很甜美，但她的表情卻有點讓人不自在，因為她有著像芙烈達・卡羅（Frida Kahlo，墨西哥女畫家）那樣分明的一字眉。我最喜歡的則是「悲傷兒童娃娃」（bebes tristes）——她們的名字意思是憂傷朱茱娃娃，臉上有著奇趣各異的感性表情。有一個保存完好的娃娃，穿著紅綠相間的水手服，戴了頂艷紅的草帽，我覺得她就是挺讓人印象深刻的例子。不過，身長三十英吋、最大尊的兒童娃娃，才是我最愛的。她有著金色的捲髮和棕色的大眼，頭戴淡綠色的絲緞帽，上頭還裝飾了一朵紅色綢緞作的玫瑰花，身穿一樣是

淡綠色的洋裝，邊邊綴有大量的奶油色蕾絲花邊。圭多和薩米在一場公開的拍賣會上標到了這個娃娃，當他們提的金額得標時，整間拍賣會場上的人都為他們拍手鼓掌。

他們並非一次展出全部的娃娃。薩米和圭多有大量的私藏娃娃，娃娃的衣服也非常多。我見過一對名為夏綠蒂和蘇珊的朱茉兒童娃娃，有著一雙驚為天人的天空藍眼睛。這兩個娃娃本來的主人是一對姊妹，克萊兒和寶琳，是她們十一歲的生日禮物。顯然克萊兒和寶琳很投入的跟娃娃們一起玩，替她們穿上天鵝絨的外套、戴上同樣質材的帽子，還用屬於娃娃們的小巧晚宴瓷器餐具，幫她們上各式各樣的小小餐點。我很肯定，她們也喜歡用娃娃們自己的盥洗臺，梳洗她們好讓她們上床就寢，說不定她們還有迷你瓷製夜壺呢。

博物館裡有很多娃娃，都有自己的小小狗或小小泰迪熊。有一隻很小的史泰福熊（Steiff bear），看上去好像歷經好幾場戰爭似的。他的神情看起來十分憂鬱，其中一隻手和腳，都被仔細包紮了起來。這隻熊是義大利一間孤兒院的院長伊蒂斯．柯伊森（Edith Coisson）捐出來的。她會送給每一個新來的孤兒一隻小熊，安慰他們——直到下一個新的孤兒報到為止。也許，這隻熊因為遭到兩個孩子互

搶，所以才受了傷吧。

　　我跟艾瑪造訪時，博物館正展出一些一九二○年代到一九三○年代間的蘭奇布娃娃。（譯註：由義大利女性蘭奇夫人〔Madame Lenci〕於一九一八年創立的手工布娃娃製造公司。）這些娃娃非常紅的雙頰、搭上紅色的翹唇以及格外捲的頭髮，讓我想到那些在美國兒童選美比賽裡的小娃兒。相對的，看到那些比較現代的娃娃們，還是比較有親切感，會跟她們打招呼，好像大家都是老朋友了那樣：有艾瑪從前會塞進娃娃嬰兒床的荷莉娃娃（譯註：Holly Hobbies，美國童書作家與插畫家荷莉‧霍比所創造出來的同名人物），還有跟她從前的蘇菲娃娃（Sophie doll）長得一模一樣的玩偶娃娃（poupee），沒有嘴巴、眼睛是大的黑鈕扣，還有很長的細髮。博物館甚至還有艾瑪一九六○年代時有過的一組仙蒂娃娃（譯註：Sindies，由一九六三年創立於倫敦的血統玩具公司〔Pedigree Toys〕製造的娃娃。）看上去就像《廣告狂人》（Mad Men）的縮小版演員陣容。

　　我覺得，這就是玩具博物館的魅力所在——讓人因為認出了什麼，而小小竊喜。對我來說，更能感到共鳴的是，因為我看到既專業又魅力四射的女兒，突然之間又變成好久以前那個留著布丁頭、穿條紋吊帶褲，央求我跟她一起玩娃娃的

小女孩。

要精準解釋娃娃的魅力，實在很困難。巴爾札克（Balzac，十九世紀法國作家）在他的書桌上放了一些可以放進娃娃屋的小型娃娃，他說這些娃娃能幫他想像虛構的角色，不過，有些人覺得被這些娃娃的玻璃眼一直盯著看，讓人很不安，而且娃娃們的小指頭非常寫實，會讓人退避三舍。我倒覺得娃娃迷人極了。我不常安排自己書裡的角色玩娃娃，大部分的女孩子開始上中學之後，就會把娃娃藏起來了。

話說回來，我新書裡第一人稱的主角羅薩琳，是一個既拘謹又不苟言笑的孩子，我安排她在書的某一章當中，回到了英國二十世紀初的艾德華時代，遇見了E・內斯比特（譯註：E. Nesbit，英國作家兼詩人）筆下的人物，她在那些人的幼兒園裡把玩他們的瓷製娃娃，度過了一段非常開心的時光。

巴黎娃娃博物館

MUSÉE DE LA POUPÉE, PARIS

7 Impasse Berthaud, 75003 Paris, France

www.museedelapoupeeparis.com

娃娃宮

奧德薩之愛

烏克蘭奧德薩，奧德薩文學博物館（Odessa State Literary
Museum, Odessa）

安德魯‧米勒
(A. D. Miller)

也許是因為我清楚的知道伊札克‧巴別爾（Isaac Babel，蘇聯猶太作家）的生平故事，也許是因為博物館把關於他的簡介寫得太隱晦含蓄，在奧德薩（Odessa，烏克蘭第三大城）州立文學博物館，看到巴別爾微笑著的黑白照片，覺得有些挖苦。史達林時代的蘇聯雖然給予他崇高的讚美和榮耀，最終仍暴力的祕密處決他，結束他的生命。巴別爾也應該對自己鏡花水月的一生覺得諷刺。牆上釘著他的細邊眼鏡，祕密警察把他從家裡拖出來，送進盧比揚卡（Lubyanka）監獄時，他蒼白的臉上應該就是戴著這副眼鏡。

巴別爾是奧德薩文學博物館展覽裡最知名的文學家。這是一間很美的博物館，就在沙皇的淡藍色皇宮裡面，展覽奧德薩著名的文學家，和奧德薩奇特又可

怕的歷史。博物館座落在黑海海邊，是沙皇和蘇聯時代陽光燦爛的南方邊界。帝國時期許多偉大的作家都流亡到這裡，有的經由奧德薩港口逃亡到世界其他各地，有的為了健康因素，或為了享受浪漫生活，留在奧德薩。浮雲遊子式的浪蕩生活，是博物館裡的俄羅斯文學很重要的一部分。在俄國，博物館既展出文學藝術，但是也有審檢制度的壓制，既代表天才和勇氣，也充滿鮮血和謊言。

很多的博物館展覽著重於知名的作家，但奧德薩博物館偏重文學本身。策畫並創立這座博物館的人，是前蘇聯情報機構官員尼基塔‧布利金 (Nikita Brygin)。布利金熱愛文學，他離開情報局的過程不詳，因為仍和高層維持不錯的關係，才能在黑海邊找到一個理想的地點，實現他這個奇妙的構想，在沙皇的皇宮裡成立博物館。雖然現在屋頂有些裂縫，但從美麗的吊燈和牆上的浮雕，可以看出這座皇宮當時的盛況，有許多達官顯要和貴族在這裡舉辦宴會，皇宮就是為了舉辦宴會而建的。他找一些年輕女孩到蘇聯各地蒐集文學家資料，做為館藏。博物館大廳有兩座迴旋的大理石階，通往二樓一系列的展覽室，資料就放在這些明亮的展覽室內。博物館於一九八四年成立，之後即使蘇聯瓦解，烏克蘭獨立，也沒有影響到博物館。現在這裡的管理階層都是嚴肅的年長者，像我這種興

致勃勃又頻頻詢問的年輕人並不多見，但他們也會耐心提供協助。至今博物館能夠持續經營下去，也是憑藉著對文學的愛。

多年來我身為駐外記者，在前蘇聯四處遊歷，這是我生命中最開心、最挫折、最傷心，也擁有最特別的身分地位的一段時期，在奧德薩參觀博物館是其中最值得紀念的一刻。我第一次造訪是二〇〇六年，我喜歡奧德薩也喜歡博物館，但是在途中我寫的那些故事（關於港口走私和渡船碼頭性交易）是很黑暗的。有一位從事慈善工作的女子，專門解救性交易受害者，她告訴我，如何從伊斯坦堡（Istanbul）坐船而來的眾多旅客中，分辨誰是性交易受害者，她們共同特徵是看來面帶飢色、貧窮卑微，沒有帶行李、衣著也不合時節。奧德薩市的黑暗面，以放蕩邪惡的性交易聞名。

普希金（Alexander Pushkin，十九世紀俄國詩人、劇作家）得要為這城市的聲名狼籍負一部分責任，他在奧德薩寫《尤金‧奧涅金》（譯註：Eugene Onegin，普希金以詩的形式寫的小說，俄國文學經典之作）的劇本時，草稿旁畫了一些他身邊的風塵女郎的塗鴉。博物館的複本上可以看到他有許多的塗改。這些塗鴉更顯示出他因為自己的天分而萬般無聊。傳說普希金是被沙皇放逐到奧德薩，然後跟市長夫人女

公爵佛倫莎瓦（Countess Vorontsova）有一段情。普希金在當地的情人不只一個，其中之一是卡羅琳娜‧索本斯卡（Karolina Sobanska）。索本斯卡一度是波蘭著名詩人亞當‧密茨凱維奇（譯註：Adam Mickiewicz，波蘭浪漫詩派詩人，一般認為是波蘭最偉大的詩人，和拜倫及歌德齊名。）的情婦，同時也是沙皇祕密警察的線民。密茨凱維奇的作品也在這博物館裡展出。普希金激怒了市長，市長命令他寫關於蝗蟲災害的報告，然後把他永遠趕出奧德薩。

從奧德薩市區房屋建築格子型的露臺和芬芳的行人道，你仍然可以感受到這城市的情慾的刺激和誘惑。我的小說《融雪之後》（Snowdrops）故事大都發生在莫斯科，主角尼克在故事結束的時候就來到了奧德薩。尼克長期以來一直處於自欺欺人的狀況，生活墮落。尼克說：「你把事情美化，事情的發展就可以任你為所欲為。」奧德薩是說謊者的溫床，最適合尼克。

然而，就像許多港口一樣，奧德薩一方面代表自由，一方面充滿了醜聞。走私的貨品和革命鬥士以及他們的理念都在港口進進出出。博物館的每一間展覽室都代表奧德薩某一個時期的歷史，傢俱和設計都很有特色，呈現那個時期的氛圍。有一間展覽室代表一八五〇年到一八六〇年代，展出一系列的期刊《警

鐘》，俄國革命家亞歷山大‧赫爾岑（譯註：Alexander Herzen，俄國作家、思想家，公認是俄國社會主義之父。）被放逐在倫敦時發行這些期刊，偷偷的經由奧德薩的港口轉送到俄國其他各地。

自由意識一直都是奧德薩的重要思潮。凱瑟琳女皇在一七九四年將奧德薩建立為自由港，很快的成為國際城市，許多希臘人、波蘭人、德國人、義大利人、韃靼人、土耳其人、阿美尼亞人、逃亡的農奴，還有受到俄國各地排斥的猶太人，都大舉遷到奧德薩。在今天，奧德薩仍是地中海型的城市結構，蘇聯解體之後政局也不穩定，但它既有異國風情，也保有自己的特色。博物館的人物肖像和文學手稿，可以看到多種語言的詩歌和論戰，既有被遺忘的英雄和他們在海外的奮鬥故事，也有少數族群的經典之作。

相對於首都聖彼得堡的寒冷，位於帝國另一端的奧德薩很溫暖，奧德薩在其他方面和聖彼得堡也極端不同。杜斯妥也夫斯基（譯註：Fyodor Dostoyevsky，俄國著名小說家，作品對二十世紀的文學有很深的影響）說聖彼得堡是個精心設計的城市，是彼得大帝用奴隸的骨血建造的，而奧德薩是以商業活動自然集結形成的城市。

但奧德薩之後也免不了流血，二十世紀初期，這裡充滿革命戰爭和殺戮。革

命往往只是殺戮流血、報復消恨的藉口。博物館展覽了伊凡·蒲寧（譯註：Ivan Bunin，俄國作家，一九三三年諾貝爾獎得主）的書《被詛咒的年代》（Cursed Days）是他在蘇俄內戰時期的日記，這本書充分證明這個觀點。你可以坐在博物館裡蒲寧的梳妝臺旁邊，梳妝臺是從蒲寧的家裡搬來的，看看鏡中的自己，如果你也生在那個時代，面對《被詛咒的年代》裡所描述的情形，混亂的謠言、殘暴的橫行，你要如何應對，怎麼妥協？鏡子有一部分貼了蒲寧的家書和照片，其他部分已經斑駁了，斑駁的地方看來還真像是乾了的血塊。

蒲寧寫到，革命時代的奧德薩是一個焚毀的、死亡的城市，是流氓和酒鬼拿左輪槍和刀四處橫行的惡夢。他的記載比謝爾蓋·愛森斯坦（譯註：Sergei Eisenstein，聯裔猶太人，電影導演，蒙太奇技法的創始人）拍攝的電影《波坦金戰艦》（Battleship Potemkin）更貼切可信。愛森斯坦才華洋溢，但是拍攝這一部關於沙皇時代的海軍戰艦叛變事件的電影，過分偏離事實，成為一部宣傳片。電影裡有一幕非常經典，一輛嬰兒車巔簸的從階梯一級一級滾下，衝入海裡。博物館有一些電影發行時的愛森斯坦的卡通畫像和宣傳廣告，都是一九二〇年代關於這部電影的戲劇性資料。如今參訪者從博物館漫步到波坦金大道，可以花點小錢和路邊的

奇珍異獸合照。

蒲寧受不了恐懼和貧困交加，一九二○年搭上最後一艘撤退的法軍軍艦，離開奧德薩。之後幾年，伊札克‧巴別爾發表了他的作品《奧德薩的故事》（Odessa Tales），使得巴別爾聲名大噪，但時代變化太快，他們寫的那些故事背景，在新的動亂裡已經煙消雲散。

我所景仰的俄國經典作家很多都來到奧德薩。果戈里（譯註：Nikolai Gogol，俄國作家，生於烏克蘭，當代人認為他的作品很寫實，後人認為他的作品浪漫，且有超寫實的特色。）因健康因素到南方的奧德薩來。博物館為他設立一個小紀念館，陰暗的壁龕旁邊有十字架型的書架，牆上有裝飾性的浮雕。契訶夫（譯註：Anton Chekhov，俄國著名劇作家及短篇小說家，史上最偉大的短篇小說家之一。）在被放逐到沙卡里島（Sakhalin Island）時，途經奧德薩。托爾斯泰（Leo Tolstoy，俄國小說家，被公認為世界上最偉大的作家之一。）也來過這裡，博物館有一張他年輕時的照片，和他之後舉世聞名的大鬍子形象大相逕庭。看來幾乎所有有名的作家都來過這裡，杜斯妥也夫斯基是一個例外，他從來沒有來過，奧德薩完全不適合他。

蘇聯時期的名作家也來到這裡，安娜‧阿赫瑪托娃（譯註：Anna Akhmatova,

俄國女詩人，出生在奧德薩附近，父母親皆貴族出生，在蘇聯統治期間她很多親人遭到迫害。）在奧德薩出生，馬雅可夫斯基（譯註：Vladimir Mayakovsky，俄國著名詩人、劇作家、藝術家）說他在奧德薩尋得他的摯愛，曾經過在一首詩裡面寫到：「啊，我戀愛了，在奧德薩……」，博物館有一張他的照片，容貌狂放，搭配歪斜的拼貼裝飾，加上了鮮紅色相框，很不協調，看來像是建構主義取代了當時十九世紀的風格。沿著一面牆，綠油油的博物館花園裡有很多已故作家的雕像，不時有貓咪穿梭出沒，還有一個紀念弗拉德米爾・維索茲基（譯註：Vladimir Vysotsky，蘇聯著名歌手、詩人及演員，對於蘇聯的流行音樂、演藝圈和大眾文化影響深遠。）的紀念碑，他是一位不同凡響歌手，蘇聯數一數二的好詩人，也是演員，在奧德薩有工作室製作電影，他的歌頌揚對奧德薩的嚮往。如果能回到過去，我會選擇去參加維索茲基在七〇年代的半公開演出。

對我來說，一八九四年在奧德薩出生的伊札克・巴別爾是天才，部分導因於他是猶太人，而奧德薩的陰暗歷史和猶太人的命運脫離不了關係。我第一本書就是寫我的猶太人祖先，在十九世紀末期從烏克蘭西部移民到倫敦東區。任何人研究當時烏克蘭的猶太人，都會涉及奧德薩。它曾經是歐洲最大的猶太人城市，就像

十九世紀末期的維也納，比較重視商業，沒有維也納那麼富裕，適合自信心強又開明的猶太人發展。奧德薩的猶太家庭，把小提琴家和經商機會主義者送往世界各地。我發現二十世紀初，倫敦有一個凶悍的猶太人幫派就叫「奧德薩幫」。

在博物館裡看伊札克・巴別爾寫的書《奧德薩的故事》，早期色彩鮮麗的書，和他的照片擺設在一起。書中的女郎穿著噴了香水的性感內衣，搖著黑色的扇子，準備用金幣豪賭一把。主角猶太黑幫老大班亞在妹妹結婚之夜燒掉了警察局。有一個人被他的手下殺死，他跟死者的母親說，每個人都會犯錯，甚至上帝也會。你如果看了太多的奧德薩的豪宅皇宮，去看看班亞混跡的地盤，那裡多是窮困潦倒的人、吵鬧的孩子、修舊車的男人，從破房子走出的年輕美麗、有本錢放蕩的女人。

我尊崇巴別爾有特別的原因，一方面我有猶太人血統，另一面我和他有共同的職業背景，同樣是新聞從業人員轉為作家。一九二〇年波蘭和蘇聯交戰，巴別爾是一位戰地記者，他和哥薩克的騎兵在戰場上衝鋒陷陣，身為猶太知識分子，和哥薩克的騎兵一起並肩作戰也是奇談。之後他把這次經歷寫成《紅色騎兵》(Red Cavalry)，是一系列可怕殘暴的戰爭故事，寫得極為出色。之後的發表就不

多了，他自稱為沉默的大師。然而，在他有機會離開時沒有離開蘇聯，是經典的蘇聯悲劇英雄。

巴別爾和其他一些較不出名的作家，在一九四〇年被槍決，博物館展也提到這些作家，如果他們有更長的生命，也許會像巴別爾一樣有成就。在那之後不久，充滿猶太人影響力的奧德薩就完全被戰爭暴力所破壞，慘烈的程度不亞於二次大戰，不忍卒睹。博物館的一樓有一系列的展覽室，討論戰爭帶來的災禍和對文化的摧殘。展品包括德國的盟友羅馬尼亞街道廢墟的照片，還有之後解放奧德薩的蘇聯軍隊照片，都是大型的照片。這兒也保留下一些羅馬尼亞佔領軍下的軍令，下令將猶太人集中在貧民區，大批猶太人被處死。當我看到這些種族屠殺的資料，暗想異時異地，我可能也會是其中之一。

從某方面來看，博物館關於巴別爾的資料並不多，也許理當如此，博物館自一九八〇年代以來沒有什麼改變。雖然在當時巴別爾已經被平反，但他真實生平的全貌尚未廣為人知，而蘇聯政府對他們犯的罪行既不承認也沒有公開，所以博物館對這些受迫害的作家的展覽仍多有保留，例如巴別爾被逮後倉皇憔悴的囚犯照片就未被展出。

我們可以說博物館自有其審檢制度，一方面褒揚蘇聯的名作家，另一方面控管資訊，有所保留。博物館的創始人尼基塔·布利金作為一個開創者，對於種種困難，有親身的體驗，據聞黨部的領導對他過於開放的作風頗為緊張，在博物館開放前強迫他離去。布利金在一九八五年過世，來不及親眼見到博物館的成立開放，雖然最後階段少了他的參與，但就某方面來說，展覽的設計和內容在當時都算大膽。博物館是那個時代的產物，因此更具有價值。就像奧德薩城市本身，博物館頌揚偉大的歷史和文化，是一件光榮的成就，卻是也有其黑暗的一面。

待在蘇俄的那幾年，拓展了我的文學和道德的視野，讓我思考藝術和苦難之間的關係：苦難往往孕育出偉大的藝術作品。奧德薩是藝術和苦難的劇場，博物館就展出了這兩者間的相伴相隨、相互呼應。我愛這個城市，我愛這博物館和俄國文學，但是它們不值得用鮮血和生命來灌溉。

奧德薩文學博物館，烏克蘭奧德薩

Odessa State Literary Museum, Odessa

2 Lanzheronovskaya Street, Odessa 65026, Ukraine

www.odessatourism.org/en/do/museums/literary-museum

微笑的水仙子

英國賽倫塞斯特，柯里尼姆博物館（Corinium Museum, Cirencester）

愛莉絲・奧斯瓦爾德

（Alice Oswald）

我六歲時隨著學校的旅遊活動參觀博物館，不太能確定它在哪裡，只記得它在街角，有許多石階，跑下石階後迎面撞上一隻猩猩。我也太確定牠是不是活的，我對著同學大呼小叫說，來看大猩猩！我的老師柯普斯特女士斥責我：第一，我不該亂跑。第二，不該亂叫。第三，那是一隻長臂猿，不是猩猩。我只記得那些石階和那個高大的薑黃色的怪物看著我，其他我都記不得了。

之後，我不常去博物館，玻璃櫃擺放那些和我無關的東西，我也提不起興趣。對我來說，博物館囉哩囉嗦一長串的說明不外乎撲殺、吞食和腐敗的過程。

幾年前我到英國賽倫賽斯特城（譯註：Cirencester，位於英格蘭格洛斯特郡，在倫敦東北八十英里處。）的柯里尼姆博物館，博物館剛整修過，展覽品旁邊有些個穿

羅馬服飾的蠟製人像。柯里尼姆過去是重要的羅馬城市，這裡陳列了一些過去的情景：肉販持刀準備切一隻雞；羅馬士兵無精打采的躺在營房裡的床上；一家四口坐在客廳裡像在爭論什麼。博物館樓上的展覽像古墓，當我觸摸銀幕，銀幕發出聲音抱怨道：「市民們！我知道你在想什麼！為什麼有一位本地羅馬居民會如此富有？帶帽子的大衣很重要，這裡的冬天非常冷……」。到處都有些紅色的看板，上面有說明文字，下面展示羅馬人用過的東西，包括皮帶環、把手、濾網、七個銅或銀製的湯匙、錢幣、水壺、秤錘、手術用的勾子和探針、犁、石柱。

專心注意的看這些事物可不容易，我坐在家裡回想著這些遠古的羅馬人，並沒有注意到我的原子筆在紙上忙碌的塗寫。當然我可以停下來關注一下手上的這隻筆，黃色筆身，筆尖帶著油墨，讓我能文思泉湧，只是它靠在我的食指上確實寫得有點累了。既然是隻筆，多少帶點學究氣，它可是幾近忘我的盡情抒發呢。湯匙、鉤子、皮帶環其實都是一樣的情況，這一整天我的手對這種種都很熟悉，然而我的思緒卻遊走四方，捉摸不定，一會兒停留在幾小時前，一會兒在幾小時之後。一個人的思慮要停在當下幾乎是不可能的，要想像過去則更有挫折感。

我在博物館四處遊走，增長了很多見識，和一動也不動的屠夫蠟像、士兵雕

像交換目光，實際上似乎沒什麼東西能吸引我的眼睛。不知不覺中看到那尊「水仙子」（譯註：nymph，西臘羅馬神話裡的仙女，居於山林或水邊，形象一般是年輕美麗的女子，在自然環境裡自由自在，能歌能舞，能迷惑落單的旅人。）雖然她比長臂猿小了三十倍，卻令人激賞。

事情發生在二○○五年，那一年我從英格蘭達文郡（Devon）搬家到格洛斯特郡（Gloucestershire）。在達文郡我們是住在達特河邊（the Dart），是一條五十二英哩長會淹死人的大河，跟高速公路一樣寬，有些地方有二十英呎深。在格洛斯特郡離我們最近的河是頓河（the Dunt），是一條小溪，不比我的靴子深，在田野裡，淺淺的水，大部分被野生蕁麻掩蓋著。這兒的風景，整體來說是水太少，搬來的第一個月，我覺得口乾，不只是喉嚨覺得口渴，在視覺上和聽覺上都覺得乾涸。也因為如此，博物館玻璃櫃裡的這尊水仙子特別的醒目，引起我的注意。

水仙子沒有太多的說明，只有一個編號和一個簡單的註解，說她是羅馬時代用骨頭做成的，所以我不得不仔細研究一下她。我看到她是鐵器時代的古物，可以收藏在口袋裡，已經有些損傷，左手臂和兩腿膝蓋以下都沒有了，胸部有一些刻紋。她帶著微笑往外看，修長的手輕輕的抱著瓶子，倒出水來。她的肩膀發出

溫潤的微光，但不是很閃亮。她主司水，輕鬆自在，體形彎曲像是月亮，或者像是個問號。雙腿嚴重受損，神情依然輕鬆。身上沒披衣服，肌膚都是骨頭刻出來的（是什麼東西的骨頭啊？）體態纖細，感覺好像是被水沖刷過，其實四周並沒有水，甚至從她的瓶子裡流出的一點點水，都是骨頭刻出來的，就像骨頭一樣乾。

這尊水仙子是水神的縮小版，掌管當地的水土，有更大更無形的力量讓她流離失所。她的本尊來自希臘，羅馬時代加以進一步改裝修飾，格洛斯特郡的工匠用當地的骨頭雕刻，為在英國的羅馬人帶來平安，避免水患──水患指的可能是澄河（the Churn），也可能是頓河，之後流入澄河。

在希臘羅馬神話裡，河流是男性，河的源頭則是女性，最起碼掌管源頭的神祇是女性。頓河的源頭布滿野薔薇、榛木、接骨木的花和蕁麻。有兩個石頭平臺，農夫可以把水仙子放置在這裡，當然也可以放在家裡的神龕中，和其他神祇一起，每天晨禱乞求她們的祝福；也可以將水仙子放在羅馬人穿的長袍口袋裡，長袍有口袋，當羅馬人四處走動，或和人聊天時，可以摸摸口袋裡的水仙子，像是現代人聊天時把手放在口袋裡把玩零錢那樣。有水仙子的保佑和祝福，會帶來有好處。

詹姆斯‧弗雷澤（譯註：James George Frazer，蘇格蘭的社會人類學家，在神學和宗教學方面的研究影響很深）在一九二二年版本的《金枝》（The Golden Bough）裡記載了一些祈雨的奇風異俗：

在爪哇，兩個人用細軟的樹枝互相抽打對方，直到背上流出血⋯⋯俄國的西方和南方的某些地區，教會活動完後祈雨，教友將穿著袍子的神父推倒，把水倒在他身上，全身濕淋淋的⋯⋯，一八六八年在俄國某一村莊，因長期乾旱，農作物沒有收成，村民將前一年冬天過世的叛教者屍體挖出來，鞭打屍身以及頭部，喊叫著命令它「給我們雨」，其他人把水倒過篩子，淋在屍體之上。

我很佩服這些極端的祈雨儀式，同樣也佩服有些人企圖用隱喻和世間萬事萬物溝通，雖然所有的語言都基於隱喻。如果你花錢買些種子或牲畜，當然希望它（牠）們成長，企求日後有所收益。水仙子不只是水的人格化，也不僅只是女性的陰柔象徵，而是在有極端需要的情形下，代表一種能讓我們與不可知的世界溝通的能力。不言而喻的，水是透明的，沒有固定形體的，比起皮帶環和原子筆更

讓人難以捉摸，它是生活中最為需要的。

我花了幾個小時看著水仙子，還買了名信片，以便於日後可以隨時看到她。

然後我開車回家，當我轉彎進入頓河河谷，我感覺頓河變了。河道雖然仍然很小，但水的潛能似乎是無遠弗屆的，好像海洋悠遠的呼吸，頓河的水遙遙的召喚萬物，流向它的懷抱。

就像小時候撞上的長臂猿的那一刻，水仙子讓我心領神會，她使我的想像力在當下奔馳。就我而言，想像力的源頭是過去的生活經驗，而博物館真正的價值也就在於此。

這些種種都發生在七年前，當時我受邀寫這篇文章，第一個念頭是，只要我手裡握著水仙子，我就可以寫好這個故事。我想到希臘神話裡的阿克泰翁（Actaeon，希臘羅馬神話裡的一位英雄）的故事，他是個獵人，意外撞見狩獵女神戴安娜（Diana）和她的仙子們沐浴，戴安娜一怒之下將獵人變成一頭公鹿，然後被獵人自己的獵犬吃掉。我也應該保持一些距離，不要太深入端詳水仙子。

感謝柯里尼姆博物館慷慨的讓我戴著白手套，將水仙子放在掌上。她是如此的輕盈，我卻無法清楚的端詳她。我無法集中精神，因為當我把水仙子從牢房一

樣的玻璃櫃取出後，又陷入另一個牢房——我的身旁圍繞著攝影師和相機鏡頭，一大群人正拍攝我在欣賞水仙子的畫面。最後，我和水仙子都困在照片裡，我看著水仙子的笑容，看到的不再是頓河水仙子若隱若現的羞澀的笑容，而是一個生氣的女神，乾巴巴的假笑，乾得像骨頭。

賽倫塞斯特柯里尼姆博物館

Corinium Museum, Cirencester

Park Street, Cirencester, Gloucestershire GL7 2BX, UK

www.coriniummuseum.org

子與母

比利時奧斯坦德，恩索爾故居（Ensorhuis, Ostend）

約翰・伯恩賽德

（John Burnside）

一九七六年的復活節假期，我從劍橋技術學院（Cambridge Tech）返家過節，我的母親跟大家說，那年夏天，她想「出國」，留下我一臉驚懼的父親。一開始，我堅決認為自己該表示支持：她四十六歲了，我們住在東米德蘭（East Midland），而她離家最遠的紀錄，只不過到黑池（Blackpool），而且我覺得，出去玩玩，對她會有好處。我大半個青少年時期，都在跟我爸爸吵架，所以，我喜歡所有可能會惹毛他的大小事。只不過，兩天之後，我便猶豫了，因為母親說，這趟假期也可能當成是我的畢業禮物：自從六年前我跟家人去克拉克頓（Clacton）的度假村露營兩個禮拜之後，就再也沒有跟他們一起旅行過，那次，因為我父親史詩般的打鼾聲吵得我無法睡覺，連深夜時候，我都還獨自在海邊徘徊（白天我

才在每天下午都播放《超時空奇俠》〔Doctor Who and the Daleks〕的營地電影院裡睡覺）。現在要反悔已經太晚了，幾個月之後，我爸媽、我妹妹、還有我，大家都搭上前往奧斯坦德的郵輪。

我完全不曉得為什麼母親想要到那裡，她只說——從簡介手冊看來，好像是個挺不錯的地方——不過，既然也無可挽回了，我決心要扮演一個乖兒子，好好參與、當這個家裡的一分子。只不過，多虧了我父親，我那些立意良善的決心，持續不久，除了有人帶著導覽根特（Ghent）和斯勒伊斯（Sluis）那讓人痛苦難耐的幾個小時之外，那次假期，我大多都在奧斯坦德大廣場附近的小街道閒晃，在那裡，我發現了一個好得讓人意外的美術館，不過現在它已經被併入羅馬街上的Mu.ZEE博物館了。那座美術館引我走到瓦蘭德倫街（Vlaanderenstraat）上一棟又高又窄的樓，那是畫家、音樂家，同時也偶有文字作品的詹姆斯‧恩索爾（James Ensor）曾居住、工作的故居。一九一七年，他從姨媽那兒繼承了這棟樓之後，一直到一九四九年八十九歲的他逝世為止，都住在此處。那個時候，恩索爾已經不再是一八八○年代時的那個爭議性人物。有人說他晚年的作品證明他風格不再那麼強烈，甚至有衰落的跡象，但我不同意這點。他在瓦蘭德倫街自宅中創作的畫

196　　　Treasure Palaces

作，的確比較低調，然而，那些作品有種哲學的深度、能看穿時空，這讓它們可以合情合理的跟任何一位偉大藝術家的傑作相提並論。

從街道上看恩索爾故居的外觀，並不怎麼特別，不過，走進去的那一刻，我便深深著了迷。我甚至還要母親也來看看，但她表示那聽起來不像是她會有興趣的地方，這點我不得不同意。大老遠來到這裡我才明白，我喜歡的，都不是她喜歡的，母親和我的共通點少得可憐，這點讓我很難過。

時至今日，又回到恩索爾故居，看到這裡幾乎沒什麼變，我大吃一驚。一樓還是可以讓人回想起恩索爾還沒入住前的時光，當時這是姨丈利奧波德（Leopold）的店舖，賣的是貝殼與紀念品。（恩索爾的父母也擁有連鎖紀念品暢貨中心，進口貝殼、東方來的花瓶、半寶石，以及每年嘉年華慶典上要用的面具，這些面具在恩索爾後來整個創作生涯中，有時會以極為不祥與邪惡的形象重現於他的作品之中。）也許這兒最有趣的展覽，是斐濟的美人魚，那是把猴子的頭和前肢接到魚身上面的古怪稀品，不過，這整間展廳混雜陳列了嘉年華面具、海洋生物、假人頭、日本扇子、奇珍的貝殼和怪異的珊瑚，像一種超現實的獵奇展示館，但似乎又比大自然不經意生成的事物，還要隨意。然而，即使樓下已經這麼讓人著迷了，對我而言真正

重要的，是樓上那些恩索爾創作的非凡畫作；一九七〇年代的我，第一眼看見它們，那景象就深深烙印在我的內心，從未消失。

最吸引我的，是作品的多樣性。恩索爾出名的，是他畫筆下猶如夢魘般、有時還帶屎尿癖意象的比利時嘉年華會，在這些畫作裡，他會以基督之姿出現，遭致群眾嘲笑（人群中包含了其他藝術家以及政客）。話說回來，在他的創作生涯中，他同時也以無常和虛無為題，創作低調、冥想風格的作品，這些作品，從《一八七六年七月二十九日午后，海邊的盥洗屋》（*The Bathing Hut, Afternoon, July 29, 1876*）到一八九一年的《藍色水壺與靜物》（*Still Life with Blue Pitcher*），一直到晚期的海景和室內畫作，都是例子。但別忘了，作品《骷髏頭搶食醃鯡魚》（*Skeletons Fighting over a Pickled Herring*）當中的怪誕精神，就連在看似不過尋常肖像畫裡，也會重現──這幅肖像畫的主角，是一名拒絕付畫作費用給恩索爾的女士，後來她就成了肖像畫裡一口暴牙、滿臉痲子的醜老太婆。

留存於恩索爾故居的作品都不是原作，但這點並不重要。（在藍色交誼廳裡展示的畫作──在這裡也看得到恩索爾的腳踏式風琴──都是品質很棒的複製品，只是原作都在世界各地的國立美術館罷了。）重要的是這座故居提供了我們對這位屋主的認識，那感

覺對我而言矛盾得恰到好處。這位自詡為無政府主義者的藝術家，在他貌似符合受到大家尊敬的中產階級人生裡，在他符合大家嚮往、猶如濱海度假屋的樓房之中，卻創造出一些二十世紀初期最讓人不安的作品——在他年輕的時候，這些讓超現實主義（Surrealism）、達達主義（Dada）相形遜色的作品，被視為極其駭俗驚世，有時候甚至還遭禁。也難怪恩索爾在一九三三年發表對愛因斯坦的公開演說時說：「就讓我們好好了解比利時一句古老但再合適不過的座右銘吧：觀念相互撞擊的結果，就會產生靈光。」恩索爾自己就跟愛因斯坦一樣，本身也是充滿了矛盾與衝突。他的藝術作品，揭示出當代各種影響力之間不斷的相互作用，一次又一次，最後造就出一個當下的秩序，同時，他的藝術也暴露出所有我們強加於真實之上的不變狀態，只是短暫而臨時的，而我們當下能擁有的，僅是一張面具。

　　重訪某地會有種奇怪的感覺，無論一切看來有多熟悉，就是少了什麼。對我來說，恩索爾故居少了那些面具……沒錯，這棟房子滿滿都是面具，可是，這些年來，我的想像力已經翻了好多倍了，那些我在恩索爾的作品裡看到的、在別處見過的嘉年華會面具、跟恩索爾沒有任何關係的面具，全部都從記憶裡翻了出來，

它們加起來塑造了這棟屋子在我心中的版本，在我的想像中，臺階更長、走廊更寬也更為挑高、每一道牆都滿滿的都是石膏、混凝紙漿、還有蟲膠（譯註：醇溶清漆，一種天然的熱塑性材料。）做成的面具。的確，當時吸引我的，是面具的收藏──而我喜愛面具的理由，比我自己理解的，還更涉及到個人層面。面具可以遮掩隱藏，不過它們也會滑下來，而伴隨著每一次面具滑下的，是一場新的驚喜。顯然，在這一片面具的背後，都一定有些不為人知的事。而一旦我們能一窺面具的另一面，那張藏起來的臉，往往才知道自己假定、希望或是害怕的，跟事實非常不同。同時，揭露本身也是一個雙向的過程。

據恩索爾說：「我們在觀察的同時，視角已經在變化了。」這句話，在我們有機會一窺曾經被隱藏起來的東西後，感到驚訝，然後因為發現我們見到的跟本來想像的落差甚大時，特別正確。在這種時候，不只是祕密遭到公開讓大家看而已，而是我們看的方式，整個改變了，進而開啟了另一個我們有點熟悉、又極為不同的完整世界。

我現在才明白，一九七六年當時，那趟旅程與我切身的關係。就在全家來到奧斯坦德的假期期間，我才第一次見到母親用面具隱藏起來不讓我看的那一面。

當然，我知道她對生活充滿了失望，不過，一直到那次出遊，我才真正認清自己也是造成她失望的原因之一。我也許已經從某間名不見經傳的理工學院取得了學位（我就讀那所學校是因為我想不出來自己還能幹嘛），不過，那年夏天，我擺明了就是沒有任何野心、沒有前景、沒有任何計畫，我只知道自己不想成為某個「體系」裡的一員。我早已不是母親心中那個資賦優異的兒子——自從母親聽到一所又一所學校的老師說我是聰明、會做大事的小孩，她便一直寄望著，我注定會擁有成功的人生。甚至曾經有一個老師說，我是「無論做什麼」都能成功的小孩。甚至到我被學校退學，她還是認為我可以回歸正道，就算不像我表哥約翰當個拿金牌的物理學家，最起碼也像我阿姨艾蓮娜那樣當個老師，或是像我叔叔湯姆擔任公務員。不過，那年夏天，母親那些卑微的願望也變得非常遙遠——假期中的某天下午，父親去了酒吧，妹妹在樓上的房裡，跟我在大廳喝午茶吃蛋糕的母親，老實不客氣的問我，我到底要怎麼過我的人生。這是父親常常用來激怒我的問題，不過，母親卻從來沒問過。在那個當下她突然就問了，而我沒有答案。

「那些事對我來說沒意義。」我回她道，我自己也曉得這樣講聽起來有多空洞。

她嘟起嘴。「那什麼才有意義？」

我什麼也沒說。就在那個時候，我明白她有多受傷，不只是因為父親酗酒又不可靠，也不只是因為像她這樣的人一輩子翻不了身，而是因為她看到了我的失敗。對她而言這個失敗不合邏輯，因為我有學位，應該有所價值才是啊！但是我一點都不在意學位，我也一點都不在乎成功或失敗。

「那你打算做什麼？」她說：「要是你不小心點，你到頭來就只是個藍領勞工，像你爸一樣。不然就是在工廠裡，像我和你妹妹。」

「噢，」我說：「那有什麼不好？」

她就沒再說什麼了，只是瞪大雙眼不可置信的直直盯著我，想當然，她腦子肯定在想，到底發生了什麼事，讓我對一切都無動於衷？我非但沒有讓她安心，到頭來竟然還拒絕溝通、不把自己想的說出來，甚至不願意認同她的擔憂有理。對我來說，沒錯，我們是家人，但生活再再不同的世界裡，而且我才不想按照她的設定乖乖照做，讓她能在親戚面前誇耀。我不知道她是不是從我的表情裡看出了這點，也許她在一連串失望後終於放棄（從那一刻起，我認為母親真的放棄了，只不過她依然愛我）。無論出於什麼原因，母親就走上樓回房去了。之後，我們都沒有再提起過這件事，一次也沒有。

恩索爾有一幅創作於一九一五年的畫，名為《我死去的母親》（*Ma Mere*

Morte）。畫裡的背景，一名死去的女人，合十的雙手纏繞著念珠，因為腐敗的緣

故，無法緊閉的嘴巴微張，前景則畫了詭異的靜物，光線在各種有顏色標示的藥

罐子上，閃耀變化。我見過這幅畫，就我印象所及，不是在一九七六年假期裡看

到的，我一直以為這是收藏在別處的畫作；不過，這幅在 Mu.ZEE 博物館恩索爾

展廳裡的圖像，幾乎可說傳遞出深深的哀傷感，奇怪的是同時又非常真實。這幅

作品，是恩索爾在母親過世後三天之內，創作力大爆發，所畫下的幾幅作品之一

（最起碼有四幅素描、兩幅彩畫）。

他的母親無論在財務上或精神上，一直都支持著恩索爾，讓他度過了最艱困

的日子。傳說恩索爾的父親有酗酒問題，所以她其實也得要背負自己的困境。在

這幅畫裡，她是個空殼、沒有被什麼綁住，死亡全然淨化了她。但同時，與其說

她的肉身在腐爛，不如說她在光線中慢慢消失，身體幾乎就要跟前景的藥罐子一

樣透明了。這並非暗示眾所周知身為無神論者的恩索爾，要在這些圖像中暗示什

麼宗教意義（就這一點來說，他在母親死去的床邊所畫的素描，尤其是《我死去的母親—作

品三號》〔*Ma Mere Morte III*〕，可說一點都沒有這樣的意味）；相反的，真正傳達給我

們的，是一種得來不易的肉身解脫——母親辛苦的一生終於獲得解脫了。

要是我的母親多活個幾年，她應該會對我的小小成功，稍微感到快慰吧（先是任了公職，然後在電腦業擔任中階主管）。不過，那次奧斯坦德之旅過後六個月，她就被診斷出無法手術治療的癌症；又過了六個月，我們將母親下葬於科比，墓園離家很遠，母親在一群陌生人之中長眠。

母親去世前兩週，我進到她的房間，她靜靜不動的躺著，雙眼緊閉，七月的陽光從窗戶照進來，灑落在她的梳妝臺上。她看上去，離我非常遠，好像很自適於另一個世界，就是那種我們愛的人有時候在睡夢中的樣子——有那麼短暫的一刻，我心裡幻想著，要是母親在那樣的中止狀態中，還聽得到我說話，我也許能讓她明白，她認為的那種快樂，永遠沒辦法滿足我。然而，當我凝視她的臉時，這個幻想就消逝了。母親面容寧靜，在那一刻，她好像卸下了重擔，然而這不過是一連串面具裡的另一張罷了。在那之前，我都一直以為所有的面具，目的都是為了隱藏，而面具隱藏的，是真正的自我，那是一種不變的存在，一個飽受痛苦、恥辱、要被隱藏起來的自我，原因不外乎就是要自我保護，或者說，以我母親的失望為例，隱藏自我是為了要保護別人。

然而，如果當初我在恩索爾故居能多花點心思，也許我會早點明白，我們的人生面具很多，但每一張面具，都一樣真實，也一樣虛假——就算是最短暫或最開心的那張面具也一樣。

奧斯坦德市恩索爾故居

ENSORHUIS, OSTEND

Vlaanderenstraat 27, 8400 Oostende, Belgium

www.muzee.be/en/ensor

家 美國波士頓，波士頓美術館（Museum of Fine Arts, Boston）

克萊兒・麥絲德
（Claire Messud）

我第一次到波士頓時還是一個十幾歲的孩子，在南區的住宿學校就讀，艾略特（T.S.Eliot，美國詩人、劇作家和散文家，一九四八年諾貝爾文學獎得主）年輕時也在這裡就讀過。這間學校是一七九八年成立，對美國人來說，是一間有歷史的老學校，對我來說，波士頓是存在於小說裡的啊。我的童年幾乎都在澳洲雪梨和加拿大多度過，都是大英國協的邊陲。之後來到波士頓，一個人文薈萃的城市，充滿了令人難忘的小說故事和偉大的詩歌。

波士頓收藏許多不同凡響的名畫。波士頓文化是非常奇特的組合，住了很多想法奇特的外國人，經常在歐洲和美國之間來來去去，思想和一般美國人不一樣，也因此我很喜歡波士頓。惠斯勒（James Whistler，美國十九世紀最重要的前衛畫家之一）生於麻州，經常在歐洲被誤認為俄國人，他也引以為樂。沙金（John Singer

Sargent，美國著名肖像畫家）的父母是美國人，但他出生於歐洲，晚年則定居波士頓，和這裡關係密切。小說家亨利·詹姆士是歸化英國的美國人，但死後葬在麻州劍橋，離我家只有半英里。伊迪絲·華頓（Edith Wharton，二十世紀初期美國小說家）女士曾說：「我在波士頓是個失敗的人，因為我穿著太時髦，不可能有頭腦；我在紐約也是個失敗者，因為我太聰明了，卻不懂時尚。」至於我自己，父親是法國人，母親是加拿大人，只有我拿美國護照，我經常擔心我是不是能夠融入美國。美國大多數地區對歐洲不感興趣，但波士頓是個例外，尤其是在藝術方面和歐洲關係密切。

學生時代我很少去波士頓的美術館，那裡的咖啡很貴，藝品店的東西我也不喜歡。我們經常喜歡出沒在哈佛廣場（Harvard Square）和新貝里街（Newbury Street），只有冬天才進到博物館避寒。

青少年時期的博物館經驗，使我對波士頓美術館有歸屬感，引以為榮。二十年之後，我和先生、孩子們搬回波士頓，再到波士頓美術館，感覺上好像回到家一樣⋯⋯老朋友都在這裡，比如約翰·辛格頓·克普利（John Singleton Copley，美國殖民時期畫家）的畫《華生和鯊魚》（Watson and Shark），還有湯瑪司·蘇利（Thomas

Sully，美國著名肖像畫家）的 《破帽子》(The Torn Hat)，沙金的 《愛德華波依特的女兒們》(The Daughters of Edward Darley Boit)。這些畫也變成我孩子的好朋友，我們經常到博物館去，想到就去，三十分鐘短暫的參觀，不耽擱事情。

孩子們總會找到他們喜歡的畫，這些畫到今天仍然是他們生活的一部分。我的女兒莉薇雅六歲時，臨摹法蘭克‧班森（Frank W. Benson，美國畫家）的作品《三個孩子在船上》，她把臨摹的畫掛在自己的房裡，想像原作是屬於她自己的畫。

我的兒子路希恩喜歡惠斯勒的《銀色和藍色的夜景：水岸，威尼斯》(Whistler's Nocturne in Blue and Silver：The Lagoon, Venice)。我們都喜歡哈薩姆（Child Hassam，美國印象派畫家）的《波士頓的公園的黃昏》(Boston Common at Twilight)，畫裡昏暗的傍晚和冷峻的雪景，讓我想到眼前冬天的黃昏，過去一百三十年來，幾乎沒有什麼改變。

美術館在這幅畫完成前十年，也就是一八七六年的國慶日成立。一九○九年才遷移到目前的館址，之間有多次擴建。二○一○年時開放了側翼的玻璃建築物，由羅曼‧福斯特（Norman Foster）設計，裡面展出美國的藝術作品。新建築寬敞明亮，意想不到的和原先一九○九年巴黎學院派的建築搭配得非常完美。我還

是喜歡原先安靜幽暗的舊建築，仍然是我孩提時的美術館，那裡幾乎沒有窗戶，走道和階梯都很寬敞，安靜得像圖書館一樣，每走一步都傳出清澈響亮的回音。

有些我喜歡的畫被移到新的側廳裡，不容易找到。《華生和鯊魚》以前在走道光亮的盡頭，老遠就可以看到，現在要走近一點才看得見，周圍擺了許多畫，顯得擁擠。最令人失望的是，孩子們視為親密的朋友，湯瑪司・蘇利的《破帽子》，美術館已經不再展出。那幅畫曾放在十九世紀風格的大廳裡，短暫的展覽了一段時間，之後就被送到神祕的地窖裡。據說百分之九十五的館藏都在那裡，小聲的在暗處喃喃自語。有一張美國十九世紀初期的肖像畫，畫中人物鼻子長長的，頭上戴了一隻襪子，也不再展出了。還好沙金的《愛德華波依特的女兒們》，仍光鮮亮麗的掛在牆上。

我們一再很開心的去看看以前喜歡的畫，我們到了掛著大馬士革錦緞窗簾的科赫展覽廳（Koch Gallery），有許多歐洲大師的經典之作。我們還到新成立的印象派畫廊，找找我們喜歡的畫。有一個我常去的小角落沒什麼變化，我常希望那裡沒有旁人。那是一間屋頂弧形的小廳堂，裡面展出十二世紀西班牙浮雕《耶穌基督和四個門徒》（Christ in Majesty with Symbols of the Four Evangelists），是來自於西班

牙庇里牛斯的小教堂。浮雕像是一齣戲劇的場景，神祕、莊嚴、充滿喜悅。穿著藍色的打褶褲、比手畫腳的男子站在舞臺的右側，看起來像是在打開簾幕，他可能是提詞的人。端詳這些浮雕，使我陷入沉思，安享片刻寧靜的休憩。

浮雕裡的人物有拜占庭式的眼睛，真是漂亮。我更喜歡義大利的雕像《聖母瑪利亞和聖嬰》，也是十二世紀的作品。有很多聖嬰的作品往往在體型尺寸和顏色上有點奇怪，我都喜歡，但這幅使我差點掉下淚來。聖嬰和祂的母親頭型稍長，帶有異國風情，衣服的皺褶很生動，手腳畫得清清楚楚，相擁的肢體、親暱的擁抱，聖嬰的小手緊緊的扣著母親的頸項，微皺著眉頭，仰起臉龐渴望的迎著母親的臉頰，我完全能感受到母子之間強烈的情感。奇怪的是這幅畫一方面表達嬰兒對母親渴慕，同時聖嬰又具有成年人的氣質。即使經過千年，祂們親密的親情仍然打動我，這是一幅最接近凡人的耶穌基督雕像。

范戴克（Van Dyck，比利時巴洛克時期畫家）的畫作《瑪麗公主》（Princess Mary）風格迥異，但一樣吸引人。我的孩子基本上都不欣賞舊時期的風格，這幅是例外。瑪麗是英國國王查理一世的女兒，嫁給奧蘭治威廉二世（William of Orange），畫裡瑪麗公主戴著精美珠寶，穿著絲綢禮服閃閃發光，衣袖看來有一

嚬重，禮服上的花飾精美至極，胖胖的小手交握在腹前。年幼的瑪麗公主最可愛的地方是她的臉上泛著亮光，表情毫不做作。我先生每次看這幅畫，就會說：「艾美的肖像畫到了。」因為瑪麗長得很像他以前的同事艾美。

瑪麗公主看來小心異異、僵硬的站立著，讓來自荷蘭法蘭得斯的名畫家為她畫肖像，她神情拘謹。此時她只有九歲，卻馬上就要出嫁了。十九歲成為寡婦之前，克倫威爾才處死了她的父親，瑪麗二十九歲離世。肖像的神情似乎預料到她未來的災難，所有美麗的衣飾都不能保障她一生平順安穩。

這張瑪麗公主的肖像在一九二○年代期間來到美國，諾曼頓公爵 (Earl of Normanton) 把這幅畫賣給艾文·富勒 (Alvan Tufts Fuller)，富勒是一個富有的汽車代理商，後來成為麻州州長，他的一生富足長壽，活到八十歲。如果瑪麗小公主當初能嫁給賣車的，命運可能會大大不同。

我的孩子們和我年輕時一樣，都喜歡印象派的畫廊，像梵谷明亮強烈的用色，莫內那迷濛的藍色和紫色，雷諾瓦般鮮艷的花色。我女兒現在是十幾歲的青少年，她還是很喜歡竇加 (Edgar Degas，法國畫家及雕刻家) 十四歲芭蕾舞少女的雕像，女孩下巴擡得高高的，手背在身後，薄紗短裙有點髒了，但頭上的絲帶很

新。我的女兒莉薇雅會站在玻璃櫃旁擺出一樣的舞姿，她幾年前就已經放棄芭蕾舞了，但是姿態還是很好。

寶加的作品裡，我最喜歡《雙臂交叉的舞者》（Ballet Dancer with Arms Crossed），是寶加的未完成作品，一九一九年寶加過世後，工作室拍賣時由博物館買下。畫裡芭蕾舞少女雙臂在胸前交叉，帶著迴避的眼神，看起來心事忡忡，可能快要哭了，也可能在生悶氣，就像生活裡真實的情境，很難說清。臉部大部分都在陰影裡，僅有嘴唇上橘色的唇膏很亮，身上穿著藍灰色的低肩露胸舞衣，脖子上繫著黑色絲帶，深紅色的背景襯托出舞者晦暗的氛圍。因為是未完成的作品，身體粗略黑色的描邊都還在，舞者如此的優雅，而她的右手卻大而笨拙。裙子是純白色的，身體四周薄亮的紅色油彩透出底部畫布的白色紋路，白色的裙子和畫面左邊沒有上色的白色畫布相互呼應。這幅畫在一八七二年寶加畫到一半就停了下來，此後沒能完成這幅畫，留在畫室有四十五年之久。這幅畫給人特別深刻的感觸，像寶加這種名家，既不能完成她也不能捨棄她。畫裡的女孩，不開心負氣的站在牆邊。

隨著時代演進，《雙臂交叉的舞者》不再像是未完之作。畫作有些矇矓，色

彩也不完全，但充滿了生命力，對後來現代畫影響很深，比如現代畫家瑪琳・杜馬斯 (Marlene Dumas，南非當代畫家) 的畫就可以看出這幅畫的影子。這幅畫表達人物的特性比瑪麗公主那幅更傳神，透過畫家的眼睛，更可以看出畫中人物的感情和內涵。艾德蒙・德・龔固爾 (Edmond de Goncourt，法國小說家及文學藝術評論家) 曾造訪竇加的畫室，之後他說：眾多藝術家都想傳述現代人的生命與生活，而把現代人的心理狀態闡述得最清楚的，就是竇加。

再回來談談沙金，我們家裡每個人都有他自己喜歡的畫。我特別喜歡的是沙金的《愛德華波依特的女兒們》。沙金是一位非常有才藝的肖像畫家，羅丹說過沙金就是當代的范戴克，他有才氣。如同范戴克畫瑪麗公主的肖像，沙金能把人物外在形象的描繪精準到極致，也因此捕捉住精神內涵。多年來沙金是上流社會的肖像畫家，他的畫非常的典雅感性，但評價兩極，有人崇拜他，也有人蔑視他。

從某一個角度來看，沙金的畫作輕鬆唯美甚至流於膚淺和貧乏，他畫的天鵝絨、織錦和義大利花園，是貴族和富人階級賞心悅目的生活內涵。沙金的顧客多半是有錢人和貴族，為他們作畫佔據了他大部分時間。波士頓美術館裡收藏的

《愛德華波依特的女兒們》是沙金最好的畫作，不像他大部分的作品，光彩鮮豔卻虛有其表。這幅畫證明沙金也有能力處理人性陰暗和複雜的一面。這幅畫是一八八二年沙金在巴黎畫的，當時他才二十幾歲。波依特夫婦是沙金在巴黎的美國朋友，來自波士頓，住在巴黎最富裕的第八區。畫中的四個女孩分別是瑪麗‧露易莎、佛羅倫茲、珍和茱莉雅。這幅畫是在公寓的廳畫的，她們穿著白色圍裙，在陰暗的室內閃閃發光。

沙金受西班牙畫家維拉斯奎茲（Diego Velazquez，巴洛克時代西班牙畫家，法王菲力普四世宮廷首席畫師）畫的《侍女》（Las Meninas）影響甚深。沙金在西班牙馬德里的普拉多美術館研究過這幅畫。沙金這幅畫的畫風完全悖於傳統，畫中四人只有四歲的茱莉雅看著觀眾，她坐在地上，兩腳張開往前伸直，膝蓋上有個洋娃娃。這些女孩就像長在溫室中的花朵，年紀愈大似乎愈不能面對外面的世界。比茱莉雅年長一些的瑪麗‧露易莎在畫面的左邊站著，眼睛往前凝視，雙手背在身後。她穿玫瑰色的洋裝，外面罩著的白圍裙筆觸濃厚又明亮，腰帶上的幾筆白色特別傳神，她站在前廳較明亮處。另外兩個姐姐佛羅倫茲和珍，白圍裙下的長裙是黑色的，站在比較暗的走道裡，佛羅倫茲側身背對著我們，靠著一隻巨大的日

家

式花瓶，這花瓶和女孩一樣引人注目。佛羅倫茲的眼神落在珍身上，珍則似乎有些失落感，她的站姿和表情顯得猶豫而期待。

只有小茱莉雅和觀賞者視線有交集，也只有年長的佛羅倫茲看著自己的姐姐。其他兩個姐妹的神情空洞甚至有些孤獨，又像寶加雙臂交叉的舞者一樣，思緒令人捉摸不定，就算看得出來她們在想事情，也猜不出想些什麼。

沙金比寶加小二十歲，但在創意方面遠不如寶加。沙金晚年時期，像伊迪絲，華頓一樣守舊保守，畫一些舊時代的思想落後的東西。畫中四個姐妹後來都未婚，其中一個還為精神疾病所苦，就算是今天，這幅《愛德華波依特的女兒們》豐富的內心世界，仍深深的打動人心，讓人深有所感。

這些女孩就像瑪麗公主，生活富裕無憂，身分地位高尚，但這些保障沒辦法給她們帶來豐富的生命。感謝她們雲遊四海的父母，女孩們去過不同的國家，經歷不同的文化，就像在這幅畫裡，站在暗暗的前廳裡，正要踏上旅途。這種沒有歸屬、失根的感覺，不是完全沒有好處，我自己也在不同的國家成長，也曾有這種感受。但我很安慰，最終我有了自己的家，我也要孩子有家的感覺。沙金這四個謎一樣的女孩一直居無定所，所幸波士頓美術館成為她們最後的家，在畫裡她

們一隻眼睛回顧過去，另一隻眼睛也同時展望未來。

波士頓美術館
Museum of Fine Arts, Boston

465 Huntington Avenue, Boston, MA 02115, United States
www.mfa.org

西貝流士沉默之鄉

芬蘭耶爾文佩，愛諾拉博物館（Ainola, Järvenpää, Finland）

朱利安‧拔恩斯
（Julian Barnes）

古典音樂史上有兩個著名的沉默，一是羅西尼（Rossini，義大利作曲家）的沉默，另一個是西貝流士（Sibelius）的沉默。羅西尼沉默了將近四十年之久，在那段時間他仍過著俗世的都會生活，大部分時間留在巴黎，巴黎有名的羅西尼牛排（tournedoes Rossini）甚至以他的名字命名。相對於羅西尼，西貝流士也沉默了將近三十年，但他的生活簡樸得多，他自我放逐，居住在非常特別的鄉下地方。羅西尼後來又回到音樂界創作，自嘲其作品為「暮年之罪」。西貝流士的沉默則更頑強，死前未再有音樂創作。

我第一次聽到西貝流士的音樂是半個世紀前，倫敦交響樂的演奏，唱片的封套是黑白的北歐景色：雪山、峽灣、高聳的松樹等等。這些圖片和我早期對他音

樂的欣賞是不可分割的：這些圖像看起來冰冷、帶著令人不安的憂鬱，他的音樂也給人同樣的感覺。是他的音樂給我年輕浮躁的青春期帶來平靜，伴隨我一生。其實我對音樂作曲者的生平沒有太大興趣，唯有西貝流士例外。他一方面堅守原則，另一方面又頑皮幽默。舉例來說，有一次他在英國巡迴演奏，在某場指揮演奏之後，作了簡單的致詞，他說自己在這裡朋友很多，希望敵人也不少。有一位年輕的音樂家被評論家惡評，西貝流士安慰他說：「記住，全世界沒有一個城市會為評論家立雕像。」西貝流士活到九十一歲，晚年沉默的日子裡，他曾在日記裡寫下：「行將就木了，開心點。」多年來我一直想造訪西貝流士的故居，在赫爾辛基（Helsinki）以北四十公里處，那一帶湖泊很多，有很多松樹林和銀白色的樺樹林，對我來說這一帶有雙重意義，代表創作與破壞，既有音樂也有沉默。

大多數藝術家的宅邸，在之前或之後都有其他人居住過，有些故居可以感受到遺留下的藝術家氣氛，其他故居在變成博物館之後，這種氣氛反而蕩然無存，因為博物館化以及策展考量，還有研究單位進駐，就已將藝術家的靈魂破壞殆盡了。西貝流士的故居非常特別，這間房子完全保留了他自己，沒有任何事物干擾這位天才的舊居。一九〇三年他在芬蘭圖蘇拉湖邊（Lake Tuusula）買下一英畝的

地，當時這裡已經是很多藝術家群居的地方，西貝流士喜歡這空曠的地方，喜歡在這散步，喜歡飛過頭上的天鵝和大雁。

一九〇四年九月，西貝流士一家人搬進新居，當時並未完全裝修完畢，他把新房子命名為「愛諾拉」，愛諾是他太太的名字，「拉」是指居住之地。他們的五個女兒在這裡長大，第六個女兒在嬰兒時期過世了。他絕大多數樂曲都在這裡創作，包括一九〇五年的小提琴協奏曲，和最後的五首交響曲，他一生共寫出七首交響曲。此後，直到死前三十年他不再發表一個音符。一九五七年，他經常掛在嘴上的死亡之神終於降臨，他埋骨於此。愛諾在他死後又住了十二年，他們的墓碑是一件六尺見方的低矮的銅牌，由他的女婿布魯姆斯特（Aulis Blomstedt）所設計。愛諾過世時九十七歲，五個女兒也已年邁，於是把房子和房裡所有物品出售給芬蘭政府，一九七四年成立對大眾開放的博物館。

房子原先是西貝流士的建築師朋友拉爾斯·松克（Lars Sonck）以「民族浪漫主義」（National Romantic）風格設計的。一座大型木造別墅，以巨石做為房子地基，房子外面裝以護牆板，愛諾在院子裡設置了蒸氣浴室和洗衣房，花園裡種植有蔬菜、花、和果樹，有些留存至今。房屋內部主要的廳房都有大型的松木樑柱

和典型北歐式高爐，爐子外面有上過釉的磚瓦做為裝飾。房子非常堅實，給人生

生不息的感覺，西貝流士的兩位女傭也一直跟著這間房子將近六十年。

房子成為博物館之後，除了西貝流士原始的樂曲手稿被送到芬蘭國家檔案

局，其餘皆維持原狀。這裡當初充滿了西貝流士的生活和音樂，現在依然如故。

音樂家夏天穿的白色外套還掛在書房裡的衣架上，他的寬邊帽和手杖還放在旁邊

的桌上。大型史坦威鋼琴也在這，五十歲時有人贈送他這架鋼琴，但他創作時從

來不用，只在他腦海裡譜曲。他生前最後五年，訂購的每一期國家地理雜誌，也

都還放在這裡。屋裡有他結婚後一直使用的俄國橡木桌，桌上有愛諾為他特別刻

的木尺，用來畫五線譜。桌上有一只空的雪茄盒，和很雅致的第凡內相框，裝有

愛諾的照片，陽光照著這像框。他譜寫的最偉大的四號交響曲樂譜副本，攤開在

桌上。西貝流士的家樸實舒適：廚房裡的牆上掛著蘋果削皮去核器，是西貝流士

到美國旅遊時買下的，黑色鑄鐵的巧妙裝置，有螺絲有刀片有叉子，只要旋轉把

手，就能把蘋果去芯削皮，還能切得一塊塊的。那次的美國行，他也給愛諾買了

第凡內鑽戒，但最令人印象深刻的還是削皮去核器。

屋裡到處可以看出他享譽盛名的紀念品，像是一頂大桂冠花環，當然現在已

經乾枯了，西貝流士曾經在生日時戴著它拍照，還有很多各式各樣的紀念性的影像。芬蘭有一種傳統，為有成就的藝術家製作紀念章，贈送給重要人物，西貝流士收到許多這種石膏製的浮雕紀念章，幾乎有名的人物都掛在他牆上。任何天才也要過平凡的家庭生活，這並不容易。他曾在日記裡寫到「一個人經常和其他的人聯繫，會腐蝕掉他的靈魂。」他又說：「我自己在整建我的書房，孩子們在旁邊玩笑邊搗蛋，我什麼事都做不成。」書房終究沒能建成。後來他把書房移到樓上，當他在家時禁止任何人玩樂器，孩子們每天一定要等他出門散步時，才能練習音樂。

這間房子雖然舒適而實用但毫不奢華，參觀者會誤以為這是西貝流士夏天避暑的居所，好短暫的離開城市的生活，但事實並非如此。他的一生大多數時間承擔很重的債務。年輕時他喜歡享受生活，背了不少債。他嗜酒，往往失蹤數日，在最好的餐廳飲香檳、大啖生蠔。他終生嗜酒，品味奢華，他的白西裝是在巴黎製作的，鞋子和襯衫是在柏林訂做的，但並不是因為如此，愛諾才不得不在園子裡養雞、種菜和果樹，並且自己教育孩子。他主要的債務來自建造這間房子，甚至之後的二十年都無法還清。他在一八九二到一九二六之間債務很重，曾經高達

相當於今日的三十萬英鎊。

你也許會問，舉世聞名的音樂家何以負債累累？世界各地都演奏他的音樂，都景仰西貝流士，尤其是英國。西貝流士說英國是最不沙文主義的國家（也許在音樂方面，確實如此）。康斯坦・藍柏特（Constant Lambert, 英國作曲家及樂評家）曾在一九三四年所著的研究書籍《音樂啊！》（*Music Ho!*）中說西貝流士是自貝多芬之後最偉大的交響樂作曲家。耶魯大學在一九一日年授予他榮譽博士學位。以這樣崇高的身分地位，為何無法清償他房子的債務？一九○一年，如果不是因為一些慷慨贊助者幫他還清債務，他會宣告破產。為什麼西貝流士會遭遇如此窘況？

他的財務問題也許和歷史的因緣際會以及當時版權方面的法令有關。西貝流士剛開始創作時，芬蘭仍是俄國的一部分，而俄國並未簽署國際的版權法。西貝流士的收入一部分來自指揮演奏交響樂，另一部分來自將作品賣給音樂出版商。例如一九○五年他和柏林的羅伯黎納（Robert Lienau）出版社簽約，在一年內交出四首交響曲，第一首作品的款項用來償還愛諾設計的蒸氣浴室。一九一九年芬蘭脫離俄國獨立，直到一九二八年才簽署瑞士的《伯恩著作權公約》（*Berne Convention of Copyright*），但西貝流士此時已經在音樂創作保持沉默，不再創作任

何作品。

　無論如何，他之前的創作沒有辦法追溯版權，無法獲得補償。這裡有一個惡名昭彰的例子：西貝流士在一九○三年為舞臺劇《死亡》(Kuolema) 作了著名的《憂鬱圓舞曲》(Valse Triste)，做為舞臺劇的背景音樂。次年他將圓舞曲分為兩部，每一部出售一百馬克（略少於現今的三千歐元）。當時這種作法算是精明、有生意頭腦的盤算。這是他最知名、最受歡迎的曲子。在三○年代《憂鬱圓舞曲》幾乎是全世界被演奏最多的樂曲，僅次於《白色耶誕》(White Christmas)。但無論是錄音、演奏、樂譜，他一毛錢都拿不到。最後只有靠政府的補助和一般大眾的捐款來解決他的財務問題。一九一二年他甚至考慮移民離開芬蘭，政府才提高他的津貼補助。經過一番折衝，報紙刊登讓大家安心的新聞：「西貝流士決定留在芬蘭。」一九二七年，他六十二歲時才還清債務，事實上，他晚年累積不少財富，過世時頗為富裕。這是深刻的教訓，到目前著作權的保護仍是重要的議題，不只音樂方面的盜版非常盛行，Google 甚至把數十萬本仍有版權的書籍非法數據化，放到網站上。

　有些作家和音樂藝術家值得推崇：他們的創作既能讓仰慕他們的讀者、聽眾

欣賞，又能為他們帶來利潤，可惜的是他們決定保持沉默、停止創作。西貝流士為他的《第八號交響曲》掙扎了很多年，贊助者不停抱怨他寫的進度太慢，指揮和樂團經理希望讓他們知道進展的情況，但是西貝流士都斷然拒絕。有人說他花了數十年時間只寫出一章，西貝流士自己說《第八號交響曲》已完成好幾次，但是也有人猜想可能只存在他自己的腦海裡。無論如何，一九四○年代的初期某一天，他將《第八號交響曲》的所有草稿，和一堆未完成、或是他認為不理想的作品，全放在洗衣籃裡，帶到飯廳去，在愛諾協助下，丟進火爐裡。後來，連愛諾都看不下去而離開，她不能確定西貝流士到底燒了哪些樂譜。不過，她事後說，西貝流士變得更平靜更樂觀，日子幸福快樂多了。

飯廳的火爐是在用當地磚塊砌起來的，形式粗重土氣，外觀是光亮的綠釉，西貝流士認為是色彩如同音調，綠色是F大調，黃色是D大調。小小的火爐門是鐵製的，我彎下身試著把火爐門打開，想確定一下那些燒成灰爐的樂譜是否還在。不幸的是爐門被螺絲鎖住了，打不開來，倒不是因為後人很虔誠的看待這些樂譜，而是在愛諾成為寡婦之後，火爐改成電爐。西貝流士的圖書室裡有一個光亮核桃木製的唱片機，當然也是電動的，是菲利普公司（Philips）的總裁在一九

五〇年代早期送給西貝流士的。在西貝流士沉默的三十年中，他有幾件設備讓他在家裡就能聽到柏林、倫敦、巴黎和紐約的交響樂演奏，這個核桃木唱片機是其中最後的一件。一九五七年九月二十日西貝流士臨終時，赫爾辛基市交響樂團正在演奏他的《第五號交響曲》，指揮家是麥爾康·沙金特爵士（Sir Malcolm Sargent，英國作曲家、指揮家），這場演奏經過芬蘭電臺轉播。愛諾回憶說她原本要把收音機打開，希望音樂能讓西貝流士甦醒過來，不過她終究決定不這麼做。

在西貝流士生命的最後一年，他在日記裡寫道：「我的心裡總想著天鵝，牠們使我的生命美妙，奇怪的是這世上任何事物，包括藝術文學音樂，都不能像天鵝、鶴、大雁這樣縈繞我心，牠們的身影和叫聲都深深的感動我。」

今天，當你來到「愛諾拉」，聽到的可能只是附近公路上傳來的汽車噪音，而不會是野生動物的呼喚，但這裡還是有它的魔力：超脫的藝術和現實的生活，音樂的盛名和蘋果削皮去核器，西貝流士腦海裡的音樂和最後的沉默，在這裡都有了交集。

芬蘭耶爾文佩愛諾拉博物館

Ainola, Järvenpää, Finland

Ainolankatu, 04400 Järvenpää, Finland

www.ainola.fi

華茲華斯永恆之光

英國格拉斯米爾，鴿屋（Dove Cottage, Gras-mere）

安‧若

（Ann Wroe）

鴿屋（Dove Cottage，詩人華茲華斯故居）紀念品店裡的人說：「千萬別提起下雨的事。」這可不容易，那人穿著防水夾克，身上濕淋淋的，水都滴到地板上了。雨滴敲打在窗上，窗外雨水迷濛，很多訪客戴著雨帽、穿著雨衣排著隊。有人說：「讓這麼多遊客濕淋淋的，坎布里亞郡（Cumbria）的觀光理事會會不高興。」對面是鴿屋，門廊上有一個籃子原來是裝豌豆或蘋果的，現在塞滿各種顏色鮮豔的雨傘，有粉紅色、藍色和綠色。

格拉斯米爾鎮（Grasmere）位於坎布里亞郡的湖區國家公園，經常下雨，甚至八月份也下雨，遊客也知道這種情形，並不介意。這一帶雨水充沛，走到鴿屋有

不同的路徑，我走的是比較辛苦的一條路，一路上要經過濕淋淋的蕨類植物，到

阿爾柯克冰斗湖（Alcock Tarn）再繞到水潭的對面。然後沿著漲滿水的峽谷

（Greenhead Gill）走半英哩路，急湍流經高大的黑色岩石，上面布滿濕淋淋的樹

莓、梧桐和白楊樹。混濁洶湧的褐色溪水在小溪裡迴旋出泡沫，濺起水花，發出

隆隆聲。對於生性浪漫的人來說，這裡有一種澎湃的詩的思緒：威廉・華茲華斯

（William Wordsworth）的思緒。兩百年前，這裡的居民常看到他在潭邊流連，吟唱

作詩。遠離急湍的潭水沉靜，周圍都是長著青苔的石頭，水潭裡少許漣漪波動，

為華茲華斯帶來寧靜，成為詩人靈感的源頭。湍急溪水的泡沫閃爍像夜空裡的星

雲，稍縱即逝，也像是人世間所有的努力一樣，都是曇花一現。詩人華茲華斯在

這裡凝視深思。他和溪流、雨水造就了格拉斯米爾鎮的景觀，要不是因為他的

詩，格拉斯米爾鎮也許無足輕重，不只是鴿屋，整個格拉斯米爾這一帶都可以說

是紀念華茲華斯的博物館。

鴿屋位居格拉斯米爾鎮，是華茲華斯的家宅。一七九九年到一八〇八年間，

他經常散步後回到這裡，在此蘊育許多他最好的詩。他的寫作生涯非常長，一直

到一八五〇年。然而最後幾十年間，繆思女神並不經常眷顧他，創作並不很出

色。他像丁尼生（Alfred Lord Tennyson，英國維多莉亞女王時代桂冠詩人）一樣成為英國知名的詩人，創作豐富但不盡然精采。相對來說，他一生在鴿屋寫下的詩特別出色，抒情而浪漫：

凝視天上的彩虹，我心悸動
初生之時，曾經如是：
我已成年，理當如斯；
我將衰老，依然如故；
若非如是，寧逝吾身。

他看到野地裡的蒲公英寫下的詩，也廣為流傳於世：

綿密如星辰
在銀河裡閃爍

無垠的伸展

在水之湄；

一眼望穿千萬朵

顫首恣意忘情的舞。

下面這首是從他著名的《永生頌》（*Immortality*）選出的詩，可說是他最偉大的作品。

出生時我們睡眠我們忘懷：

靈魂像星辰一樣升起，

曾在他方沉寂，

悠遠而至；

非全然忘懷，

亦非全然赤裸，

伴隨恩典榮耀

我們來自上蒼

祂是我們的歸宿。

這詩裡面充滿了神的感召，事事物物充滿了天堂的聖靈之光。因為鴿屋非常昏暗狹窄，顯出詩的靈動，特別吸引人。這棟白色小屋的北邊、南邊、和東邊都是陡峭的山坡地，只有在西南邊開闊的面對格拉斯米爾湖，和環繞的山巒。華茲華斯的妹妹陶樂絲（Dorothy）常說：「多彩多姿的雲朵和它們的影子追逐著山巒」。

鴿屋曾經是小酒館，名字叫「鴿與橄欖枝」（the Dove and Olive Bough），位在到萊德爾小村（Rydal）的路上，酒館小巧舒適。華茲華斯回到家裡，在走廊脫下濕漉漉的外套，低矮的小房間裡溫暖的小火爐迎接他，四周牆壁從地板到天花板鑲嵌了橡木壁板，壁板是為了遮蓋被酒客們吸的菸草燻黑的牆。窗子有木格子，比原始的設計大三分之一。可以透過窗戶看到院子裡發光的石板牆，威廉和陶樂絲用石板牆作為院子的圍牆，院子就在房子前面。這石板牆早已經被換成一堵石

牆了，牆上爬了些常春藤、野草莓和其他的花草。石牆雖不是原來的，看起來仍很協調，下雨時草木枝葉上都掛著晶瑩的水珠。華茲華斯曾經寫下這樣的詩句：

再不起眼的花的搖曳
也能牽動我們內心深處最深刻的思緒。

房子前廳有一幅不太成熟的畫，畫的是一隻憂傷斜著眼的狗，名字叫「胡椒」，是華特·史考特公爵（Sir Walter Scott，十八世紀末蘇格蘭著名歷史小說家、劇作家及詩人。）送給華茲華斯的禮物。這幅畫提醒我們，有幾年的時間，曾經有孩子住在這裡。一八○二年威廉娶了瑪麗·赫金森（Mary Hutchinson），他們搬離這裡時已經有了三個孩子。孩子們有時睡在廚房桌下的籃子裡，有時放在沒有暖氣的小閣樓裡，陶樂絲拿些舊的《泰晤士報》一頁一頁撕下來塞在籃裡給孩子們保暖。之後華茲華斯基金會小心翼翼的找到當年同一天的報紙來代替原來的報紙，有一份是一八○○年的報紙，報上登的廣告是華茲華斯和柯勒律

治（Samuel Taylor Coleridge，英國詩人、哲學家，華茲華斯的朋友）的再版詩集《抒情歌謠集》（譯註：The Lyrical Ballads，主要是威廉・華茲華斯的詩，也包括一些柯勒律治的作品，最早發表於一七九八年），這是一本革命性的，給普羅大眾閱讀的詩集。有一間房間叫做報房，更能顯現出華茲華斯家宅的特色。在這遙遠的格拉斯米爾鄉下，每天的報紙和訪客也帶給他外界的新聞，但是這些舊報紙最大的功能莫過於給嬰兒保暖。這間小屋沒有任何浪費，花園裡山茱萸的樹枝修剪後做成牙刷，泡過茶的茶葉曬乾後分送給朋友們。

從廚房可以看得出這一家清儉的生活情形。爐竈上的架子放了兩樣東西，一件是做蠟燭的模子：把羊油和蜂蠟倒進模子裡，冷卻後製作成蠟燭。另一個是安裝蠟燭的燈臺，燈臺裡放置有燈蕊的蠟燭，燈蕊是燈心草，可以加以調整，如果一個人閱讀寫作就只要點燃一端，兩人使用就平放著蠟燭點燃兩端。從蠟燭模和燈檯可以看出這家人生活非常節儉，另一方面因為華茲華斯勤於閱讀寫作，燭光非常重要。晚上的時候通常有兩個人在此工作，威廉坐在躺椅上，或者他最喜愛的藤條長椅上口述他的詩，瑪麗或陶樂絲則負責抄錄。蠟燭的光不能照得太遠，大約只能照亮桌面，如果幾個人在那裡閱讀和縫紉，他們的頭會無法避免的靠在

一起。從房外黑漆漆的山上看過來，窗戶像是明亮的星辰。

家裡人口簡單，只有華茲華斯、妻子和妹妹。妹妹和妻子做家事照顧他的生活起居，替他燉羊肉、縫補灰色的厚襪，並關心他的吃和睡，因為寫詩令華茲華斯心神不寧。妻子和妹妹都愛護他，華茲華斯也愛她們。華茲華斯和妹妹陶樂絲的感情很好，兄妹的情誼和互動帶來很多靈感。但這裡仍給人帶來壓抑和不安的情緒，尤其是威廉的臥房特別觸動人心，一八〇二年成為妹妹陶樂絲的房間，她在這裡看著窗外的屋簷下燕子一次又一次的造窩。現在這間房裡有威廉和她太太瑪麗的雙人床，小而舒適，鋪了有圖案的被子。陶樂絲又在床的四周掛裝上了布幔，成了他們舒適的愛巢。洗手臺上的鏡子是陶樂絲的，斑駁昏暗的玻璃鏡子裡反照出他們的床。床上有威廉的小行李箱，威廉在一八〇二年到法國四個禮拜，也許是陶樂絲為他用這只行李箱整理行裝：裡面有一件白天正式的襯衫、一套睡衣、一本筆記本、一隻筆。威廉這次前去，是再次造訪他的第一位法國情人。

鴿屋裡原來的東西留下的不多，有些送到附近的華茲華斯博物館，有的送到隔壁華麗的現代圖書館，或送到它隔壁的華茲華斯基金會的檔案室（Jerwood Centre）。樓上的玻璃櫃有華茲華斯穿過的木製的冰鞋，冰鞋是釘在鞋子下面，可

以在冰上滑行。還有精緻的茶杯，杯緣已經有磨損的痕跡，感覺還帶著啜飲當初輕聲細語的交談，旁邊有一只深色的小藥瓶，裡頭有治療各種疼痛用的鴉片酊。

最令人感興趣的是，華茲華斯死後，在一個小箱子裡發現一塊藍色光亮的石頭。

一八二六年瑪麗的妹妹莎拉說，威廉的一位訪客雷諾先生（Mr. Reynolds）告訴他，用這塊石頭觸碰眼睛，會有奇妙的療效，華茲華斯的眼疾竟然因此治癒。小箱子上還有一副眼鏡，小小的鏡片是深色的，這讓我們相信，詩人那雙眼睛看事情很深刻，但是非常衰弱，他經常為眼疾所苦。

從小屋的後窗，花園一覽無遺，花木青蔥茂盛，閃耀著雨珠。溼淋淋的玫瑰花倚著玻璃窗，蕨草的枝葉躺在雨水裡。草地又陡又滑，延伸到樹林和山坡地。

威廉和陶樂絲在這片狹小的山坡地辛勤工作，陶樂絲在日誌上寫到：「把紅花豆串起來，修剪碗豆的枝子，把小紅蘿蔔移種到別的地方。威廉還挖了個淺淺的泥濘的水井。」他們經常吃麥片粥和自種的蔬菜，幾乎所有的蔬菜都自己種。大自然的力量也延伸到這片花園裡，院子裡長滿了野生的蕨類、金盞花和夢幻草。這些花草是威廉從湖邊採的。威廉把這塊可愛的山坡地，清理出一塊平地，他可以來回倘佯其間，遠眺湖泊和他喜歡的山景，這些都是他靈感的泉源。妹妹陶樂絲

在一八〇二年三月十七日寫到：「我們在花園裡來回的漫步，直到威廉突然靈光一閃，寫下他的詩。」又有一次在同年四月底，陶樂絲說她和威廉在院子裡散步，威廉對她朗誦他的詩，然後那天威廉不停的寫詩直到傍晚，晚餐拖到五點多時才結束。幸好陶樂絲留下的紀錄，所以我們才知道他那天寫的詩是，「獻給小小的白罌花」（To the Small Celandine）：

在一片葉子落在樹叢之前，
在畫眉想到它的小巢之前，
你來了，輕聲呼喚，
展現你胸前鮮亮的羽毛，
像一個不羈的浪蕩子；
訴說關於太陽的故事，
而我們沒有太多的溫暖，
甚至一點點都沒有。

在花園的高坡上有一間憑著想像重新整建的茅廬，下方有一堵攀爬了一些植物的牆，可以看見牆外往來的旅客和車輛。你可能會疑惑，牆外的旅客們如何看待華茲華斯一家：詩人瘦高，鼻樑高挺，而身旁的兩位女士清瘦，像活在夢境裡，她們的雙手因工作辛勞紅通通的，躺在院子裡舖著外套的草地上，看花落、聽鳥鳴。

午後的太陽意外的出現在鴿屋，這是難得的恩典。來自日本的觀光客從前門到後院參觀，充滿了讚嘆。出來的時候眼神閃著光，剛剛雨過天晴，也不必張開傘。如同華茲華斯當初所見，旅客們看著樹影在燦爛的陽光下跳舞，一切都被最後的一陣銀色的雨洗淨了。湖區的天氣很容易令人沮喪，華茲華斯的詩把陽光帶進簡樸的房子裡，照亮最黑暗的角落，我們可以感受到詩人的魔力。

繁星千萬，
在天際散發萬丈光芒，
只有半個地球看得見，

可以感覺到燦爛的光亮，
比起黑色山脊上
像烽火般的燃燒閃爍的星辰，
或者是在沒有樹葉的枯枝間閃爍
微渺如冬夜的路燈的星辰
它們並沒有更神聖
也沒有更純淨
繁星是唯一的造物主永恆的子嗣，
給人間帶來光明，
詩人在鴿屋閃耀，
萬事俱足。

格拉斯米爾鴿屋

Dove Cottage,Grasmere

www.wordsworth.org.uk/visit/dove-cottage.html

Grasmere,Cumbria La229sh,UK

華茲華斯永恆之光

從極苦到極樂

西班牙馬德里，普拉多美術館（The Prado, Madrid）

約翰・蘭徹斯特

（John Lanchester）

說起博物館跟我的因緣，直至目前為止可以說是三個階段的互動結果，而孩子都是當中的決定性因素。第一階段，我自己是個孩子；第二階段，我已經不是小孩了；到了第三階段，我成了家長的身分。對於博物館是什麼、博物館為何存在這些問題，我的理解隨著不同的階段而改變。

博物館是教育存在的地方，而我們所接受的大部分教育都發生於孩童時期，所以博物館與童年存在著某種連結，是理所當然的。理論上如此。但在現實生活中，在我的童年時期，博物館是個折磨人的地方。這種折磨是雙向的：我爸媽帶我去博物館以折磨我，而我表現出一副天王老子來我也無動於衷的無聊態度，藉以折磨回去。這通常發生在我們出國玩的時候，因為我們曾經住過的城市香港

（Hong Kong）博物館很少——當時的我卻覺得這是香港最棒的地方之一了。我們出去度假時，爸媽會拉著我，而且有時候真的是「拖著」我，逛世界上各個博物館。伊斯坦堡的托普卡比故宮博物館（Topkapi Palace）是其中一例；另外一個例子，是臺北的故宮博物院，也就是被國民黨接手流亡臺灣的那些寶藏安身之處。現在我覺得這些是自己造訪過非常不凡的博物館，而且，對想到要帶我去這些地方的爸媽，我要致上敬意。只不過在那個時候，對一個喜歡科幻小說、足球和西洋棋的十來歲小男生而言，這些行程都像要去十八層地獄一樣。

直到我休學那年，情況才突然有了一百八十度的大轉變。我那時花了幾個月，靠著用火車通票搭火車（Interrailing），以及在路邊攔便車的方法遊歷歐洲。十九歲的我，突然間迷上了博物館，或者說，也許我自己一直都有喜歡博物館的因子卻不自知吧。去博物館看看畫作，在某種程度來說，是很實際的事。這樣你最起碼有點事可做。每次抵達一座新城市時，第一件事便是找青年旅社，第二件事就是去當地的大博物館。博物館，讓身處陌生城市的旅客有了關注重點。我在哥本哈根看了一個盛大的畢卡索回顧展；在奧斯陸看了孟克（Edvard Munch，挪威表現主義畫家、版畫家）的《吶喊》（Scream），我是無意中突然看到那幅畫，並非一

路抱持著期待，結果那幅畫帶給我的震撼力更加強大；我在赫爾辛基看了埃拉‧希爾圖寧（Eila Hiltunen，芬蘭著名的女雕塑家）的西貝流士紀念碑；在雅典逛了國家考古博物館（National Archaeological Museum）；在慕尼黑的舊美術館（Alte Pinakothek）欣賞了杜勒的自畫像。

在慕尼黑的那天下午，充滿了驚喜。步出博物館，我找到了一間露天啤酒園，在那兒，我看到了比剛剛在博物館細細品味的藝術作品，更與眾不同、更神祕的東西：四個圍坐在啤酒桶前擱板桌邊、年紀與我相仿的小鬼，他們看了看自己的手錶、看看彼此，然後點點頭，接著起身離開，沒有把酒喝完。他們每個人都留下了幾乎三分之一啤酒杯的啤酒。我從來沒見過這種事，所有我認識的人，沒有人不把酒喝完的。顯然，這個世界，比我以為的還要更大、更奇怪。

從參觀博物館的觀點來說，那次歐洲之旅的高潮，就是普拉多美術館了。馬德里是我限期三個月的火車通票的最後一站；之後就是直接從那兒搭到加萊（Calai，位於法國的港口城市），然後搭渡輪回家。普拉多美術館一直也是所有偉大城市觀光景點中無可爭議的第一名。羅浮宮是大家造訪巴黎的諸多理由之一，就好像大英博物館之於倫敦、大都會博物館之於紐約一樣，不過，唯一一座享有該

城市如此獨特地位的，就只有普拉多美術館了。那幾個月裡，我的行程一變再變，到了那個時候，我真的很期待到參觀普拉多美術館：去一座城市玩，就只是為了逛一間博物館。孩童時期的我（我爸媽就更別提了）才不會相信有一天我會這樣做。

第一次參觀普拉多美術館的我，印象最深刻的兩件事是──首先，我深深刻刻感受到西班牙的文化特殊性，其次，我強烈感覺，館藏中最核心的展品，都與瘋狂、精神錯亂、性與死亡有關。我那時才十九歲，我覺得這實在是太棒了！任何對藝術有一丁點興趣的人，都曾看過耶羅尼米斯‧波希（Hieronymus Bosch，十五至十六世紀荷蘭畫家）的《乾草車》(*The Haywain*) 和《人間樂園》(*The Garden of Earthly Delights*) 這些大作的複製品吧！之前我已經在旅遊書上看過了，已經見識過那幅畫。然而，實際看到那些作品，比我所預期的更加震撼，出乎我意料之外。

身為青少年，無論你對事情的預設態度有多麼強烈，你通常還是知道自己會試試新的想法與態度；大略勾勒出你自己想成為的那個樣子。跟你想像以外的世界互動，會是一種重新認識自己的嘗試，可能既深刻也膚淺：你有可能會輕待了

很沉重的心情，而且往往過於等閒視之。我對性、瘋狂、黑暗、魔法、死亡等主題等都非常感興趣，但就某種程度上，我同時也知道這些概念對我來說只是好玩而已。然而，對波希來說，他是非常嚴肅的。那些無法解釋、沒有立體感，又可怕的畫——即使連色系、畫中的樂園都充滿了詭異得讓人看了無法接受的粉紅色——這些都不是遊戲。那幅畫，也以一種讓所有十九歲的孩子都能立刻明白的方式，充滿了性暗示，即便如此，整幅畫裡，卻沒有描繪真正的性行為。這些一絲不掛的肉體，在各式各樣的絕境之下，並不是在做愛。這幅畫作，描摹的是一種放縱、一種自我放逐與錯亂，同時，有一種在禁忌之下運作的感覺，讓人無法抵抗。

同一個展間裡，展出老布勒哲爾（Pieter Bruegel the Elder，荷蘭畫家）《死亡的勝利》（Triumph of Death）。即便你對繪畫一點概念也沒有（像我一樣），你也可以立刻辨識出它是一張傑作。三十多年過後再訪普拉多美術館，我看見那張畫同時記錄了中世紀某種帶有宗教意味的戰爭，也預示了另一個同樣發生在現代的衝突，在這個衝突當中，死亡是無法抵抗的力量，死神在取人民性命時，沒有任何差別對待。這幅畫對現在的我來說，描述的是一件已經發生，而且持續在發生的事。

不過，第一次造訪的時候，我以為它只是又一種幻想，只是一幅適合像菲利浦二世（Felipe II）這樣的暴君掛在他王宮裡的畫。菲利浦想辦法取得了波希的畫作，然後在城市外建造了黑色的埃斯科里爾（Escorial）王宮。這個瘋狂的國王，在他這座瘋狂的王室哩，裡面掛著瘋狂的波希的畫作。在另一間展廳，還有一張他妻子蘇格蘭瑪莉皇后（Mary Queen of Scots）的畫像──畫中她那一臉不贊同的嚴肅表情，散發出狂熱感：美術館感覺像一場文化、瘋狂和國族認同的漩渦。

當時我一直期待看到的是哥雅（Francisco de Goya，西班牙十八世紀末、十九世紀初宮廷畫家）的作品，我「知道」他是因為他是海明威的最愛，而海明威又是我的最愛。我沒有找到我要找的畫，我想一部分原因是，我犯了一個很容易犯的錯：普拉多美術館的平面配置裡，低樓層有個「黑畫系列區」，那是哥雅晚年精神狀況最不好但藝術達到巔峰時的作品，你要是按照房間順序一間一間逛西班牙展廳的話（非要這樣不可），那麼，在你看過他早年繪畫生涯和中年的作品之前，你就會先看到那些經典黑色繪畫傑作了。這種參觀方式是錯誤的：你要按照年份順序觀看，才會感受到完整的衝擊。這次是我第二次來，我一定要用正確的方式重看一次。

十九歲的我，一開始就先看了黑畫系列區，我無法理解他的作品有什麼值得大驚小怪之處。在看完波希和老布爾哲勒之後，哥雅作品的恐怖看起來很低調，只在個人情緒層面運作。我對《一八○八年五月三號》（The Third of May 1808）這幅描摹且預知那麼多事的傑作，也沒什麼特別感覺。哥雅，謝謝了，我讀過很多談論越南的書，關於戰爭的暴行這回事，我早知道了。

詹姆斯‧芬頓（James Fenton，英國當代詩人、文學批評家）說，這畫特別之處，在於它不由觀者評論偉大的藝術，而是讓藝術來評斷你。我沒有通過哥雅的考驗。近三分之一世紀過後，我回到了普拉多美術館，哥雅依然是哥雅，沒有改變，也沒有成長，他不需要。反觀我雖然已經成長也有所改變了，但存在於他畫作裡、他的生命的影響力和憂傷，似乎非我經歷所能相比。為我解開他作品之謎的，是我某個朋友下的評語，他說哥雅是「隱沒進黑暗的莫札特」。沒錯：哥雅早期的作品，有莫札特的至上優雅、力量、信手捻來跟豐富的想像力。以正式肖像畫來說，沒有人的作品比哥雅的更能有效傳達情感與思想，同時能達到四重的效果：形式美學、外在現實主義、精神現實主義，還透過作品告訴觀者，畫家對肖像畫主角有何看法。比較他筆下的查理四世（Charles IV）和斐迪南德七世

（Ferdinand VII），就可以知道被哥雅喜歡或討厭的差別，以及這兩位畫中主角分別是什麼樣的人。穿著服裝和赤身裸體的瑪哈（Maya）是有名的一組畫，不過，他的另一幅小張作品，艾爾巴女公爵（Duchess of Alba）和她的女家教拉扯爭執的畫，才更充滿性意味、滑稽又無恥的好笑，她黑長袍下的身體無疑的既性感又充滿活力。

要是你按照正確的順序來到黑畫系列區，它們談的，是離開公眾視野的生活、離開享樂的生活，離開了性，離開了朋友，從這個世界退隱。這些畫的標題，會造成誤解，或者說，這些畫竟然有標題？這些畫是哥雅為了自己的「什麼」而創作，但我們也說不明確到底要接什麼字眼才好——愉悅？用途？娛樂？自我折磨？他當時已經搬到馬德里城外不遠、人稱「聾人之屋」的房子裡。直接畫在牆上的畫作，都沒有標題，這麼一來，那些畫倒多了一種不安、從無形的夢魘中浮現的感覺：因害怕、憤怒，或無所成就的失望（在在都是聾人心目中恐懼的印象）而尖叫大喊的臉孔：：一個吃著孩子的怪物，而且吃的應該是他自己的孩子：；一群面目猙獰、膜拜一隻羊的人；在天空中盤旋的巫婆。像哥雅這樣，在世上見識經歷過這麼多的人，這麼深愛人間萬物的人，最終來這個地方，一身寂

寥、慘遭背叛、失聰孤苦，但還是有能力創造出這種藝術作品。大概也只有畢卡索和哥雅一樣，能用畫來闡釋自己的一生。

十九歲的我，怎有能力了解這些呢？有時候，我會開玩笑說，應該要嚴禁十八歲以下的人欣賞藝術。這樣的話，最起碼可以讓孩子有概念，知道藝術欣賞是危險的、會威脅到現實事物的。當然還有一個理由，因為這樣的話，我的童年就不會有被逼參觀博物館的無聊時光。做為父母，我認為孩子不甚瞭解博物館的價值，而且，爸媽要把自己對文化和過去歷史的欣賞與觀點，加諸在孩子身上，是很危險的事。今年我在普拉多美術館，目睹大人對著成群席地而坐的小學孩童，說明波希的《人間樂園》和歌雅的《一八〇八年五月三號》這些對成年人來說十足恐怖的畫作。這樣的導覽是不對的，浪費孩子的時間，只會造成他們對藝術的誤解。我不會這麼對我的孩子。而且，講良心話，他們也不會讓我這麼做。但同時，我發現自己忍不住要想，倘若童年時爸媽沒有拉著我逛博物館，我現在會不會主動敦促自己參觀博館呢？或許，藝術的對話，就跟大部分的對話一樣，你得先聆聽，之後才能加入，為自己發言。我想我要表達的是，我的爸媽或許在當時做了對的事。

馬德里市普拉多美術館

THE PRADO, MADRID

Paseo del Prado, Calle Ruiz de Alarcon 23, 28014 Madrid, Spain

https://www.museodelprado.es/en

心碎博物館

克羅埃西亞札格拉布市，失戀博物館（The Museum Of Broken Relationships, Zagreb）

阿米娜妲‧佛爾納（Aminatta Forna）

我走進展間時，有一對本來在接吻的男女，迅速的分了開來。男生走到小展間的另一頭去欣賞那兒的展品，女生則仔細讀著她面前的展品說明。男生穿了一件帽T；女生則斜揹著一個紅色的包包。他們倆看起來很年輕，感覺上不太可能是見不得人的外遇關係，也許是我突然走進來，讓他們不好意思了吧！

他們離開之後，我端詳了原本他們在看的展物。那是一個烘蠶豆的器具，標示上寫著：「在埃及，有句俗話說，蠶豆最好是加熱後再上菜。我們的感情，從來沒有升溫，但我們的友誼，還是像乾的蠶豆一樣堅硬。」標籤上寫著，那段感情從一九九〇年持續到一九九一年，算起來剛好跟克羅埃西亞的獨立戰爭時間一樣長。我在想，這兩件事是不是有所關聯？這段感情的建立，或感情沒能開花結

果，是否與戰爭有關呢？

展間另一頭的牆上，是一九八〇年代晚期某位十七歲的女孩送給她已婚愛人的刮鬍組。這位已婚男人把刮鬍組捐贈給博物館時，寫道：「我希望她不再愛我了。我希望她永遠不知道，她是我這輩子唯一愛過的人。」

博物館裡幾乎所有的東西——漆成白色的一間間展廳裡打了光的展示桌上，動物布偶娃娃、瓷製的狗狗、綢緞洋裝、外套、帽子、書籍、塑膠或玻璃或陶瓷製的裝飾品、相本、手錶、時鐘和居家用品——都重複著一樣的訊息：愛情最後的結果是失去。愛情最終的結果，一定就是失去。只有那個還放在原裝盒子裡的烘蠶豆器具，告訴你我，沒有實現的愛，還可能造就某種幸福。

我第一次逛到這間失戀博物館，是去年初夏的事；當時我走在札格拉布舊城區，要穿過格拉德（Gradec），我來的目的是要為自己的新小說《雇來的勤雜工》（The Hired Man）裡的角色做研究，書中人物搬到了這座城市來，而且有一天她們在都柏尼克飯店（Hotel Dubrovnik）用午餐。本來我一開始是靠著這座飯店和托米斯拉夫廣場（Tomislav Square）的文字敘述，想像出書中人物在那兒看著百年樹齡的樹被砍掉的場景。之後，我跟丈夫來到札格拉夫，實際走一次這場景，確認我

的描述屬實。廣場離飯店很近，比我想像的近得多，不過，從札達爾（Zadar）開車到札格拉布得花好幾個小時，我們抵達時，已錯過午餐時間，只好在舊城區裡亂逛，走在聖馬克廣場（St Mark's Square）下方的街上，無意中看到了這座博物館。

進來的右手邊，有一間小的咖啡廳，左手邊則是售票處和紀念品商店。館內有一連串的展廳，每一間都有自己的名字。有些展廳的名字聽起來很了不起、很花俏——像是「距離的誘惑」（Allure of Distance）、「慾望的衝動」（Whims of Desire）。在展廳「盛怒與暴怒」（Rage and Fury）右轉，穿過展廳「時間的潮汐」（Tides of Time），你就會走進展廳「成年禮」（Rites of Passage），跟著走接下來就會到展廳「家的矛盾」（Paradox of Home）（我就是在這裡發現那對有罪惡感的愛侶）。如果你不這麼走，而是直接穿過展廳「盛怒與暴怒」的話，會來到展廳「悲傷的回音」（Resonance of Grief），然後是最後的展間「往事如煙」（Sealed by History）。舊城區的這一邊，主要是市政大樓，博物館裡這些鋪設石頭地板的展間，之前可能都作為辦公空間之用。展廳「悲傷的回音」裡面牆上都是老舊的白瓷磚，看起來也許這兒以前是廁所。

每一件展品的旁邊，都有一個標籤，指出該段感情發生於何時，而且會提供捐贈者對這個禮物的說明。在第一個展廳裡有一雙黑皮靴，牆上的標籤寫道：

「摩托車騎士靴。一九九六─二○○三。克羅埃西亞札格拉布市。在我和安娜一起去巴黎玩之前，我買了這雙靴子給她。之後，也有其他的女生穿過這雙鞋，不過對我來說，這永遠是安娜的靴子。」

這座博物館的創辦人歐琳卡‧維斯蒂卡（Olinka Vistica）和德拉任‧格魯比斯奇（Drazen Grubisic），曾經是一對相愛的戀人。幾年前某個炙熱的夏天，他們不再相愛，開始劃分公寓裡屬於彼此的東西。雖然他們友好平和的分手，卻也沒讓人比較不難過，因此，他們開始一起整理各個房間的東西，細細分析彼此對這段感情共同的回憶。杯子、ＣＤ、煙灰缸、咖啡豆研磨機、平底鍋、地毯、書籍、徽章、還有圍巾等等：「就算是最不起眼的物品（也有）背後的故事。」好心的朋友、專門處理感情問題的顧問和兩性專家，以及教人家怎麼從失戀走出來的雜誌書刊，都會力勸分手情人把這些物品丟掉、燒毀、破壞或捐給慈善團體。無論如何，處理掉就對了。愛情結束時，絕對不要有會讓你想起這段感情的東西。但是這對男女，並不想做這樣的事。他們決定提供另一種選擇，策畫一場巡迴展，展

出大家捐贈出來的物品，給失戀的人們一場告別愛情的儀式——「透過創造，克服情緒崩潰」，一如安娜的皮靴所提供的標籤說明那樣。

後來，收藏的展品數量倍增，他們在札格拉布找到了一個長久的落腳處。他們還辦了世界巡迴展覽，一邊到各地展出一邊收集物品，布宜諾斯艾利斯、柏林、開普敦、伊斯坦堡、休士頓、甚至是林肯郡的斯利福德（Sleaford），讓這些地方傷心的戀人、遭到背叛和失去摯愛的人，有機會分享自己物品的故事。

我第一次造訪時，覺得歐琳卡和德拉任，敲到了我們心中的某個點——那些讓你我再也受不了多看一眼的物品，到底能拿來做什麼？大家的家裡滿是各種戀物情結啊：代代傳承的東西、禮物、從遠地帶回來的物品，這一切東西都充滿了情感。在我的書架上，有一把從廷巴克圖（Timbuktu，馬利共和國首都）帶回來的藍色茶壺、火爐壁架上有我鍾愛的教子送給我的一塊石雕，廚房的吊勾上掛著死去狗狗們的項圈。這輩子，我們把這些累積出來帶有意義的東西，從一間房子搬到另一間房子，它們便是你我活過的物質證明：我們的回憶化為實際的存在。

我認識我丈夫的時候，他送了我一塊壓鑄的牌子，上面是西藏動物星座的圖樣，那是他旅行時買的東西。我把這塊牌子放在鑰匙圈上，到世界各地，我都帶

著它；我在馬利共和國買那個茶壺的時候也帶著它。為了謝謝他送我東西，我也回送了他我自己的護身符，那是來自獅子山共和國黃銅製的小塑像，直到今天，他一樣也是把它掛在鑰匙圈上帶著。在我的小說《雇來的勤雜工》裡，有一個叫杜洛（Duro）年輕男孩，他從初戀對象手中收到了一個心型的小陶瓷製品。往後幾年的軍旅生涯裡，他都把這個心型的陶瓷製品放在口袋中帶著，就連他的初戀後來嫁給了別人他還是如此。交換愛情信物，是所有人都會做的事。

再次回到札格拉布，是冬天的事。從街道上鏟開的雪，高高的堆在空蕩蕩的停車場裡頭。戶外咖啡屋跟街頭小販，都不見人影了。我意外巧合的訂了都柏尼克飯店，在飯店裡面的咖啡廳裡，有戴著帽子、穿著外套的札格拉布市老市民們，喝著早晨的咖啡，我想這個習慣肯定都持續一段時間了，因為，這間飯店一九二九年便興建完成。

用完早餐後，不確定自己能否記得路，就帶著地圖前往博物館。地圖領著我走了有別以往的路線，穿過聖馬克大教堂，我順道繞了進去快速瀏覽了裡面的聖徒雕像，接著穿過了石門（譯註：Stone Gate，札格拉布從前四座城門中唯一被保存下來的一個，城門裡供奉著一張聖母瑪利亞懷抱聖嬰耶穌的畫像。）城拱下有一座聖母瑪利亞

的聖壇。旁邊角落，有一位女士在賣蠟燭，另一位女士則站在被裝飾性鐵條圍起來的聖母像前禱告。一七三一年時的一場大火，燒毀了舊的木製城門和附近的一切，傳奇的是，唯獨這張聖母與聖嬰的畫像倖存下來，之後，大家便相信畫像具有神奇的力量。

這些禱告的人，跟那些站在博物館裡低著頭、雙手合十，慢慢的端詳著一件又一件遺物的參訪者，是多麼相像呢。那是週間某日的上午，博物館相對來說人煙稀少。只有寥寥可數的幾對年輕情侶，另外還有幾個中年婦女，巧心打扮得頗像法國人和義大利人旅行時會穿的那樣子。聽說博物館的遊客裡，十位有七位是女性，而且大部分都四十歲以下。

在第一間展廳裡，安娜那雙皮靴旁的展品，都是逝去的愛的回憶，那種不見容於新戀情裡的物品。裡面的氛圍，是懷念。隔壁展廳則充滿痛苦回憶——應該是先前戀情帶來的痛苦遠大過於甜密吧。在展廳「慾望的衝動」裡，水晶簾幕背後的牆上，掛了一對假胸，捐贈這個物品的女性說，在她離開前夫之前，每每兩人做愛時，前夫便命她戴上假胸。另外一把從柏林寄來的斧頭，原本女主人的女同志情人為了別人拋棄了她。她的女同志情人和新歡一起度假時，她買了這把斧

頭。「她倆度假的那十四天裡，我用這把斧頭，每天劈她一件家具。」她把劈下來的部分仔細排好，等她的前任女友回來收拾自己東西時，再拿給她看。

走進最後一間展廳，有一張展檯閃著紅光，吸引了我，於是我快步走了進去。之前被我撞見在接吻的那對情侶，正站在那張展檯前。他們互相用手勾著對方的腰，女孩子還把頭靠在男生的肩膀上。不久，當他們離開繼續看其他展品時，我遞補了上去，端詳那個閃著光的物品。

那是一則讓人落淚的故事。一對夫妻在一起十三年，當彼此的愛情淡化成友誼之際，先生離開了妻子。先生把兩人養的狗兒留給了妻子，因為他覺得，太太比他更需要狗兒的安慰。幾個月之後，先生患了憂鬱症──至於這是否出於他對太太的思念，我們並不清楚。不過，無論這位先生的感受如何，他始終沒有再回到那段婚姻裡；倒是太太很擔心先生的狀況。有一天，先生收到太太寄來的一個包裹，裡頭有幾件小東西，他說：「（那些東西）一件比一件更讓我心碎，大多都是她出於想要照顧我的心意才寄來的東西，即便我知道，她才是那個飽受折磨的人。」在這些東西裡，有一個閃著紅光的狗項圈，當初太太買這個項圈給狗兒，是擔心牠會走丟。他倆分手後的那年，先生曾跟太太吐露，覺得「自己走丟

了」。兩人分手一年之後，太太在一座陌生的城市找了間飯店入住；然後在那兒結束了自己的生命。先生說，那一閃一閃的光，會讓他想起太太的心跳。

在博物館裡逛著，讓我全神貫注的，就是像這樣的故事——令人不可置信、引人目不轉睛、又讓人難過不已的故事。之後，回想起這個地方，我發現自己的思緒又回到了那個比較沒有戲劇張力的展品：安娜的皮靴，或是第一段婚姻非常可悲、但第二段婚姻幸福美滿的女士所捐出來的婚禮相本。想想這些東西，我的心境稍微開朗起來。這些東西好像告訴我們，無論失戀的過程有多痛苦、不管花了多久時間，人們還是可以了解自己、了解愛情。

穿過舊稱共和廣場（Republic Square）的耶拉奇契廣場（Jelacic Square），我邊走邊想，這個國家，雖然經過了多年的共產統治，接著又遭受戰爭，但感覺在很多方面，它跟我在一九六九年第一次來的時候，並沒什麼改變。雖然我當時只有五歲，但我對於那次的假期，卻印象鮮明——我跟姊姊站在沙灘上，而母親和她的新婚丈夫，在離岸的木船上呼喊著我，要我游泳過去。我嚇壞了：我想要我的游泳圈，可是它在船上，船與我們之間，隔著五十公尺的水。船夫當時不過八、九歲的姪子，一把抓起了我的游泳圈，跳下水，將游泳圈帶來給我。那場假期接下

來的日子裡，他就是我的英雄。我之所以記得這些，是因為那是我生平第一次對男孩有那樣的感覺。

往後人生要學的，還有好多好多啊！

札格拉布市失戀博物館

THE MUSEUM OF BROKEN RELATIONSHIPS, ZAGREB

Cirilometodska 2, 10000 Zagreb, Croatia

https：//brokenships.com

沉默的劇場

英國倫敦，約翰·瑞布萊特爵士珍藏館（The Sir John Ritblat Treasures Gallery, London）

安德魯·莫森
（Andrew Motion）

由於愈來愈多的新書發表會和促銷活動，作家們必須走出自己的世界，接近讀者群，面對面的回答問題。通常有兩類問題，一個是寫作的理念和想法，比如說寫作的靈感從哪裡來的。另一個是寫作的方式，你用的是鉛筆或鋼筆？每天的早晨就開始寫作，或者晚一點？邊寫邊修正，或寫完再重新校對？這些問題聽來可能有些枯燥。《巴黎論壇》（Paris Review）訪問菲利浦·拉金（譯註：Philip Larkin，英國詩人、小說家，一九八四年英國授予他桂冠詩人，他拒絕接受。）時問到，為什麼他會想到用蟾蜍來形容工作？拉金回答：「這完全是天賜奇想！」事實上讀者和作家們都對於如何寫作的瑣碎細節都感到好奇。讀者們認為作家每天最尋常的事情都很神祕，比如寫信、備忘錄和電子信函，使得作家更有神祕感。作家們也對別

的作家的工作有興趣，原因是希望建立一個可靠的寫作的方式和習慣，能夠發表更多更好作品。

作家的手稿像是一個沉默的劇場，讀者和作家們感興趣的情節都保留展現在劇場裡。四十幾年前我開始對手稿裡關於寫作的細節深感興趣，我當時才十幾歲，剛開始寫作。我的心靈導師名叫嘉福瑞・凱因斯・凱因斯（Geoffrey Keynes），他是一位外科醫生，是著名的經濟學家梅納德・凱因斯（John Maynard Keynes）的弟弟。他住在劍橋附近，家中有一間非常好的圖書室，收藏了一些原稿。每每他把手稿交到我手中時，那帶著敬意，又對手稿如數家珍的態度，讓我印象深刻。我特別記得有一件是維吉妮亞・吳爾芙（Virginia Woolf，英國小說家）的散文〈論生病〉的手稿。她的先生倫納德・吳爾芙將這份手稿贈給嘉福瑞，因為他治療維吉妮亞，幫助吳爾芙度過自我毀滅性的精神疾病。維吉妮亞・吳爾芙筆跡非常流暢，以紫色墨水寫作，修改非常俐落，這些都讓我非常著迷。但真讓我震撼的是原稿本身，毫無疑問的證明了，吳爾芙曾經在某一天坐下來，旋開她的筆開始寫作，成就了這篇充滿智慧和想像力的作品。

這是我第一次了解到原稿的重要，根據拉金的說法，原稿的價值在於兩件

事：它的內涵和它的魔力。所謂的內涵，是指原稿裡寫作的日期、進程、寫作速度，以及寫作時反反覆覆的思索和修改。這些訊息對讀者或研究學者都是不可缺的資料。關於原稿的魔力，是指原稿讓你想到濟慈（或丁尼生、王爾德、或哈代）正拿著一張空白紙，他的手碰觸到它，他的呼吸濡染了它，這張紙從無到有變成不朽的作品，令人讚嘆。

我從原稿上學到的第二件事比較間接，但更有決定性。我從青少年時期開始寫詩，同時也開始購買詩集。最早的一本是威爾弗雷德·歐文的詩集，是由塞西爾—戴—路易斯（Cecil Day-Lewis）編輯的，裡面有埃德蒙·布倫登寫的關於歐文的簡介。我買這本書的原因是我當時正在寫有關歐文的文章，也是第一次對詩發生興趣。我的家人都是很少接觸書本的鄉下人，我的母親只讀了些艾瑞斯·梅鐸（Iris Murdoch，愛爾蘭作家）的書，我的父親說他看過半部的哈門·英納斯（Hammond Innes，英國小說家）的《寂寞的滑雪者》（The Lonely Skier）。

歐文的詩集附錄裡，有一首他很有名的詩的複製手稿，詩名是《處於絕境的青年人之歌》（Anthem for Doomed Youth）。這張手稿裡不只有歐文本人的第一次修改，還有他的朋友薩松之後修改的筆跡。歐文給沙森看這首詩，當時他們兩人都

在第一次世界大戰中罹患精神上的創傷，在愛丁堡的一家醫院養病。這份草稿對我這個新手有很深的意義：要向專業作家學習，不要過分相信自己的初始的想法或念頭，不能只靠靈感，要下功夫。

之後我到牛津大學英文系就讀，圖書館收藏一些重要的原稿，經常展覽它們，仍然繼續的受這些手稿影響。有一件手稿是雪萊（Percy Bysshe Shelley，英國浪漫派詩人）的《西風頌》（Ode to the West Wind），棕色的密密麻麻細長的筆跡，像是被風從一頁吹到另一頁，結尾是一個日期，十月二十五日，寫下一個很特殊的時刻。

後來我繼續留在牛津，寫關於愛德華·湯瑪士（Edward Thomas，英國詩人、作家、評論家）的論文，每天的工作都接觸到湯瑪士的原稿。湯瑪士在一九一七年第一次世界大戰期間死於法國北部的阿拉斯（Arras）。一九九九年我獲選為桂冠詩人，代表英國的圖書館和作家們，專心致力於讓流向美國的原稿手稿，重新回到英國。當然我不是反美或反美國的圖書館，我只是認為手稿應該留在它原來的地方，在學術上、在哲理上、在感情上都更加有價值。

大英圖書館在這方面擔任很重要的角色，這也是應該的，因為大英圖書館永

久性的原稿展覽都非常出色。一方面因為它已經有非常豐富的收藏，並且持續大量收集，比如說最近才添加的 J·G·巴拉德（J. G. Ballard，英國小說家，以科幻小說及犯罪小說著稱）的舊檔案。另外我們要感謝約翰·瑞布萊特爵士，他是富有的地產商，因為他的慷慨捐贈，大英圖書館在一九九八年搬遷到現址聖潘克拉斯車站附近（St. Pancras）時成立了以他為名的「約翰·瑞布萊特爵士珍藏館」。

社會大眾很容易忽視手稿珍藏館的重要性。和繪畫藝術品相比，一般人體認不出手稿的美和精采之處。瑞布萊特珍藏館只有一間房，不特別大，牆是黑色的，燈光低垂，氣氛非常肅穆。全世界數一數二珍貴的原稿都在這裡。讓人徜徉其間，能讓人學習，深入了解原著，也讓人感到驚喜。我教學的時候堅持要學生們到這裡參觀，因為這裡就是英國文學的「田野調查」。

館藏的一部分是永久性的展覽，比如說路易斯·卡羅（Lewis Carroll）寫的《愛麗絲夢遊仙境》相關的原始資料，還有一些披頭四（Beatles）歌曲的原稿。這些歌曲的原稿也一樣重要，讓我們理解到，展出的原稿不只是積滿灰塵、象牙塔裡學院派的東西。披頭四合唱團的音樂和歌詞，到今天還活在我們的生活裡，其他的文字作品通常做不到這一點。從這些原稿來看，披頭四的音樂的創作過程既

有辛苦經營也有運氣。比如說《蜜雪兒》(Michelle) 這首歌，在學生時代，保羅・麥卡尼 (Paul McCartney) 就在腦海裡孕育這首歌的曲調，他想要寫一首法國風情的歌，當時法國左岸的波西米亞風盛行，深深影響藝術系的學生。多年之後，約翰・藍儂 (John Lennon) 向麥卡尼建議，如果要這首歌有法國風情，最好歌詞要用一些法國字，所以加入「ma belle」(親愛的) 等等。這首歌當然不是法國歌，但達到了效果，這首歌被選在《橡皮靈魂》(Rubber Soul) 這張專輯裡，成為披頭四唯一獲選的葛萊美獎年度最佳歌曲。

館內收藏了八件披頭四合唱團的歌曲原稿，都有一個共同點：它們都很尋常，從卑微的出發點，成為家喻戶曉、歷久不衰的熱門歌曲。那首《辛勞一天的那個夜晚》(A Hard Day's Night) 寫得非常快，是用原子筆和簽字筆寫的，靈感源自於林哥・史達 (Ringo Starr) 說的一句話，描述披頭四的演藝生活極為緊張忙碌，寫在送給約翰・藍儂的嬰兒寶寶的生日卡上。另一首《我要握著你的手》(I Want to Hold Your Hand) 也有類似的氣氛和快速的節奏，手稿最後有約翰藍儂寫下的短訊，「三月十日來看我」，口氣像是老師。還有一首《昨日》(Yesterday) 的手稿給我們的感覺也一樣，平凡中帶著超脫。這首歌是搖滾樂裡至今演奏最廣泛

的曲子，有三千多種不同的版本，但它的起初構想是非常簡單，在平常生活裡平凡的語言。

披頭四的手稿令人讚歎，有清新的感染力，不做作且打動人心。當我們從披頭四的手稿轉身離開，看到的是另一種完全不同風貌的原稿，恐怕是珍藏館裡最偉大最珍貴的收藏，一件是《聖經》裡的詩篇原稿的一部分，時間大約是西元三世紀，寫在一種紙草製的紙片上；另一件是最早的完整的希臘文《新約聖經》的手抄稿《西乃抄本》（the Codex Sinaiticus）；還有一本是希臘文《新舊聖經》最重要的手稿《亞歷山大抄本》（the Codex Alexandrinus），源於西元五世紀初期，流傳至今。

這些基督教手稿都是最原始的第一手資料，對我們的啟發是極為具體而深遠的。珍藏館還收藏一些美麗、神聖、遠古的耆那教（Jainism）、印度教、伊斯蘭教和猶太教的神聖的古經典原稿，也是一樣迷人。有一件手稿來自韓國的《華嚴經》（Garland Sutra），是大乘佛教最重要的一部經典，於西元一三九〇到一四〇〇年時寫在桑皮紙上，有精美的鹿、兔子、熊、鳥和披著毛皮的人的圖像。就某方面來說，這張手稿非常特別，非常精練，僅僅一眼，你的心中就布滿圖像，帶來

無窮爆發性的聯想和感觸。看到這份手稿，把我們帶入對整個世界歷史的沉思。任何圖像或音樂作品即使再美、再著名，也無法產生這樣的影響力。看這份手稿時，就好像平躺在地，觀賞天上的星辰，如此懾人心魄。

接著看珍藏館裡其他的手稿就比較輕鬆了。有一件《英國大憲章》(*Magna Carta*) 的原稿，是常年展品，藉由一些互動的展覽器材，清楚的說明公民的權利和義務。其他大部分的原稿是輪流安排展出，所有的展覽品都有機會展出，充分展現珍藏館收藏的深度和廣度。我上次造訪是二○一○年初夏，當時這裡文學手稿的展覽品既令人印象深刻，又有深度。在最早期的文學手稿裡，有一件是史詩《貝爾武夫》(譯註：*Beowulf*，英國文學裡最早以古英文寫的英雄故事) 的手稿，附帶的有謝默斯．希尼 (譯註：Seamus Heaney，愛爾蘭作家、詩人，一九九五年獲得諾貝爾文學獎) 近代的翻譯手稿。我們可以在看到謝默斯在手稿裡做些巧妙的修改，使譯稿的意境更清楚，更具古意，更符合史詩的氣韻。

接著還有其他精采的展覽：菲力普．西德尼爵士 (譯註：Philip Sidney，十六世紀依莉莎白女王時代最出名的詩人) 的詩稿，《失樂園》作者約翰．密爾頓 (John Milton，英國詩人) 的舊書，珍．奧斯汀 (Jane Austen，十八世紀英國女作家) 寫作用

的小桌子，可以隨身攜帶，是她的父親在一七九四年送給她的。湯瑪士·哈代（Thomas Hardy，英國詩人、小說家）在一八八八年寫的《黛絲姑娘》的初稿，在手稿裡哈代把原始的篇名都取消了，例如有一篇原來的篇名是《她所受的教育》，篇名取消之後讀者就無從得知他原先引申的涵意。

到了近代，有很多伊薩克·羅森堡（Isaac Rosenberg，英國詩人）令人著迷的手稿，寫了許多令人心碎的戰爭的詩。接著很快的到了現代，詩人泰德·休斯（譯註：Ted Hughes，英國詩人、兒童文學作家、桂冠詩人）的詩《鹿的哀愁》（The Sorrows of the Deer）的原稿也在這裡展出，這首詩後來收在泰德的詩集《生日信件》（Birthday Letters）裡。有一頁小說家安琪拉·卡特（Angela Carter，英國小說家及記者）的原稿，這一頁美妙而複雜，還有一件 J·G·巴拉德舊檔案裡的樣本，也就是小說《崩潰》（Crash）的第一頁。

凡此種種，展覽這麼多重要的手稿，反而讓我們忽略它們個別的獨特性。這些珍貴的館藏裡，最令人興奮的是讓人發現作者們如何努力奮鬥，完成他們的雄心壯志。艾薩克·羅森堡的手稿《戰壕裡的破曉》（Break of Day in the Trenches），把原來怪異神祕的老鼠（a queer uncanny rat），修改為怪異嘲諷的老鼠（a queer sardonic

rat）。在視覺的安排上這是成功的傑作：手稿裡與眾不同的筆跡像雕刻一樣，從無到有憑空刻畫出一首詩。泰德‧休斯的筆跡則像未乾水泥上的鳥的足跡。J‧G‧巴拉德的手稿原是打字稿，但上面布滿了手寫修改的筆跡，這也是一種衝突，展現出詩的語言清晰而直截了當。

文藝復興時代稱十四行詩是一間小屋子，裡面有無限的寶藏。這說法正好適用於約翰‧瑞布萊特爵士珍藏館。這裡就像一座傳統圖書館和畫廊的搭配，視覺體驗和文字敘述結合，效果相得益彰。這裡給人奇異的感受，既是內在的也是外在的：內在方面是指無論你是不是作家，你都會自我審視，至於外在方面，就是對其他人懷著好奇心。

這種種的感觸也有矛盾和衝突之處。當我們離開展覽廳，我們感覺上和數百年前的作家有了接觸。他們的寫作無論從那個方面來說，對我們都攸關緊要，因為這些作品是我們信仰的一部分，或者因為他們讓我們的生命更有想像力，或者因為這些作者本身充滿了魅力。當我們在看手稿時，就好像站在這些作者背後，看著他們創作的過程，有一種親密感。從另外一個角度來看，這些原稿仍有一種讓人迷惑的疏離感。這些手稿一方面推崇天才作家們與眾不同的心思，另一方

面，也觸及他們平凡的一面。我們不禁要問：怎麼樣用作品來影響社會留名青史？到底天才們創造了什麼？他們的創作會帶來如何的影響？創作和影響之間有什麼樣的關係？平凡和超脫之間有什麼樣的關聯？這些問題在我離開了博物館，回到光天化日之下，依然久久沒有解答。

The Sir John Ritblat Treasures Gallery, London

倫敦約翰・瑞布萊特爵士珍藏館

www.bl.uk

The British Library, 96 Euston Road, London NW1 2DB, UK

利奧波德與席勒

奧地利維也納，利奧波德美術館（Leopold Museum,

Vienna）

威廉・波伊德

（William Boyd）

四十年前我在大學預科上課，還作著當畫家的美夢，手邊有一本常用的參考書，是由麥修恩出版社（Methuen）發行的，叫做《近代畫百科全書》（A Dictionary of Modern Painting）。這本書有四百多頁，由三十多個著名的藝術史學家撰寫專文，介紹現代畫，從阿波利奈爾（Guillaume Apollinaire，法國詩人及藝評家），到占都蒙那奇（Federico Zandomeneghi，義大利畫家）。我現在還留著這本書一九六四年的版本，書裡沒有埃貢・席勒（譯註：Egon Schiele，二十世紀初期奧地利畫家，畫作裡人物肢體扭曲，顏色強烈，畫風是表現主義的先驅。）的介紹，書裡關於當時維也納新藝術潮流的介紹也沒有他的名字；書裡有奧斯卡・柯克西卡（Oskar Kokoschka，二十世紀奧地利畫家、詩人、劇作家），他和埃貢・席勒同時期，但是該處也沒有提到

埃貢・席勒。書裡只有在介紹古斯塔夫・克林姆（譯註：Gustav Klimt，奧地利畫家，畫作有強烈的情、慾、生、死、的象徵性，尤其是女性的肖像和裸體畫。）時簡單的提到他，只說席勒非常仰慕克林姆。

我之所以要提出這些，是為了舉例說明藝術史有時是難以捉摸的，還有相對來說席勒能享有盛名只是晚近的事。現在到處都有他的畫的複製品，他的畫人盡皆知，在藝術史上的地位已經超出克林姆和柯克西卡。這種種皆因為一個人的努力，就是收藏家兼藝術史專家魯道夫・利奧波德（Rudolf Leopold）。

利奧波德生於一九二五年，在一九五〇年代開始收集席勒和其他的維也納新藝術學派畫家的作品，他在收藏方面有靈敏的嗅覺，更有無與倫比的先知卓見，一步一步收集了許多席勒的繪畫和素描。當時他只是一個年輕的眼科醫生，收入平平，並不是富裕的藝術愛好者，他之所以狂熱的收集席勒的畫作，簡單的說，是出於對席勒作品的愛。他於一九七六年發表了席勒作品目錄，此後席勒的名聲開始蒸蒸日上。

我大約也是在此時認識席勒，記得我讀大學時，買了一些席勒的名信片和複製畫。席勒的畫風使我深受感動。他的筆觸曲折而不柔和，造型扭曲，曾經有幾

年我採用席勒的畫法，後來並沒有成功（但我的畫家夢並非完全無望）。直到今天，在我心中的藝術殿堂裡，他仍是首屈一指的偉大畫家。

維也納的利奧波德美術館是我最喜愛的畫廊，一方面是因為這裡收藏了全世界席勒最好的作品，牆上掛的席勒的的畫作都非常精采。另一方面這個美術館，很意外的激起我年輕時渴望成為藝術家的夢想。席勒的畫總是讓我回想起自己十幾歲的年輕時光和當時的狂熱，每次我訪問維也納，都會造訪這個美術館，有時甚至只有十幾分鐘的參觀，我都會像是進入夢境般為之癡迷，滿心喜悅。博物館每次的展覽都極富巧思和創意，展出不同的作品，給觀眾新的感受。

比如說，我為了寫這篇文章造訪利奧波德美術館，有一間展覽廳放滿了席勒的風景畫，其中有很多是我從未見過的，通常一般人談到席勒也不會聯想到風景畫。當時是三月份，維也納天氣涼爽而陽光燦爛，利奧波德美術館坐落在維也納博物館區的角落上，是一座方形的米色石頭城堡建築，看起來非常宏偉，感覺上頗有一段歲月。利奧波德可能難以想像能有一間屬於自己的博物館，正面石牆上還刻上他的名字。博物館是由兩名建築師羅里茲和蒙佛瑞·恩特拉（Laurids and Manfred Ortner）共同設計，奧國政府出資，二〇〇一年開放。這間美術館充分代

表利奧波德的藝術品味和對藝術的貢獻。令人感動的是，沒有多久之前，利奧波德在美術館裡還有一間辦公室，他持續進行蒐集藝術作品和策展的相關活動，直到他二〇一〇年過世。我甚至有種奇想，如果真有幽靈存在，席勒的幽靈看到他不朽的作品被供奉在這裡，會有怎樣的感觸？

席勒短暫苦難的一生，也是一種刻骨銘心而黯淡的浪漫。這位才華洋溢的藝術家生於一八九〇年，當時深深受到奧國新藝術學派的精神滋潤：新藝術學派反對傳統的藝術美學風格，也反對當時乏味通俗的沙龍藝術。二十世紀初期，克林姆裝飾性的性愛藝術非常出色，席勒因此受到啟發，但席勒的畫更加大膽、更具有表現主義的風格。席勒最後十年的畫風強而有力，充分表現個人的情感特色，比起梵谷來說不遑多讓。就算是法國十九世紀著名的超寫實派詩人阿瑟・蘭波（譯註：Arthur Rimbaud，法國詩人，對現代文學有很深的影響，所有作品完成於二十一歲之前，死時年僅三十一歲。）轉世為畫家，也不過如此。

席勒畫裡的削骨嶙峋和扭曲的男性、女性的裸體，很露骨的直接呈現出肉體的情慾。可以想見當時中產階級對他的畫感到憤怒和恐慌，後來席勒遭到涉嫌猥褻青少年的控訴，是始料未及的。一九一二年時席勒住在一個偏僻的小鎮上，他

犯了一個錯誤。他邀請青春期的少女到他的畫室裡，做他的裸體模特兒，因此吃上官司。他最後在侵犯青少年的罪名上獲判無罪，但他被控訴讓未成年少女接觸色情圖像的罪名成立，服刑二十四天牢獄。這段遭遇讓他深感不安，對他造成負面的影響。

儘管有這些風風雨雨，在一次大戰結束時，他已經聲名雀起，被認為是克林姆的後繼者。一九一八年流行性感冒肆虐，八月時他有孕的妻子病逝，三天之後席勒自己也病逝。席勒在二十八歲去世，跟著也被遺忘，他留下的大量藝術作品都不為人知，直到利奧波德出現，才把他的才華展現給世人。

利奧波德美術館是專為展覽埃貢・席勒的作品而設計的，美術館本身甚至可製造某種幻覺。外觀看起來像城堡，堅不可摧，正面是高聳的石頭建築，有一些不對稱的窗戶。裡面有寬敞挑高的中庭，玻璃屋頂，畫廊環繞中庭四周。頂樓有些很大的玻璃窗，可以環視四周維也納舊市區綿密的房舍屋頂，還可以看到市政廳的高塔和霍夫堡皇宮（譯註：Hofburg，在維也納市中心，為歷代皇室的宮殿）的圓頂。中庭很空曠，非常漂亮。我到的那天，太陽穿過玻璃頂照射下來，清晰抽象的影子落在石灰石的內牆上。你可以說利奧波德美術館的中庭，在某些光線下本

身就是藝術品，是一件明亮的展覽品，連石牆周邊的空氣都發著光。

但真正吸引人的是藝廊牆上掛著的畫，席勒的複製品當然很好，但是和站在真跡前美妙的感覺無法相比。席勒在一九一一年著名的一幅畫作《坐著的裸男》(Seated Male Nude) 就是一個最好的例子，第一個讓你吃驚的是這幅畫非常大，比真人的尺寸還要大。這幅裸體正面自畫像中的男子身形憔悴，肌膚病態的帶著綠色和黃色，這是席勒一貫的風格，腳沒有畫出來，乳頭是橘紅色的，眼睛是紅色的，整幅畫給人的感覺像是恐怖的魂魄。其實所有席勒的自畫像都有這種驚人的效果，有的肌膚是藍色帶著淡淡的玫瑰紅，有的眼睛張大，眼球突出，楞看著觀賞者。這畫就像法蘭西斯‧培根（Francis Bacon，英國畫家），或是盧西安‧弗洛伊德（譯註：Lucian Freud，英國畫家，著名心理學家佛洛伊德的孫子，擅長人物畫。）的畫作一樣的孤絕冷傲，令人震撼，只是席勒的畫要早半個世紀。

席勒的兩張自畫像在美術館展覽廳的角落緊鄰著展出，兩幅畫看起來像是面對面，不經意的呈現出席勒兩種截然不同的面貌，猶如小說《化身博士》(Strange Case of Doctor Jekyll and Mr. Hyde，羅伯特‧路易斯‧史蒂文森 [Robert Louis Stevenson] 於一八八六年寫的小說。) 裡的主角，分裂出兩種對立的人格。一幅是《自畫像和冬

天的櫻桃》（Self-Portrait with Winter Cherry），比較平靜、有很多複製品。另一幅是《自畫像傾斜的頭》（Self-Portrait with Head Inclined），這一幅尤其驚人：臉部和手使用非常薄的油墨，經過松節油的稀釋，呈半透明狀，畫像裡的衣服和背景都使用厚重的顏料。

不尋常的是第二幅畫裡席勒留了鬍鬚，就我記憶所及，這是所有席勒的畫像裡唯一有鬍子的。席勒一生喜歡照相，在照片裡可以看出他是不留鬍子的。我倒不是在開玩笑，奧匈時期的維也納男士們臉上多半毛髮豐盛，也許那時期席勒是帶著叛逆的精神不留鬍子，顯示他不同於髭鬚滿面的一般市民，和滿臉鬍鬚戴著勳章的軍人。這使我想起另一個和席勒人同一個時代的人，他也是二十世紀新時代的先驅者，在自己的領域大破大立的人物，也就是哲學家路德維希·維根斯坦。維根斯坦清瘦，生活節儉，臉上的鬍子總是修剪得乾乾淨淨，就和席勒一樣。這幅席勒的自畫像裡眼神邪惡，嘴上加了黑色的髭鬚，難道是為了影射一次世界大戰前維也納的社會處於一種精神分裂的狀態？這也許是一種後見之明，但是我們要了解，戰前與席勒，維根斯坦，和弗洛依德同時代的人物希特勒，當時也在維也納街頭遊盪，貧窮潦倒，住在廉價的旅館裡，很不幸的他蘊育出偏執的

妄想，二十年後希特勒成為德國總理。

如果說席勒《自畫像傾斜的頭》，近乎色情的裸體畫，消瘦扭曲的身形，猶似骷髏的頭形，代表席勒陰暗面，那麼他的《自畫像和冬天的櫻桃》以及風景畫、城市景觀和靜物，尤其他的素描，可以看出席勒溫煦的一面。席勒的素描非常有才華，線條揮灑自如。博物館裡也有克林姆的素描，席勒的素描和克林姆的素描對比起來非常有趣。席勒的鉛筆素描濃黑有自信而且誇張，克林姆的筆觸纖細輕淡而帶著猶豫，可以看出這兩個畫家個性截然不同。

利奧波德美術館頗具規模，不只展出席勒、克林姆和當時奧國其他畫家的作品，還有其他的展覽廳展出家具和一些設計。美術館大小適中，也是它吸引人的地方，不至於大到讓人疲乏，或是擔心無法消化，你可以在一個早晨或一個下午品嘗體會它所有的展覽品。就這點來說，它使我想起紐約麥迪遜大道上的惠特尼美術館（Whitney Museum），完全現代的建築，流線型的新穎設計，參觀起來也非常方便輕鬆。惠特尼美術館的名字來自格特魯德·惠特尼（譯註：Gertrude Vanderbilt Whitney，美國雕刻家、藝術贊助者及收藏家。出身於富裕的范德碧家族，嫁給惠特尼家族。）但是裡面的收藏和美術館創館者並不相關。利奧波德博物館收藏的都

是利奧波德本人的收藏品，美術館本身和利奧波德息息相關。

當你走出惠特尼美術館，眼前見到的是毫不留情的現代化的曼哈頓。相較之下，利奧波德美術館潛在的其他資產非常豐富，背景城市是美麗的維也納，歷史悠久，保存幾百年來深厚的文化基礎。維也納被稱為「總體藝術維也納」（Gesamtkunstwerk Wien），而利奧波德美術館也可被稱為完美理想的美術館，它本身就是一件總體藝術作品。

維也納利奧波德美術館

LEOPOLD MUSEUM, VIENNA

Museumsplatz 1, A 1070 Vienna, Austria

www.leopoldmuseum.org

謝謝你們的音樂

瑞典斯德哥爾摩，阿巴合唱團博物館（Abba:the Museum, Stockholm）

馬修·斯威特 （Matthew Sweet）

場景是斯德哥爾摩城裡的某個地下室。一個番茄紅色的塑膠電話機放在座檯上，後方則放了一張牆面大小的照片。照片裡有兩個女人、兩個男人。他們看上去都那麼年輕、開朗、純淨——對認識他們的世人來說，他們四人有一個金髮、一個褐髮、一個有鬍鬚、一個沒有鬍鬚。照片上掛著一個看上去很正式的告示板，上頭的字句都是用大寫的斜體字印製而成，彷彿要傳達很重要的訊息——例如北歐神話中的世界末日到來，——那麼，救援近在咫尺。上頭寫的是：「如果電話響起，接起來！是阿巴合唱團打來的！」

阿巴合唱團博物館於二〇一三年五月開幕，紀念四位瑞典最成功的流行音樂巨星的生涯與作品——他們分別是昂內塔·費爾克斯柯格（Agnetha Fältskog）、比

約恩・奧瓦爾斯（Björn Ulvaeus）、班尼・安德森（Benny Andersson）、和安妮——弗瑞德・林斯塔德（Anni-Frid Lyngstad）。因為ABBA（阿巴）讀起來很順口，所以他們的經理人史提克・安德森（Stig Anderson），把大家名字的首字母濃縮成團名——在這麼做之前，他還先確認瑞典最大的醃鯡魚公司不介意合唱團的名字跟自己公司的一樣。

博物館部分空間放置的是可以動手玩的展品。有一排調節器讓你可以重建單曲《費南多》（Fernando）的混音。還有一整排錄音間，裡面都是戴著耳機對著無線麥克風嘶吼大唱著單曲《勝者為王》（The Winner Takes It All）的訪客們。還有一間被窗簾遮起來的小房間，可說是這座博物館的鬼屋（Chamber of Horrors）——房裡面有一臺設備，能掃描你的臉、然後把它嫁接到電腦產生的阿巴團員的身體上。

不過，除了這樣的遊樂區，也有朝聖箱。展示玻璃後面放的是班尼的銀色厚底鞋、打印出阿巴合唱團最賺錢的幾份合約的電傳打印機（Telex）、比約恩在玩斯吉弗樂（skiffle）時所撥彈的舊茶箱製的貝斯（tea-chest bass）、一臺從極星（Polar 一九六三年創立於瑞典的唱片公司）唱片錄音室搬過來、看起來就像《星艦迷航記》

企業號（Star Trek expanse）控制臺那樣的混音臺、還有一九七四年時昂內塔和安妮－弗瑞德兩人背對著背在布萊頓巨蛋（Brighton Dome）唱《滑鐵盧》（Waterloo）一舉贏得歐洲歌唱大賽（Eurovision）時所穿的緹花上衣。

你可能會覺得這裡只是一個火災逃生不便的地下室空間，擺放了一堆婚禮前新娘與伴娘們辦派對時會用來當道具的低俗小物。不過，這樣實在是低估了阿巴合唱團的音樂在符號學上的深度。這些展示的東西讓我們理解——有時候還以一種痛苦的方式——阿巴合唱團個人和藝術的軌跡：消失的微笑、失敗的婚姻、巴士巡迴表演時的憂鬱症、如何進展到看清了一切而赤裸橫陳的最後一張專輯《訪客》（The Visitors），那是他們自己的《冬之旅》（譯註：Winterreise，舒伯特於一八二七年他去世前一年所作的曲子，當時他飽受病痛與憂鬱所苦）版本。沒錯，在世界各地教英語的老師眼中，阿巴合唱團的歌曲歌詞，會出現常見的錯誤，但話說回來，除了他們，還有誰能製作出像他們最後錄製的作品《你來的前一天》（The Day Before You Came）這樣的歌呢？歌詞裡用了憂鬱症不為人注意到的小細節來衡量快樂，而且，這首歌可能還是有史以來唯一一首用過去假設語氣完成的歌曲！

其實，在阿巴合唱團一九九二年發行他們的精選集《Abba Gold》之前，我

從來沒買過他們任何一張唱片。我跟他們的專輯最近的距離，是一九八○年的事，那年我參加了英格蘭西北區最糟糕的長曲棍球隊，某一場比賽我們以十六比零輸掉，我在回黑潭（譯註：Blackpool，位於英國曼徹斯特北邊的海濱度假勝地）的路上，買了一塊包裝簡直像縮小版阿巴合唱團專輯《超級馬戲團員》（Super Trouper）的口香糖。比賽輸掉已經是我們習以為常的羞辱，賽後，教練開著車載著我們，一路上什麼也沒說。當時，收音機上播放著阿巴合唱團最新的熱門單曲。就我印象所及，當時車上的我們，感到厭世極了。

話說回來，那時候，我根本不需要買專輯。阿巴合唱團的歌和他們無所不在的存在，已然是文化的組成部分。關於他們的音樂，我最早的清楚記憶，是一九七六年十月的事；那是在一場園遊會上的小插曲——我的氣球不小心飛走了。當我眼睜睜看著氣球揚長而去，成為空中的一個小黑點時，園遊會現場的擴音器恰好震天欲響地傳來《舞后》（Dancing Queen）這首歌一波波的前奏音符，為這場把東西弄丟的童年事件，搭了背景配樂。妙的是，十五年之後，我為了要躲某一任前女友，所以大學休學一年，最後落腳到阿巴成員班尼和比約恩創作的音樂劇《棋王》（Chess）的演出地點前賣冰淇淋——他們公司的經理似乎認為，當時才剛

發生不久的柏林圍牆倒塌事件，根本是針對票房精心策畫的一場攻擊。

我第一次參觀阿巴合唱團博物館之前，才剛剛去了華盛頓特區旅遊不久；在華盛頓特區的史密森尼美國歷史博物館（Smithsonian Museum of American History）裡，我細細端詳了肯特州立大學屠殺事件（Kent State Massacre）裡的來福槍，還有被白宮防止情報洩漏的安全人員撬開的殘破檔案櫃。在我看來，阿巴合唱團的影響，就足以媲美這些文物。

阿巴合唱團並沒有要求加入這些文化爭戰，不過，對他們的攻擊依然不少。他們贏得歐洲歌唱大賽當晚，布萊頓巨蛋的觀眾全都起立大吼歡呼，但瑞典人卻不怎麼感動。從比賽場地樂得發昏走回來的經紀人史提克·安德森，和因為拍了像《北愛爾蘭——從十字軍東征到階級鬥爭》（Northern Ireland--from the Crusades to the Class Struggle）這樣的紀錄片而獲獎加持的瑞典記者吳爾夫·谷德蒙茲松（Ulf Gudmundson），一起接受訪問。谷德蒙茲松不但沒獻上恭賀，還反過來要求史提克提出合理解釋，為何要替一場死傷慘重的美墨戰爭，寫一首節奏明快、華麗搖滾的歌曲（Fernando）。安德森回嗆：「你不用等到意外發生，直接死一死下地獄去吧。」

在一九六〇年代和一九七〇年代時，瑞典是烏托邦的代名詞。瑞典人擁有全歐洲最高的生活水平。他們還有大汽車以及現代主義的家具。他們的福利國家就像一個慷慨的奇蹟，這是一個沒有明顯匱乏的國家。他們的政治中立，而這也賦予了他們道德上的獨立超然。有多少其他的國家會邀請伯特蘭·羅素（譯註：Bertrand Russell，二十世紀英國哲學家、數學家、邏輯學家、歷史學家，無神論或者不可知論者）和尚·保羅·沙特（譯註：Jean Paul Sarre，著名法國哲學家、作家，存在主義哲學大師）主持一場商討戰爭罪的論壇，決議美國在越南進行種族屠殺是有罪的呢？「凝固汽油彈炸在無辜的百姓身上時」，時任瑞典總理的奧洛夫·帕爾梅（Olof Palme）告訴瑞典國會，「就是民主的概念被擊敗之時。」（消息一傳到華府，美國立刻就召回了駐瑞典的大使。）

一種文化上清教徒主義的衡量標準，隨之誕生。這當中最強而有力的體現，是一種稱為 progg（音樂前衛主義）的音樂運動——別被這聽起來像英語系國家使用的音樂名稱搞混了，這個運動，對於製作長達四個小時、討論半獸人（Orcs）式的民謠音樂。Progg 音樂運動和擁護者，很厭惡阿巴合唱團，更討厭合唱團的交響樂概念專輯沒興趣，而是亟欲創作不經矯飾、帶有龐克次文化、社會主義

經理人。「他是號危險人物，」極富盛名的瑞典詩人拉爾斯·弗賽爾（Lars Forsell）曾說道，「他所寫出來的東西是垃圾。」而且，媒體也都同意這種說法。

如果要簡而言之的談當時媒體對於阿巴合唱團的成就有何回應，那就是它們認為該廢除流行音樂排行榜和取消發表最新的流行音樂排行榜節目。雖然，瑞典電視臺無法擺脫舉辦一九七五年歐洲歌唱大賽的任務，但是，比起報導這場正式比賽，媒體卻花更多篇幅報導音樂賽的反示威活動，讓世人清楚它們對此有何感受。比約恩憶及此事時說：「對七○年代的瑞典左派份子而言，我們成為像是反基督那樣的叛徒。」阿巴合唱團當時才明瞭，個人偏好就是政治偏好，反之亦然。當他們邀請獅子山共和國（Sierra Leonean）的打擊樂家阿瑪杜·賈爾（Ahmadu Jarr，著名的瑞典打擊樂音樂家）與他們同奏時，對方說自己的老婆以離開他為要脅，不准他接受這樣的邀請，因此予以回絕。

時至今日，瑞典的意識形態氛圍與以往大不相同。Progg 的一切成了懷舊鑑賞家們的收藏。奧洛夫·帕爾梅當政時建立的社會模式，已不復存在。阿巴合唱團的地位，也大有改變。一九七○年代，新左派份子（the New Left）蔑視他們。如今，阿巴合唱團的兩位男成員，還參與對抗北歐新右派（Nordic New Right）的

靜默抗爭活動。班尼和比約恩，得知主張反移民的丹麥人民黨（Danish People's Party）內部的年輕成員，改編他們合唱團一九七五年的熱賣單曲《媽媽咪呀》（Mamma Mia），做為讚頌該黨黨魁琵雅·魁柯絲高（Pia Kjaersgaard）的歌曲，兩人便立刻傳了律師團。而且，在瑞典共產團體之一的前領袖谷德倫·徐曼（Gudrun Schyman），共同創立女性主義行動先鋒團（Feminist Initiative）政黨時，班尼是該黨最大的贊助者。在二○一四年的競選活動期間，我走到斯德哥爾摩中心的廣場，那兒每一個政黨都有自己的木屋，讓選民可以親會候選人、並讀讀他們的文宣品。大多數的活動，都讓人覺得很嚴肅、就只是公事公辦——不過，在女性主義行動先鋒團閃亮亮的粉紅色小屋裡，大家都歡樂無比。可惜的是，他們的熱情，並沒有轉化成國會席次。

你沒有辦法從阿巴合唱團的作品中，建立出一套連貫的哲學世界。目前還沒辦法完全做到。然而，透過他們歌曲視角所觀察到的世界，往往讓人覺得是一個決定論的世界——在這個世界裡，人類既脆弱又不足。《勝者為王》（The Winner Takes It All）提出了一個基本概念，我們在這個宇宙裡，受控於眾神擲骰子時的瞬息轉念。當然啦，這裡的眾神，是《李爾王》（King Lear）和《黛絲姑娘》都提到

過的斯堪地半島的眾神表親。而書架上那本強調「滑鐵盧」戰役的歷史書，依舊會一直不斷的複誦歷史。

在阿巴合唱團博物館裡，有一塊專為了歌曲《懂我懂你》（*Knowing Me,* *Knowing You*）所設的小小的區域——這是阿巴合唱團第一首和離婚有關的歌，也是比約恩在他和昂內塔的婚姻走到最後階段時所寫的曲子。這個小區域，場景設定在瑞典某郊區屋內的一九七〇年代廚房。桌上擺了一碗吃了一半的燕麥片。孩子剛剛才出門上學去。從松木框的窗戶望出去，可以看得到冬景。而歌詞說，我們無能為力。

「要是電話響起，」，番茄紅色的電話機上方的標示上說，「接起來，是阿巴合唱團打來的！」這可不是騙人的。有這支電話號碼的人，只有昂內塔·費爾克斯柯格、比約恩·奧瓦爾斯、班尼·安德森、和安妮-弗瑞德·林斯塔德。不過，要是電話真的響起，電話那頭的他們會說什麼呢？我想，他們想說的話，都在以往的歌裡、在他們美妙的合聲中，還有，在一幀冬日風景的影像裡吧。

斯德哥爾摩市阿巴合唱團博物館

ABBA:THE MUSEUM, STOCKHOLM

Djurgårdsvägen 68, Stockholm, Sweden

www.abbathemuseum.com

謝 謝 你 們 的 音 樂

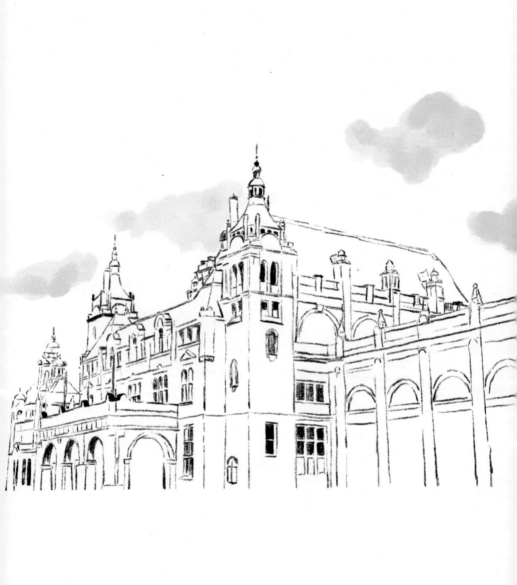

格拉斯哥的夢幻之宮

英國蘇格蘭格拉斯哥，凱文格羅夫美術館

（Kelvingrove, Glasgow）

安德魯‧歐哈根

（Andrew O'Hagan）

阿拉斯達爾‧格雷（Alasdair Gray）是蘇格蘭的小說家，也是藝術家，他曾經說過，如果你住的地方從來沒有人畫過，你的想法從來沒有在收音機中聽到過，你周邊的人們也從來沒有在小說中出現過，那麼你雖然生活在一個真實的世界裡，但是你的生活沒有想像空間。我生長在格拉斯哥的城外，家裡信奉天主教，生活裡充滿了各式各樣故事、各種想法，還有堅強的信仰，但是我的父母親從來不閱讀，家裡也沒有書。如果你生長在沒有古典音樂的環境，並且談到油畫就只能聯想到油漆，那麼長大之後，就會認為所謂的文化是屬於生活在另外一個世界的人。

一九八一年我才十三歲，五月的一個早上，我到了格拉斯哥（Glasgow，蘇格

蘭第一大城）城裡，來到凱文格羅夫美術館。那是一棟很美的紅色的石頭建築物，陽光反照在拱形的窗戶上。我很緊張，我不敢進去：我不太確定是否需要付錢買票，或像我這樣對藝術一竅不通的人，是否適合參觀美術館。但是當我踩著階梯一步一步走上去，從二樓廂房往大廳看，我有一個青少年期的第一個領悟，這個地方是屬於我們的，它的畫、它的光、它的石頭建築是屬於我們的，屬於格拉斯哥的人們，屬於我的。

我走到廳道的盡頭，看到薩爾瓦多・達利（Salvador Dali，西班牙畫家）的《十字架上的耶穌》(Christ of St John of the Cross)，戲劇性的懸掛在昏暗的光線裡。對於耶穌基督受難受難這個景像我是很熟悉的，我的祖母開了一家魚舖子，店裡牆上有一張耶穌受難的圖像，耶穌頭上戴著荊棘的王冠，她指著耶穌的像說，好人就是這樣的下場。當我看到達利這幅畫，在神聖的宗教情懷之外，我有其他的思索：我思索光線、形式、創造力和虔誠的信仰之間的關聯。耶穌在十字架上受難的情境，我非常熟悉，祂的身軀蒼白無血色，留著鬍子，眼睛仰望凝視著蒼天，像一個平凡人一樣面臨死亡。但是達利竟然沒有畫出祂的臉孔，我們看到的是一個健康的男子，正當壯年，在戲劇性的光線下釘在十字架上，神祕的懸在加利利城

（Galilee，位於以色列北部）之上，似乎仍然惦記著人世的豐美。我坐著看這幅畫看了很久，當我起身離去時，我成為一個全新的人。

凱文格羅夫美術館在一九〇二年開放，當時的市長說，它是一座夢幻之宮，又說這座建築物裡充滿了藝術的幽靈。對於格拉斯哥的人來說，把重要的藝術品贈送給博物館是一種榮耀的象徵，阿基薄德·麥克廉（Archibald McLellan）送了一幅堤香的畫，畫作叫做《帶到耶穌面前的通姦女子》（The Adulteress Brought before Christ），另一幅是波提切利（Botticelli，文藝復興早期義大利著名畫家）的畫，還有一些其他的畫。很多人也跟隨著他捐畫給博物館。之後的幾次我又造訪博物館，進一步知道其他的收藏家捐畫給凱文格羅夫美術館，比如說威廉·麥因斯（William McInnes）一九四四年捐了一幅梵谷，一幅畢卡索，一幅美麗令人驚豔的莫內的畫，還有一幅馬帝斯的畫《粉紅色的桌布》（The Pink Tablecloth）。就算在我逝世多年之後，這幅《粉紅色的桌布》仍然會印在我的腦海裡。這幅畫裝飾意味很重，但非常超脫而和諧，給整個博物館樹立了獨特的風格。這幅畫的影響不止於此，凱文格羅夫美術館收藏了很多最好的蘇格蘭畫作，這些畫作也深受馬諦斯的影響。更重要的是，我在孩提時代很關注本地傑出的藝術作品，這些蘇格蘭的畫

家美麗鮮豔的色彩，使我深深嚮往凱文格羅夫美術館。堤香的畫固然很美妙，但是這些色彩明亮的愛德華時代風格的畫作，讓我深深了解，偉大的博物館不只是收藏珍貴的藝術品，它能給人在視覺上帶來煥然一新的看法。愛德華時代的蘇格蘭畫家有卡戴爾（Francis Cadell）、佛古森（John Duncan Fergusson）、派布羅（Samuel Peploe），以及杭特（George Leslie Hunter）。

我寫的第一本小說是《父親們》（Our Fathers），小說裡的主角叫做吉米。小說的結尾吉米和他的祖母瑪格麗特坐在床上一起看一些圖片，其中有一張畫是卡戴爾的《紅色的椅子》（The Red Chair）。祖母瑪格麗特生長於色彩蒼涼的北方高地，她說這些畫是她看過最漂亮的畫，百看不厭，就是因為它們祖母才會到蘇格蘭的南部。當我在小說寫到這部分時，我想到我自己到凱文格羅夫美術館的旅途，看到卡戴爾和其他的蘇格蘭畫家的作品。對我來說，這些畫具備了美妙的現代感，我有時甚至翹課去美術館，這些藝術品幫助我成長，激發我的潛力，讓我對世界有嶄新的看法。

我最近又去造訪凱文格羅夫美術館，跟瑪格麗特不一樣，她是往南走，我是從倫敦往北走，這次造訪想深入的了解這些色彩鮮豔的蘇格蘭畫家，他們的畫深

深的影響了我的想法。這些畫的題材通常能撫慰人的情緒，比如說，戴著寬邊帽子的女士們，還有蘇格蘭外海赫布里底斯群島（Hebrides）的風景，或者陽光燦爛，或者下著雨。這些畫家們生長的環境灰撲撲的，沒有什麼不尋常，但是他們的風格深深的打動我。從某些角度來看，這些題材相當簡單，但是他們去了趟法國，回來之後，顏色變得燦爛多彩。人的想像力不會受限於某一些地區，它是動態的，法國印象派主義處於巔峰的時候，它的影響力不會只限於法國，而是無遠弗屆。它不是局限於法國當地的餐點，可以轉換成蘇格蘭的盛宴。蘇格蘭的畫家到法國走一趟，回來就大不一樣。

回到博物館來也是一個意識流的經驗。如果離開了博物館，這些藝術品還是會留在你的腦海裡，然而博物館地板的氣味、大理石的觸覺，只有當我回到博物館來才能再次回味，有似曾相識的感覺。眼前這幅是卡戴爾的巨幅畫《室內景致──橘色的窗簾》（Interior-The Orange Blind）。這幅畫裡的女士坐在綠色的長椅上，她白色的面孔永恆而神祕。她身後的一名男子在陰影裡彈鋼琴，因為橘色窗簾的反照，黑色鋼琴的側面變成溫暖的紅色，女士的前面小桌上，安置著杯盤和銀色的茶壺，這一切展現出優雅的一刻，只能在畫中呈現。

我再一次觀賞達利的畫。隨著年紀的增長，宗教的信念愈來愈弱，我很好奇達利這幅畫壯闊的宗教情操，會不會因此而減少。有一件事是我原來不知道的，有一天一個精神不太正常的人用石頭砸了這幅畫，以致於畫的表面不再那麼平整，這位先生說博物館不應該收藏這幅畫。我停下來想了一下，偉大的博物館恐怕都對我們有這樣的影響：會讓我們產生想法，而且固執己見，以為我們自己對事情已經看得很清楚。博物館的展覽如果是根據時期來區分，我是同意的，但是展覽根據主題來區分，我就沒有興趣了。凱文格羅夫美術館的展覽有時也會有主題展，比如「古物展」（Creatures of the Past），有一點過度感情用事。另一個題材「衝突與後果展」（Conflict and Consequence），給人一種後殖民主義的感受，這類主題性的展覽，我比較不贊成。

總之，凱文格羅夫美術館是一座夢幻之宮。館內也展覽聖基爾達島（St Kilda）的小木船，聖基爾達是蘇格蘭外的小島，島上的居民製作小木船，作為跟蘇格蘭本土之間傳遞郵件的工具，我很好奇，今天網路世界的孩子看到這種小木船會有怎樣的想法。一八七七年之前，蘇格蘭沒有蒸汽動力船，聖基爾達島無法和世界上其他的地方交流，所以他們用這些小木船漂洋過海傳遞信件。他們用這

種方式傳送訊息，就跟我們現在使用電子信箱一樣，但是沒有那麼可靠，速度慢得多，卻不太會收發垃圾資訊。聖基爾達小木船的故事告訴我，在過去的時代有很多自然因素阻礙我們，溝通無法那麼快速，今天我們完全超越這種限制。

凱文格羅夫美術館和時代的進步是緊緊聯繫在一起的，一八八八年有一個巨型的國際貿易商展在開文格羅夫公園展出，這一年是格拉斯哥市重要的一年，市民開始有了一種自我覺醒，並且引以為傲。塞爾特足球隊（Celtic Football Club）在這年成立，坦伯頓地毯公司（Templeton Carpet Factory）在這年開始生產，它們今天仍然在格拉斯哥繼續經營。我再一次來美術館時，我覺得我不只是觀賞藝術品和繪畫，而是見證格拉斯哥的公民覺醒。

格拉斯哥的公民意識深入民間，和每一個人的生活息息相關。凱文格羅夫美術館的造型很像壯麗輝煌的聖地牙哥德孔波斯特拉教堂（Santiago de Compostela Cathedral）。它裡面的收藏有精美的透納和梵谷的作品，但是在凱文格羅夫美術館一層一層的參觀，你仍然可以看出地方性的特色。回到一樓我們看到約翰・拉弗雷爵士（Sir John Lavery）畫的巨型安娜帕夫洛娃肖像畫（Anna Pavlova，俄國著名芭蕾舞者），將近兩公尺高。我看到這類色彩明艷的蘇格蘭畫家的作品，心裡也會燃

起熊熊的熱情。畫中舞者安娜把她橘色的絲巾拋在頭頂上，身軀後仰，她的舞姿充滿了生命力，經過一百多年依然韻味十足。當然這幅畫是出於格拉斯哥的畫家之手，但我的眼睛注意到的是畫家的姓氏：拉弗雷。我那個經營魚舖子的祖母，她的全名是茉莉·拉弗雷，祖母的父親是克萊德河地區的足球隊員。她的舅舅死於第一次世界大戰著名的索姆河戰役（The Battle of the Somme）。他們家裡都沒有書籍也沒有畫作，但是都有一個想法，族人約翰·拉弗雷讓格拉斯哥認識這個世界，不經意的多多少少也讓這個世界認識到格拉斯哥。

格拉斯哥凱文格羅夫美術館

Kelvingrove, Glasgow

Argyle Street, Glasgow G3 8AG, UK

www.glasgowlife.org.uk/museums/kelvingrove

關於作者群 （以作者姓氏英文字母順序排列）

朱利安・拔恩斯（Julian Barnes）——《西貝流士沉默之鄉》

十二部小說的作者，其中包括贏得二○一一年曼・布克獎的《回憶的餘燼》(The Sense of an Ending)，以及《週日泰晤士報》(Sunday Times) 暢銷書籍第一名的《時代的噪音》(The Noise of Time)。他還著有三本短篇小說集，《Cross Channel》、《The Lemon Table》和《Pulse》；四本散文集.；以及兩本非小說類的書，《Nothing To Be Frightened Of》和《生命的測量》(Levels of Life)。他的作品已經被翻譯成四十七種語言出版。

威廉・波伊德（William Boyd）——〈利奧波德與席勒〉

小說家和編劇。他出版過十四部小說，最新的作品是《甜蜜的愛撫》(Sweet Caress)。多年來，他以藝術和藝術家為題的作品，涉獵廣博，其中最出名的是他的短篇「傳記體小說」，《Nat Tate: an American Artist 1928-1960》。

約翰・伯恩賽德（John Burnside）——〈子與母〉

小說家、短篇小說作家和詩人。他的詩集《Black Cat Bone》在二〇一一年同時贏得了前進獎（Forward Prize）和艾略特獎（T. S. Eliot Prize）。他的回憶錄《父親的謊言》（A Lie About My Father）獲得 Saltire Society 年度最佳蘇格蘭圖書獎，以及蘇格蘭藝術協會（Scottish Arts Council）非小說類年度最佳書卷獎。他替《新政治家》雜誌（New Statesman）寫每月專欄，同時也常常為《倫敦書評》（London Review of Books）撰稿。他關於二十世紀詩歌的著作《The Music of Time》，將於二〇一八年由 Profile Books 出版社出版。

法蘭克・科崔爾─波伊斯（Frank Cottrell-Boyce）——〈櫃子裡的奇妙收藏〉

童書小說家和編劇。他的第一本書《百萬小富翁》（Millions）獲得卡內基文學獎（Carnegie Medal），且被丹尼・鮑伊（Danny Boyle）拍成了電影，法蘭克還和鮑伊一起合作設計二〇一二年的奧運開幕式。他的新書為《Sputnik's Guide to Life》。

——〈子與母〉

羅迪・道爾（Roddy Doyle）—— 〈暗藏生命的牆壁〉

十部小說、兩本短篇小說集、兩本對話書，以及一本關於他父母親的回憶錄《Rory & Ita》的作者。他與羅伊・基恩（Roy Keane）合著《後一半》（The Second Half）。他寫了八本童書。一九九三年，他以《帕迪・克拉克・哈哈哈》（Paddy Clarke Ha Ha Ha）贏得曼・布克獎。他也寫舞臺劇和電影劇本。他將莫札特的歌劇《唐・喬凡尼》翻譯成英文，於二〇一六年九月在都柏林首演。

瑪格利特・德拉博（Margaret Drabble）—— 〈石之畫〉

獲大英帝國爵級司令勳章（DBE），是小說家兼評論家，出生於雪菲爾（Sheffield），在約克（York）的蒙特學校（Mount School）接受教育，之後畢業於劍橋的紐那姆學院（Newnham College）。她的第一本小說為《夏天的鳥籠》（A Summer Bird-Cage），之後陸續出了十八本小說，最新的作品是《The Dark Flood Rises》。二〇一一年她出版一本短篇小說集《A Day in the Life of a Smiling Woman》。她編纂兩版的《牛津英國文學手冊》（Oxford Companion to English Literature），並撰寫阿諾・班奈特（Arnold Bennett, 1974）和安格斯・威爾森（Angus Wilson, 1995）的傳

記。她已婚，配偶為傳記作家麥可・霍爾洛伊德（Michael Holroyd）。

阿米娜妲・佛爾納（Aminatta Forna）——〈心碎博物館〉

小說和散文作家，是三本小說《雇來的勤雜工》（The Hired Man）、《愛的回憶》（The Memory of Love）和《祖先石》（Ancestor Stones）的獲獎作者，以及一本回憶錄《在水面跳舞的惡魔》（The Devil That Danced on the Water）的作者。她是溫德姆坎貝爾獎（Windham-Campbell Prize）和英聯邦作家最佳圖書獎（Commonwealth Writers Best Book Prize）的得獎者，除此之外，還入圍過柑橘獎（Orange Prize）、國際 IMPAC 都柏林文學獎（The International IMPAC Dublin Literary Award）、山繆・強森獎（Samuel Johnson）、英國廣播公司短篇小說獎（BBC Short Story Prize）和紐斯塔國際文學獎（Neustadt）決選名單。目前她在華盛頓特區的喬治城大學（Georgetown University）擔任蘭南基金會的駐校作家（Lannan Visiting Chair of Poetics）。

艾倫・霍林赫斯特（Alan Hollinghurst）——〈哥本哈根的石膏像〉

五部小說的作者：《游泳池圖書館》（The Swimming Pool Library）、《折疊的星

星》(The Folding Star)、《迷咒》(The Spell)、《美的線條》(The Line of Beauty)和《陌生人的孩子》(The Stranger's Child)。曾獲得毛姆文學獎(Somerset Maugham Award)、詹姆斯·泰特·布萊克紀念獎(James Tait Black Memorial Prize)和二〇〇四年的曼·布克獎。現居倫敦。

約翰·蘭徹斯特(John Lanchester)——〈從極苦到極樂〉

一名新聞記者和小說家。在《格蘭塔》(Granta)、《紐約書評》(New York Review of Books)、《衛報》(Guardian)和《紐約客》(New Yorker)等新聞雜誌刊物中,可以看到他發表過的文章。他的第一本小說《The Debt to Pleasure》榮獲一九九六年惠特比文學獎(Whitbread Book Award)。他的回憶錄《Family Romance》敘述的是他曾經身為修女、對丈夫和兒子隱瞞真實姓名、年齡和生命過往的母親的故事。美國財金記者麥可·路易斯(Michael Lewis)在蘭徹斯特出版《How to Speak Money》一書時,盛讚他是「將金融衝擊與其影響解釋得最棒的人之一」。

克萊兒・麥絲德（Claire Messud）── 〈家〉

四部小說以及一本小說集的作者。被翻譯成二十種語言的小說《帝王的孩子們》（*The Emperor's Children*），二○○六年被《紐約時報》（*New York Times*）評選為年度十大好書。她最新的小說為《樓上的女人》（*The Woman Upstairs*）（2013）。麥絲德是《紐約書評》、《紐約時報書評》（*New York Times Book Review*）、《財經時報》（*Financial Times*），以及其他刊物的定期供稿人，她目前任教於哈佛大學（Harvard University），跟家人居住在麻省劍橋。

A・D・米勒（A. D. Miller）── 〈奧德薩之愛〉

第一部小說《融雪之後》（*Snowdrops*）入圍曼・布克獎和其他眾多文學獎項。其他作品有《*The Faithful Couple*》和討論移民、倫敦大轟炸和內衣工業的回憶錄《*The Earl of Petticoat Lane*》。Hesperus 出版社出版的經典文學作品中，托爾斯泰和杜斯妥也夫斯基的小說集，便是由他撰寫簡介。身為《經濟學人》雜誌駐莫斯科的特派記者，他跑遍了前蘇聯；目前他是雜誌的南方特派記者，派駐於喬治亞州（Georgia）的亞特蘭大（Atlanta）。

麥可・莫波格 (Michael Morpurgo) ── 〈戰爭的遺憾〉

於一九七〇年代早期開始創作短篇小說，二〇〇三年獲得兒童文學桂冠 (Children's Laureate) 的殊榮。他撰寫了一百三十本書，包括《蝴蝶獅》(The Butterfly Lion)、《島王》(Kensuke's Kingdom)、《碧海稚情》(Why the Whales Came)、《莫札特問題》(The Mozart Question)、《陰影》(Shadow) 和《戰馬》(War Horse)，此書被倫敦國家戲劇院 (National Theatre) 改編成叫好叫座的舞臺劇，二〇一一年還被改編成由史蒂芬・史匹柏執導的電影。他的作品《柑橘與檸檬啊！》(Private Peaceful) 被賽門・里德 (Simon Reade) 改編成舞臺劇，如今被改編成由派特・歐康諾 (Pat O'connor) 執導的電影。二〇〇六年，莫波洛以寫作貢獻獲得大英帝國官佐勛章 (OBE)。

安德魯・莫森 (Andrew Motion) ── 〈沉默的劇場〉

一九九九年至二〇〇九的英國桂冠詩人 (UK Poet Laureate)。目前居住在巴爾的摩 (Baltimore)，是約翰・霍普金斯大學 (Johns Hopkins University) 霍姆伍德校區 (Homewood) 藝術系教授。

安德魯・歐哈根（Andrew O'Hagan）── 〈格拉斯哥的夢幻之宮〉

他同代當中最讓人激賞且最嚴謹的當代英國編年史學家。他曾經三度獲得曼・布克獎提名。二○○三年被《格蘭塔》雜誌評選為「最優秀的英國年輕小說家」。他曾榮獲《洛杉磯時報》圖書獎（*Los Angeles Times Book Award*），並獲頒美國藝術暨文學學會（American Academy of Arts and Letters）的佛斯特獎（E. M. Forster Award）。現居倫敦。

愛莉絲・奧斯瓦爾德（Alice Oswald）── 〈微笑的水仙子〉

在牛津念的是經典文學，之後接受培訓成為一名園藝師。一九九六年她出版了她的第一本詩集《*The Thing in the Gao-Stone Stile*》。一九九六年至一九九八年間，她是達丁頓（Dartington Hall）的駐市作家，那段期間她寫出了長詩〈Dart〉，並獲得二○○二年的艾略特獎。她的其他詩集得過首屆泰德・休斯獎（Ted Hughes Award）、霍桑登獎（Hawthornden Award）和瓦威克獎（Warwick Prize）。二○○九年，由於她對英詩界的貢獻，獲頒康姆德列獎（Cholmondeley Award）。她已婚，目前和三個孩子住在得文。

安・帕契特（Ann Patchett）—— 〈愛，喜迎我的到來〉

三本非虛構小說和七部長篇小說的作者，最新的作品是《大英邦聯》（Commonwealth）。她是英國柑橘文學獎和國際筆會／福克納獎（PEN/Faulkner Award）的得主。她的小說《美聲俘虜》（Bel Canto）被翻譯超過三十種語言，最近還改編成舞臺劇在芝加哥歌劇院（Lyric Opera of Chicago）上演。她目前住在田納西州（Tennessee）的納士維（Nashville），是帕爾那斯書店（Parnassus Books）的合夥人。

唐・派德森（Don Paterson）—— 〈紐約市裡的聖殿〉

蘇格蘭詩人、作家和音樂家。他的第一本詩集《零比零》（Nil Nil）榮獲前進獎最佳新人詩集獎。《God's Gift to Women》則為他贏得了艾略特獎和惠特比詩獎（Whitbread Poetry Award）。二○○八年獲頒大英帝國員佐勳章，且於二○一○年榮獲女王詩歌獎金獎（Queen's Gold Medal）。

艾利森‧皮爾森 (Allison Pearson) ── 〈羅丹石雕裡的十四行詩〉 (I Don't Know

一位小說家也是新聞記者。她的暢銷小說《凱特的慾望日記》

How She Does It) 被翻拍成由莎拉傑西卡派克 (Sarah Jessica Parker) 主演的同名電

影。她的第二本小說《我想我愛你》 (I Think I love you) 於二○一○年出版。她曾

為《每日郵報》 (Daily Mail)、《倫敦標準晚報》 (Evening Standard)、和《獨立報》

(Independent) 撰稿,她也是《每日電訊報》 (Daily Telegraph) 的專欄作家。

艾莉‧史密斯 (Ali Smith) ── 〈卡布里的翅膀〉

於一九六二年出生於因弗內斯 (Inverness),目前住在劍橋。她是小說、短篇

故事、劇本和文學批評作家。她的新作《How to Be Both》入圍二○一四年曼‧

布克獎,並贏得貝里斯女性小說獎 (Bailey's Women's Prize for Fiction)、金匠文學獎

(Goldsmiths Award)、柯斯達小說獎 (Costa Novel Award) 和 Saltire Society 的年度最

佳好書獎 (Book of the Year Award)。她的短篇故事選集《公共圖書館和其他故事》

(Public Library and Other Stories) 於二○一五年十一月出版,而她的小說《秋》

(Autumn) 則是於二○一六年由企鵝出版社 (Penguin Hamish Hamilton) 出版。

羅利・史都華 (Rory Stewart) ── 〈烽火下的博物館〉

有過短暫的軍旅生涯，而後成為一名外交官。二〇〇〇年至二〇〇二年間，他徒步六千英里橫越亞洲。接著，他在伊拉克沼澤地阿拉伯 (Marsh Arab) 地區擔任聯盟副總督的職務。二〇〇五年他搬到阿富汗，在那裡創立了綠松石山基金會 (Turquoise Mountain Foundation)。二〇〇八年底，他成為哈佛大學甘迺迪學院 (Kennedy School) 的教授。撰寫本文時，他是英國政府的國會議員 (MP) 兼環境部長 (Minister of Environment)。他的作品有《紐約時報》暢銷書《走過夾縫地帶：從蒙兀兒帝國到阿富汗戰火，徒步追尋巴卑爾的征服之路》(The Places in Between)、《The Prince of the Marshes》，以及與傑拉德・克諾司 (Gerald Knaus) 合著的《Can Intervention Work?》。

馬修・斯威特 (Matthew Sweet) ── 〈謝謝你們的音樂〉

《Inventing the Victorians》、《Shepperton Babylon》和《The West End Front》的作者。他的聲音在英國廣播節目上並不陌生，他主持英國廣播公司3號電臺的「自由思維」(Free Thinking) 和「電影之聲」(Sound of Cinema)，還有4號電臺的

「哲學家的手臂」(The Philosopher's Arms)。他的新聞報導經常出現在《衛報》和《藝術季刊》(Art Quarterly)。他曾是柯斯達文學獎的評審,同時還是企鵝經典系列(Penguin Classics)《白衣女郎》(The Woman in White)一書的編輯,他還是Showtime電視網與Sky Atlantic電視網聯合製作的影集《英國恐怖故事》(Penny Dreadful)的影集顧問。他在英國廣播電視第二頻道的劇情片《An Adventure in Space and Time》當中,扮演從Vortis星球來的一隻蛾。

賈桂琳・威爾森 (Jacqueline Wilson) ── 〈娃娃宮〉

英國最暢銷的作家之一,光是在英國,她的書就賣了超過三千五百萬本。她曾榮獲許多獎項肯定,包括《衛報》兒童小說獎(Guardian Children's Fiction Award)以及年度童書(Children's Book of the Year)等大獎。賈桂琳曾任兒童文學桂冠作家。她是羅漢普頓大學(University of Roehampton)的校長,二〇〇八年,因其對兒童文學的貢獻,獲頒大英帝國爵級司令勛章。

提姆‧溫頓（Tim Winton）—— 〈不再被拒於門外〉

出版過二十六本成人和兒童小說，他的作品總共被翻譯成二十八種語言。自從他第一本小說《An Open Swimmer》榮獲澳洲國家文學獎（Australian Vogel Award）之後，他得過四次麥爾斯‧蘭克林獎（Miles Franklin Award），並《The Rider》和《Dirt Music》兩本著作兩次入圍布克獎。他目前住在澳洲西部。

安‧若（Ann Wroe）—— 〈華茲華斯永恆之光〉

從二〇〇三年開始擔任《經濟學人》雜誌的訃聞編輯。取得中世紀歷史的博士學位之後，她曾在英國廣播公司國際部（BBC World Service）工作，一九七六年加入《經濟學人》雜誌，負責報導美國政治。她撰寫過七本書。她的第三本著作《Pilate: The Biography of an Invented Man》入圍山繆‧強森獎和 W. H. 史密斯獎（W. H. Smith Award）；而她的第六本書《Orpheus: The Song of Life》，獲得二〇一一年評論之眼小說獎（Critico Prize）。她的新書是《Six Faces of Light》。她是皇家歷史學會（Royal Historical Society）和皇家文學學會（Royal Society of Literature）的會員。

珍愛博物館：24位世界頂級作家，分享此生最值得回味的博物
館記憶 / 艾利森．皮爾森 (Allison Pearson) 等 24 位；瑪姬．佛
格森 (Maggie Fergusson) 編選；周曉峰，沈聿德譯 .-- 初版 . --
新北市：字畝文化創意出版：遠足文化發行, 2019.05
　　面；　公分
譯自：Treasure palaces : great writers visit great museums
ISBN 978-957-8423-89-3(平裝)
1. 博物館
069.8　　　　　　　　　　　　　　　　108007301

XBLF0005

珍愛博物館：24位世界頂級作家，分享此生最值得回味 的博物館記憶

編　　　　　選　瑪姬‧佛格森 Maggie Fergusson
作　　　　　者　艾利森‧皮爾森 Allison Pearson、艾莉‧史密斯 Ali Smith、
　　　　　　　　賈桂琳‧威爾森 Jacqueline Wilson 等 24 位
譯　　　　　者　周曉峰、沈聿德
繪　　　　　者　朱　疋

社 長 兼 總 編 輯　馮季眉
副總編輯及責任編輯　吳令葳
主　　　　　編　洪　絹
美　術　設　計　朱　疋
排　　　　　版　張簡至真

出　　　　　版　字畝文化創意有限公司
發　　　　　行　遠足文化事業股份有限公司
　　　　　　　　地址：231 新北市新店區民權路 108-2 號 9 樓
　　　　　　　　電話：(02) 2218-1417　傳真：(02) 8667-1065
　　　　　　　　電子信箱：service@bookrep.com.tw
　　　　　　　　網址：www.bookrep.com.tw
　　　　　　　　郵撥帳號：19504465 遠足文化事業股份有限公司
　　　　　　　　客服專線：0800-221-029

讀書共和國出版集團　社長：郭重興
　　　　　　　　發行人兼出版總監：曾大福
　　　　　　　　印務經理：黃禮賢
　　　　　　　　印務：李孟儒

法　律　顧　問　華洋法律事務所　蘇文生律師
印　　　　　製　中原造像股份有限公司

2019 年 5 月 22 日　初版一刷　定價：420 元
2019 年 7 月 29 日　初版二刷
ISBN 978-957-8423-89-3　書號：XBLF0005

This edition is published by arrangement with Profile Books through Andrew Nurnberg
Associates International Limited. Complex Chinese edition©WordField Publishing Ltd.,a
Division of WALKERS CULTURAL ENTERPRISE LTD.